颜勤礼碑

中国古代碑帖经典彩色放大本

唐·颜真卿

主编◎邱振中 陈 政

江西美术出版社

全国百佳出版单位

图书在版编目（CIP）数据

唐颜真卿颜勤礼碑 / 邱振中、陈政主编. 一南昌：
江西美术出版社，2013.12
（中国古代碑帖经典(彩色放大本)）
ISBN 978-7-5480-2576-4

I.①颜… II.①邱…②陈… III.①楷书-碑帖-中
国-唐代 IV.①J292.24

中国版本图书馆 CIP 数据核字 (2013) 第254510号

责任编辑◎黄润祥
助理编辑◎王 军
书籍设计◎郭 阳 先锋设计

唐·颜真卿颜勤礼碑

主编：邱振中 陈 政
出版：江西美术出版社
策划：北京艺美联艺术文化有限公司
社址：南昌市子安路66号
邮编：330025
电话：0791-86565506
发行：全国新华书店
印刷：北京市雅迪彩色印刷有限公司
版次：2013年12月第1版第1次印刷
开本：880×1240 1/8
印张：12.5
书号：ISBN 978-7-5480-2576-4
定价：44.00元

前言

◎ 邱振中

二十世纪九十年代以来，国内图册类出版物的印刷水平有了很大的变化。高端画册质量不断提高，影响逐渐波及普通读物，今天一部中等价格的图册已堪称精美。这对书法水平的提高起到重要的促进作用。

大家印象深刻的首先是墨迹。以前作为稀世珍宝的名作清晰地展现在人们眼前，笔法的交搭、节奏的细微变化，历历在目，对于敏感的学习者，感悟其中的奥秘已不再是难事。但是拓本印刷的进步，大家或许关注较少。一位印刷专家说，书法类图书最难印的是印谱。仔细想想，深有道理。虽然盖印使用的印泥只是一种颜色，但盖出的印稿是有厚度的，那些具有一定厚度的印泥在光线的作用下，色彩变得十分微妙。印泥的厚度很难印出来。碑帖拓本与此相似，仔细观赏过拓片实物的人们都知道，由于拓制时墨所形成的厚度，使字迹有一种无法言传的体积感。这正是拓本魅力之所在，但一般的印刷品抹去了这种体积感。一流的拓本中，点画像是书写出来的，只要稍加想象，与墨迹便几乎没什么差别。在最新的碑帖拓本的印刷物中，开始表现出清晰的书写的感觉。

书法学习者从这种高质量的出版物中受益巨大。这是以往的时代不可想象的。以前，除了极少数特权者、富有者有摩挲经典作品和一流碑拓的机会，其他人只能对着质量成问题的复制品冥思苦想。从这里几乎没有可能走向书法的高端。而今天，所有人都几乎站在同一个平台上，开始我们对书法的感受与训练。

江西美术出版社在众多的书法出版物之外编选了这部碑帖选。选择大的开本，因此得以把原作或拓本略加放大，这正好暗合了临写的需要。临写时一般需要把字放大一些，但又不能过大，因为原帖笔画尺度一般较小，原大临摹时，笔尖一触纸，不等你操纵毛笔完成应有的动作，已经到达应有的粗细，起不到练习的作用，但是如果临写扩放过大，笔画内部运动的方式便完全改变，那也已经不是我们要求的临摹了。因此临摹的字迹应比范本稍大一些，但不能太大。这部碑帖选集正好符合我们的需要。

它们也可作为欣赏的对象。

欣赏有两种方式。一是细细品读，精微到一个毫米，甚至更微小的地方，琢磨造成这种变化的深层契机——运动、心理、材质、习惯等等。一篇杰作在手，长此以往，感觉与形式糅合在一起，赏鉴力自然不断提高，四五册这样读下来，便是一位有经验的鉴赏者。也可以挑一册喜爱的杰作放在床头，每天入睡前翻开一页，看一眼便合上亦无妨，身心完全放松，留下的只是作品的大感觉，无论是身影，还是风度、气息，都没关系。庄子说：『目击而道存。』这是从细处入手注意不到的东西。

希望这部碑帖选集的出版，为广大书法爱好者不时增添一份发现的喜悦。

二〇一三年十一月二十七日于北京

邱振中：中央美术学院教授、博士生导师，书法与绘画比较研究中心主任，潘天寿研究会副会长，中国美术馆专家委员会委员，中国书法家协会学术委员会副主任。著有《书法的形态与阐释》《书法》《中国书法：167个练习》《神居何所》《书写与观照》等。

颜真卿与《颜勤礼碑》

◎文师华

颜真卿（709—785），字清臣，京兆长安县（今陕西西安）人，祖籍琅琊（今山东临沂）。曾出任平原太守，人称"颜平原"。安史之乱平息后，颜真卿入京，官尚书右丞、刑部尚书、吏部尚书、太子太师、太子太保，封鲁郡开国公，世又称"颜鲁公"。

颜真卿在书法的道路上，首先受到了家学和外祖父殷仲容书风的熏陶，其次受到了初唐褚遂良和盛唐张旭等名师的影响。在继承家法、学习褚书、受到张旭指点的基础上，颜真卿凭借自己的悟性和勤奋，把雄豪壮伟的气势情绪纳入楷书规范，以圆转浑厚的笔致代替了方折劲巧的晋人笔法，以平稳厚重的结构代替欹侧秀美的二王书体，古法为之一变，自成家数，世称"颜体"。

颜真卿楷书名作有：《多宝塔碑》（四十四岁书，现藏西安碑林）《东方朔画赞碑》（四十六岁书，碑在山东德州）《郭氏家庙碑》（五十六岁书，现藏北京故宫博物院）《麻姑仙坛记》（六十三岁书，原石在江西建昌府南城县，明代毁于火）《大唐中兴颂》（六十三岁书，摩崖刻石，在湖南祁阳县浯溪崖壁）《颜勤礼碑》（七十一岁书，原石现藏西安碑林）《颜氏家庙碑》（七十二岁书，原石现藏西安碑林）等。

《颜勤礼碑》，全称《唐故秘书省著作郎夔州都督府长史上护军颜君神道碑》，是颜真卿为其曾祖父颜勤礼所撰并书的神道碑。此碑四面刻字，现存两面及一侧，文至"铭曰"止。立碑年月亦失。但据欧阳修《集古录跋尾》卷七记载："唐《颜勤礼碑》，大历十四年"。可知此碑是颜真卿于大历十四年（779）撰文并书写。今残石高1.75米，宽0.9米，厚0.22米。碑阳十九行，碑阴二十行，每行各三十八字。碑左侧五行，行三十七字。右侧上半宋人刻"忽惊列岫晓来逼，朔雪洗尽烟岚昏"十四字，下刻民国十二年（1923）宋伯鲁所书题跋。原石现存西安碑林。

此碑的内容包含两个方面：一是记录了颜氏家族上溯颜勤礼的高祖颜见远、曾祖颜协、祖父颜之推、父亲颜思鲁，下至颜勤礼的儿子颜昭甫等人、孙子颜元孙等人、曾孙颜春卿等人、玄孙颜纮等人，前后九代繁衍发展的脉络；二是叙述了作者曾祖颜勤礼一生的主要经历、学识、品德和功业。

从书法上看，此碑用笔之劲健、爽利，已到炉火纯青地步。尤其是颜楷中最富有特征的长撇、长捺，力饱气足，劲健天成，长捺具有蚕头雁尾之势，竖笔铺锋直下，显得圆浑挺拔；横画收笔处重按，钩画出钩时必先收锋，就连捺笔也在折处先收后放，皆系颜书讲究笔意圆劲内涵之处；转折处都用暗转，不同于初唐楷书的提按折锋，结体上也一反初唐楷书的向中间收敛的特点，笔势开张，挤满方格，内松外紧，上紧下松，显得宽舒圆满，雍容大度。此碑充分体现了"颜体"的独特风格，加上拓本神采丰足，故不少人把它作为学习颜体的主要范本。

颜真卿对唐、宋以后的书法产生了巨大影响。晚唐柳公权得颜楷之法度精髓而再变楷法，写出以瘦硬露骨见长的"柳体"。五代杨凝式师法颜真卿行书，形成体势纵逸、烂漫萧散的风格。宋代的苏轼、黄庭坚、米芾、蔡襄，元代的耶律楚材、赵孟頫、鲜于枢、康里巎巎，明代的董其昌、王铎，清代的刘墉、钱南园、何绍基、翁同龢、赵之谦，现代谭延闿、楚图南、舒同等等，无不取法于颜真卿的楷书或行书。颜体血脉绵延至今，几乎成了每一个学书者进入书法艺术殿堂的必修课。

文师华：南昌大学中文系教授、硕士生导师，江西省文史馆馆员。

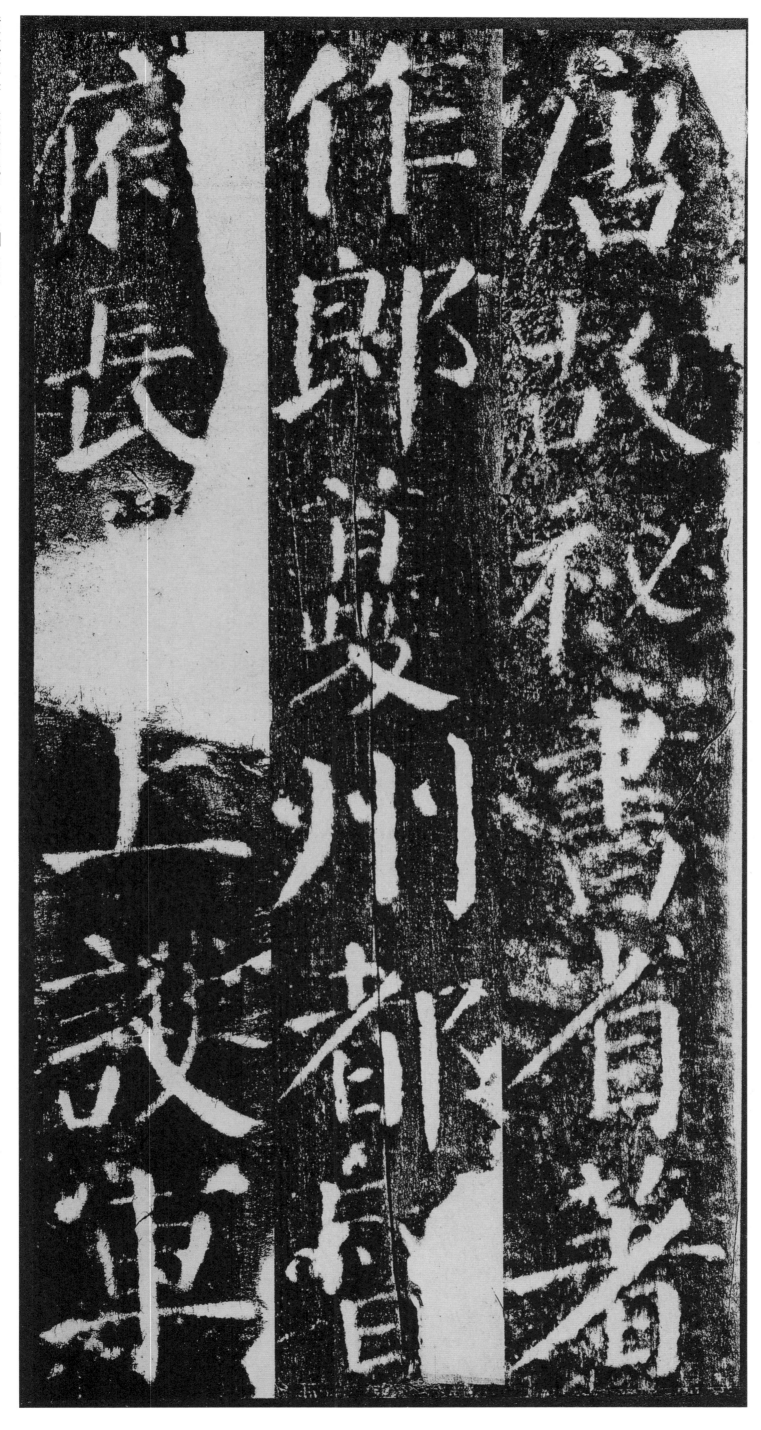

唐故秘书省著
作郎夔州都督
府长史上护军

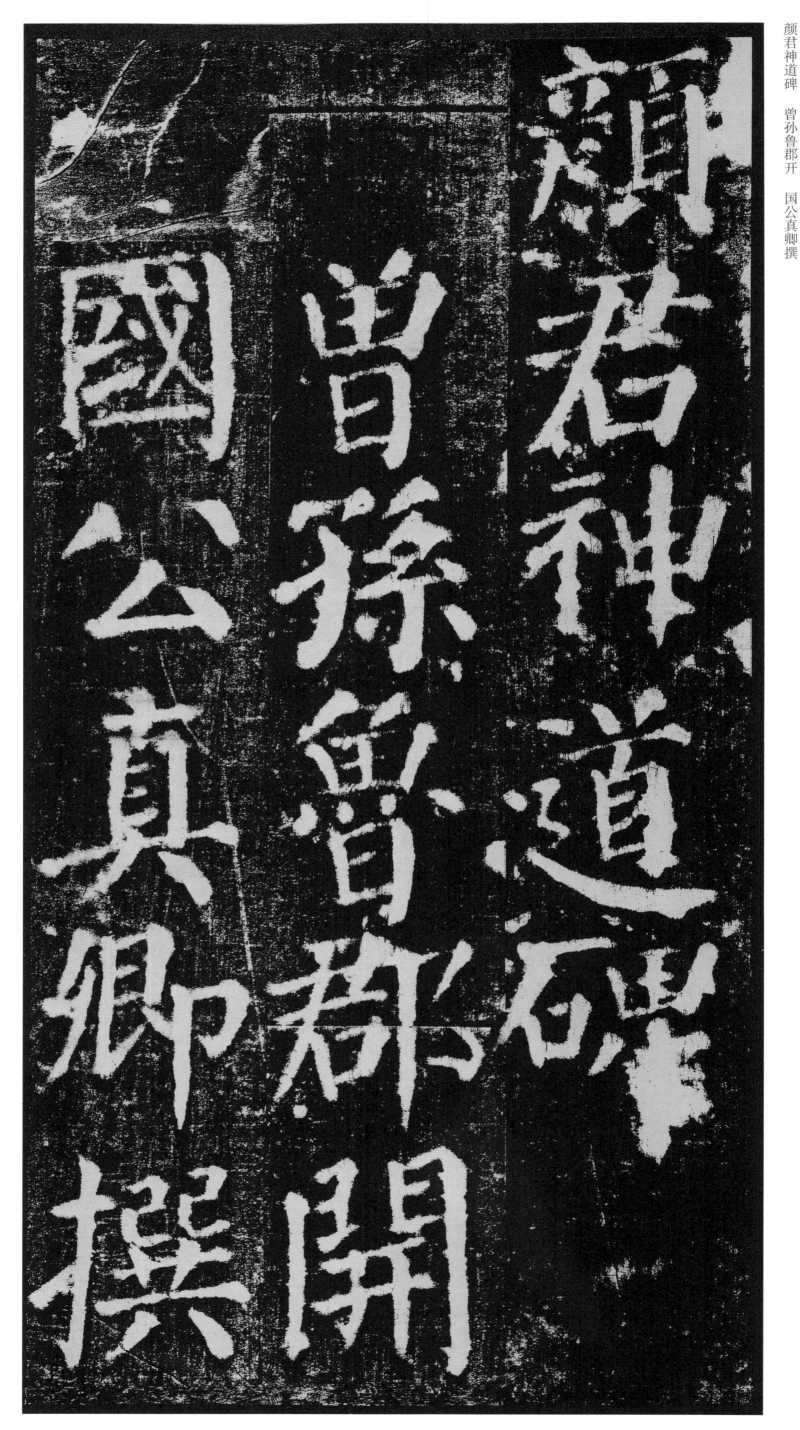

颜君神道碑

曾孙鲁郡开

国公真卿撰

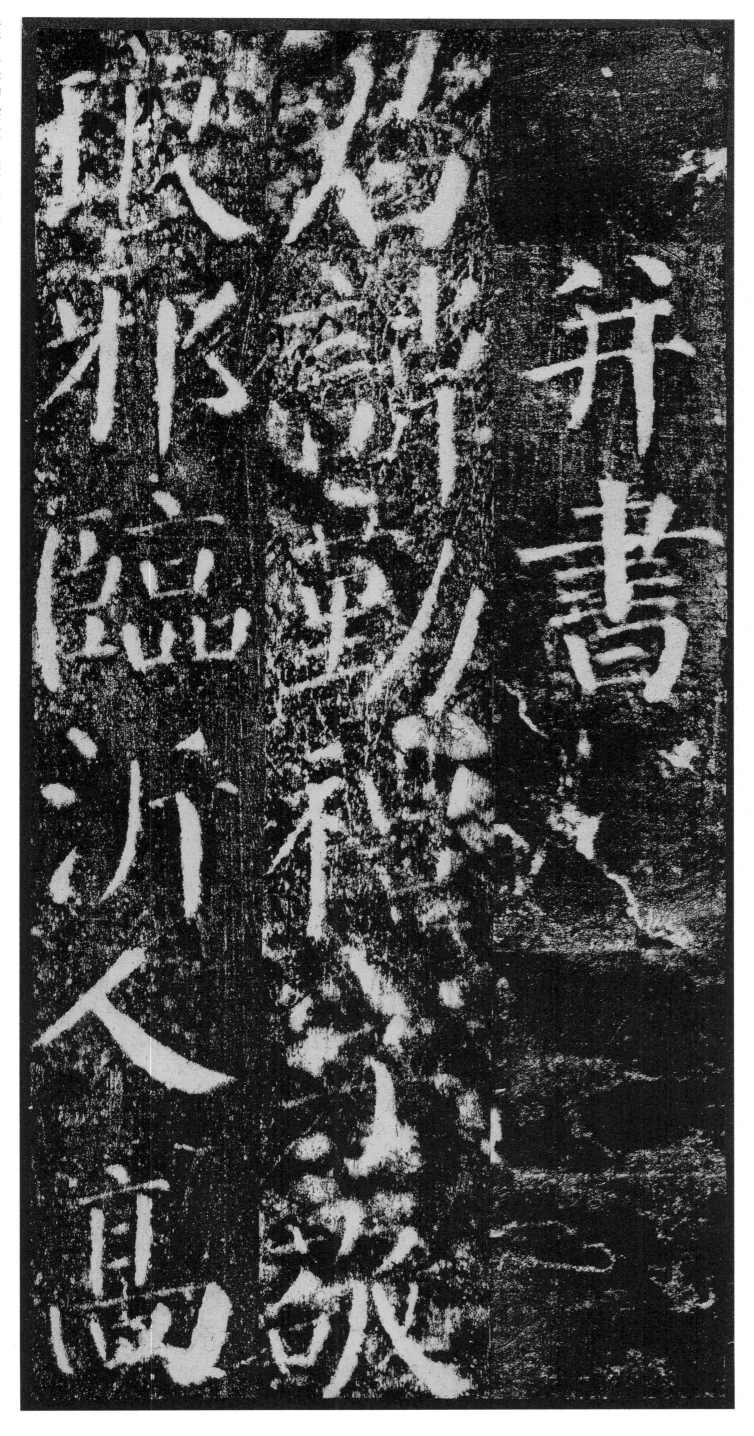

并书　君讳勤礼字敬　琅邪临沂人高

3

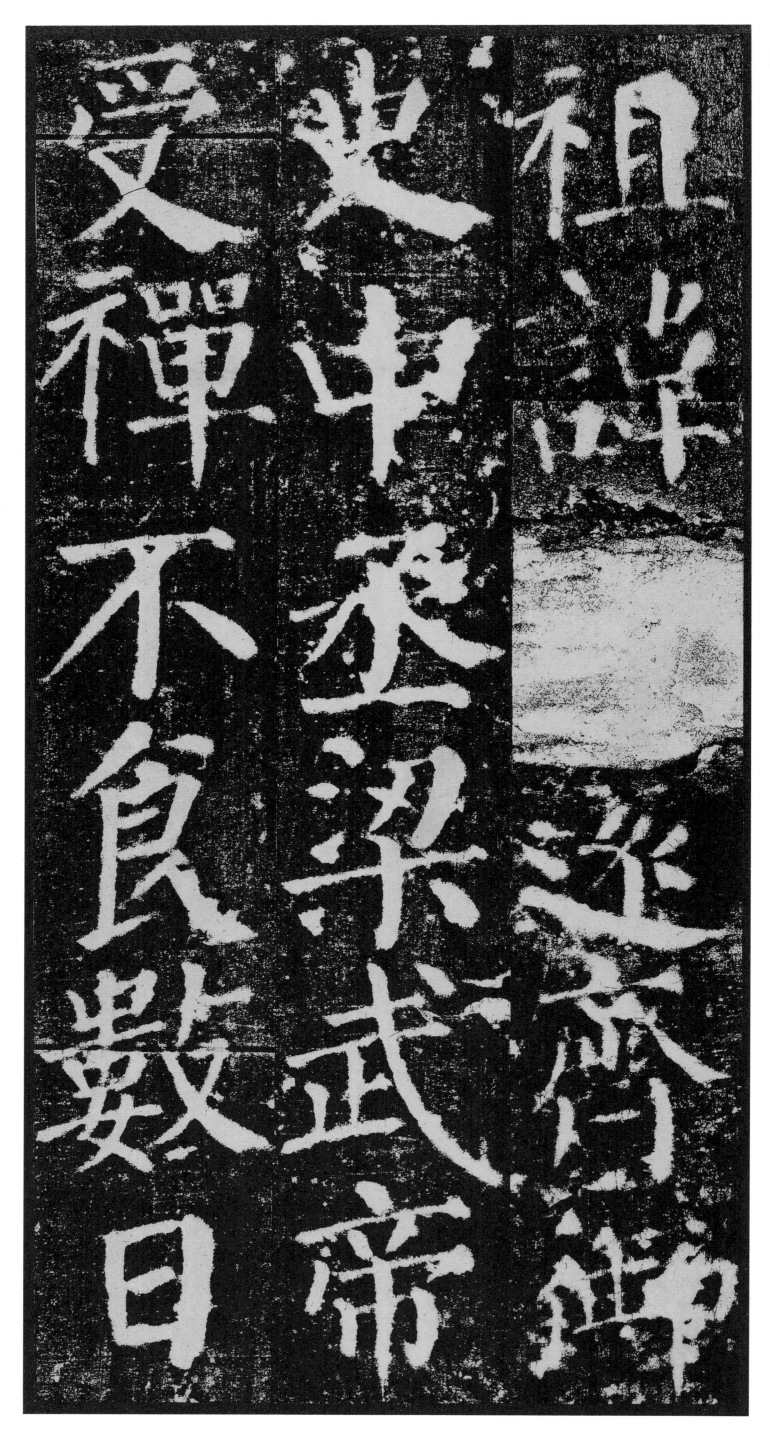

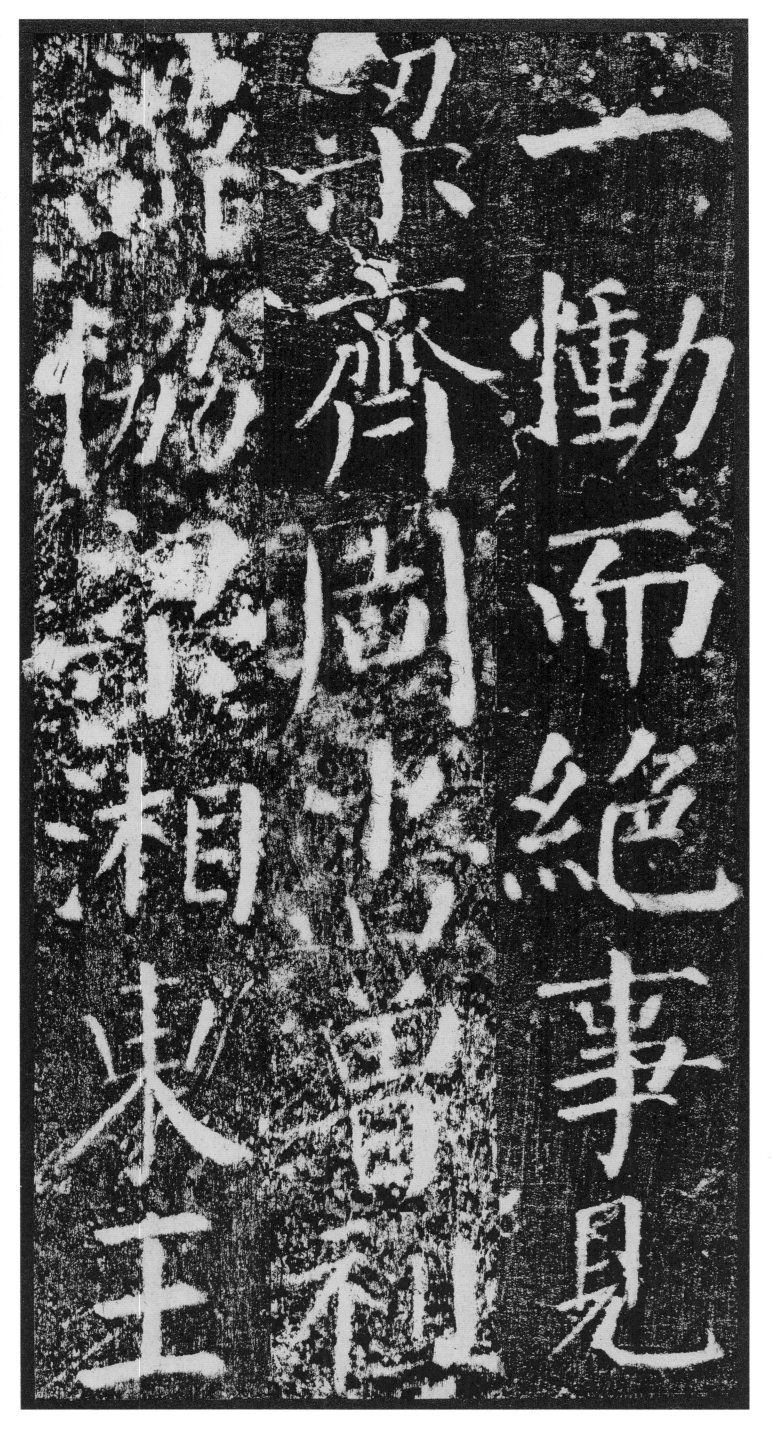

一恊而絕事見
梁齊周尚書曾祖
讳協梁湘東王

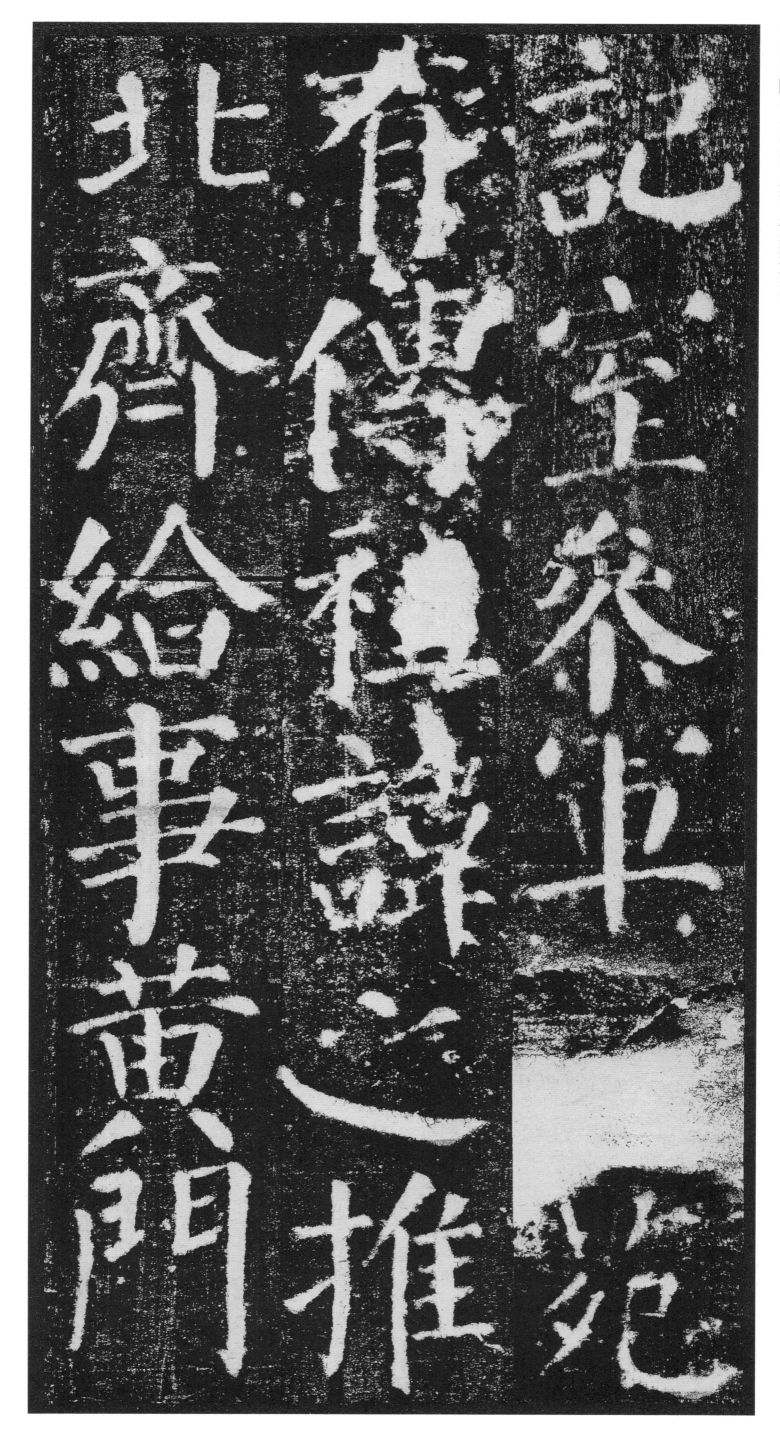

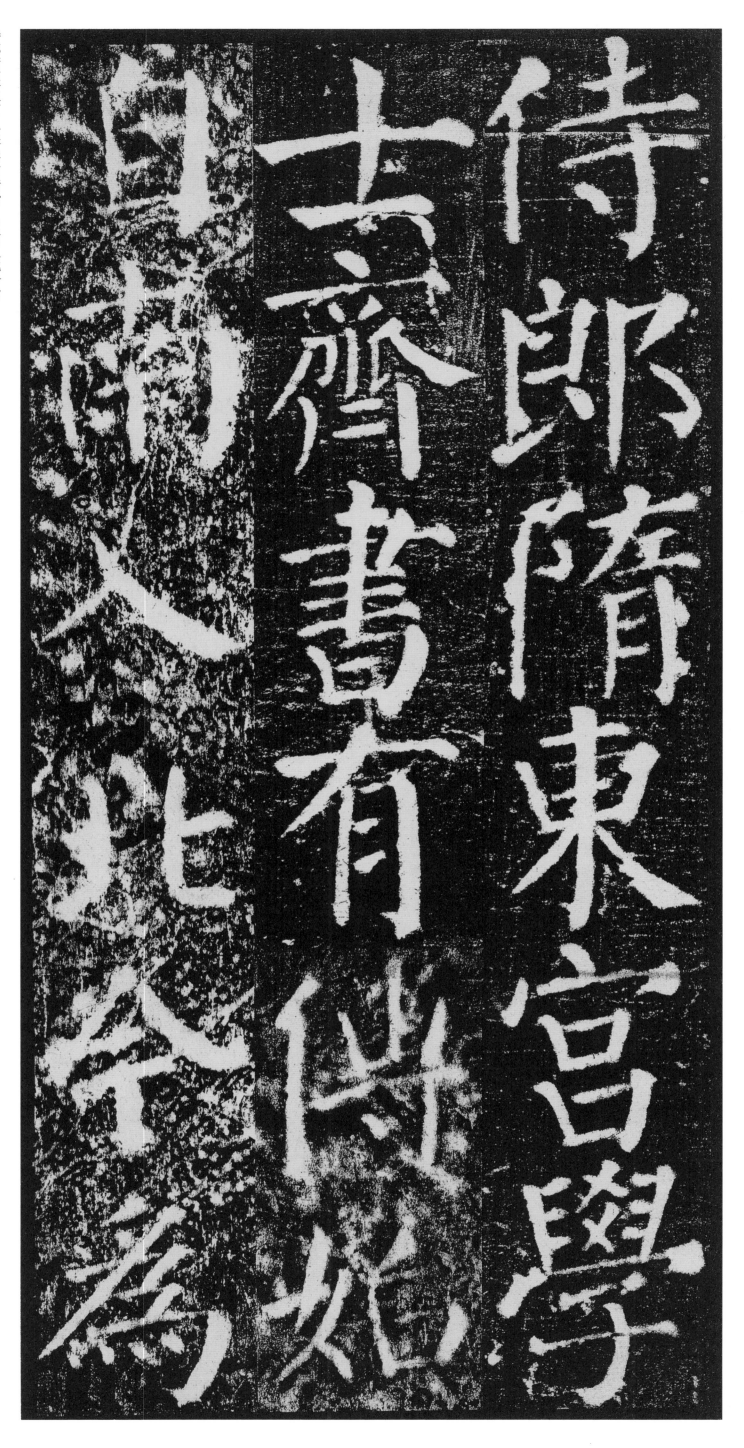

侍郎隋东宫学士齐书有传始自南入北今为

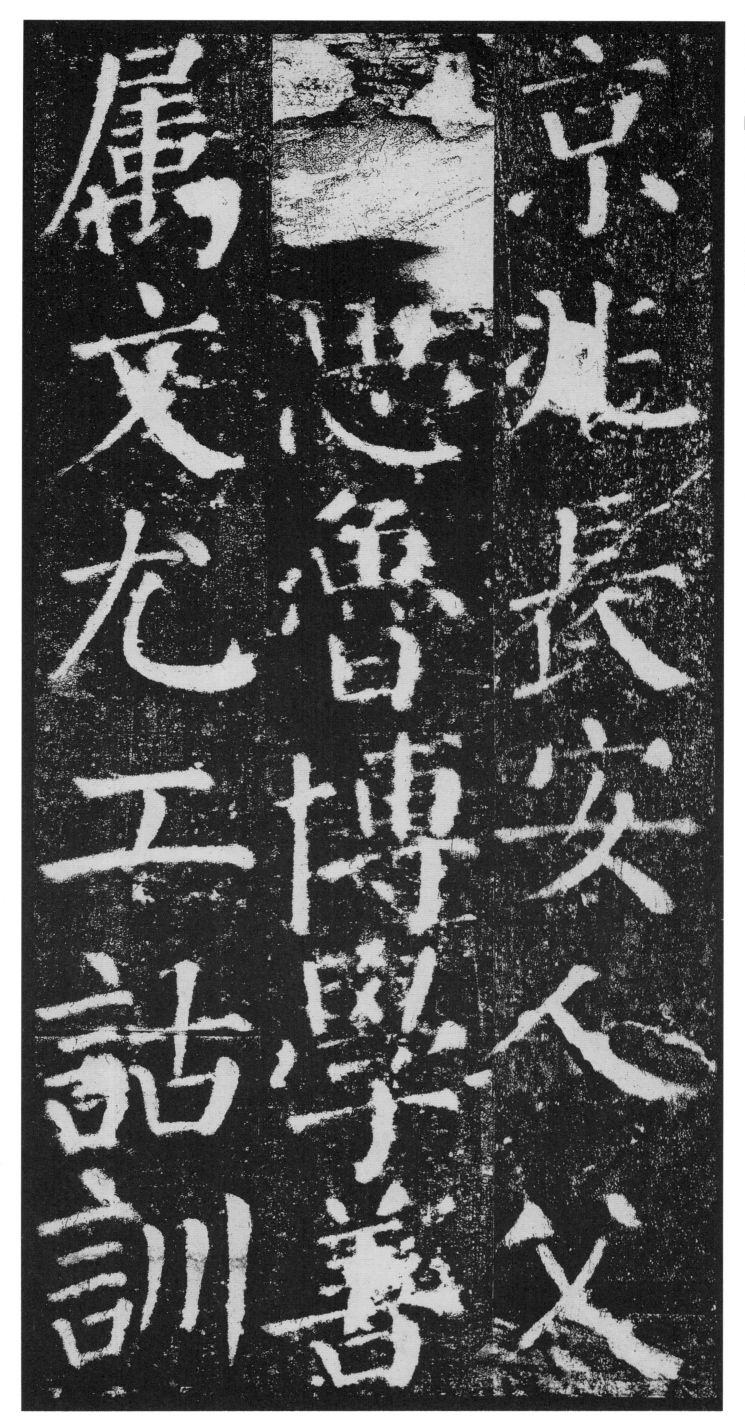

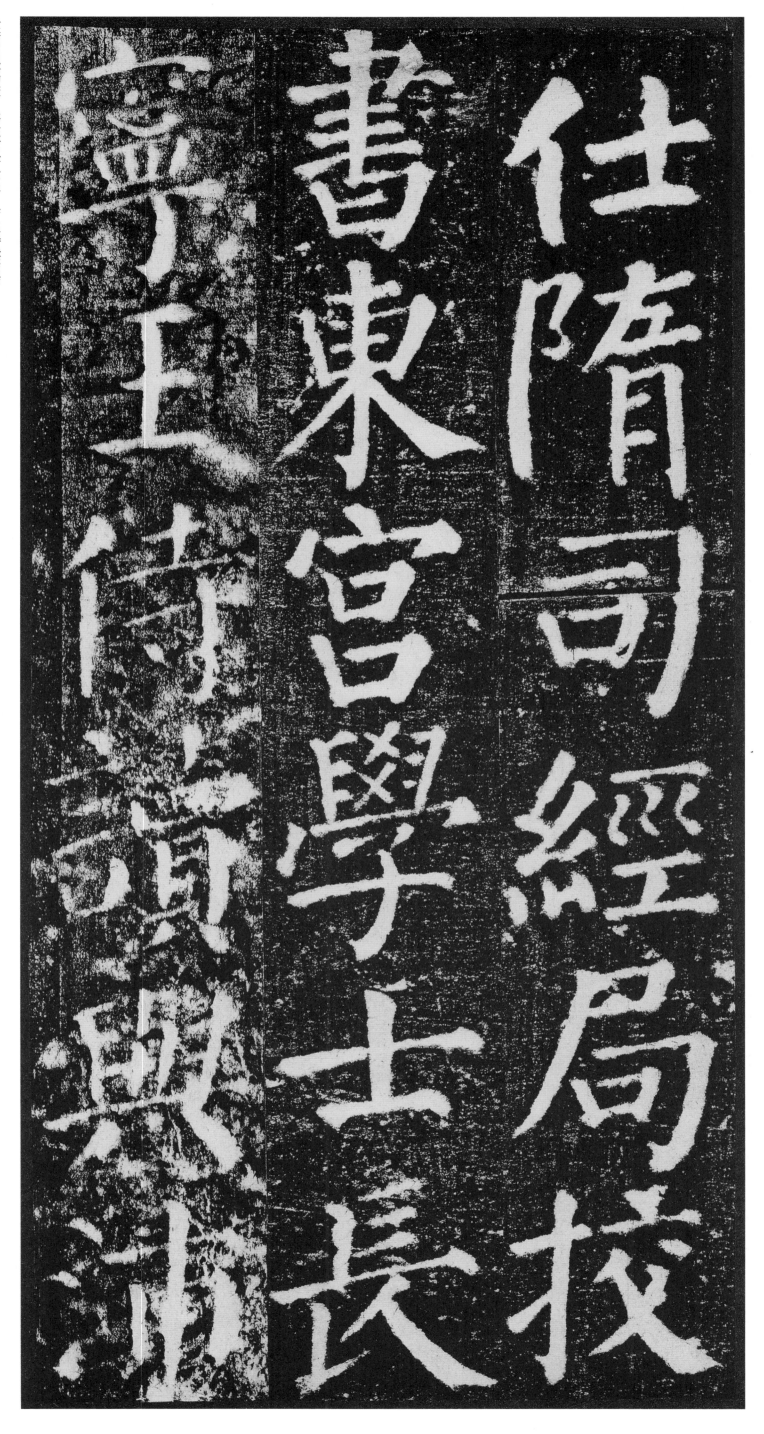

仕隋司經局校書東宮學士長寧王侍讀與沛

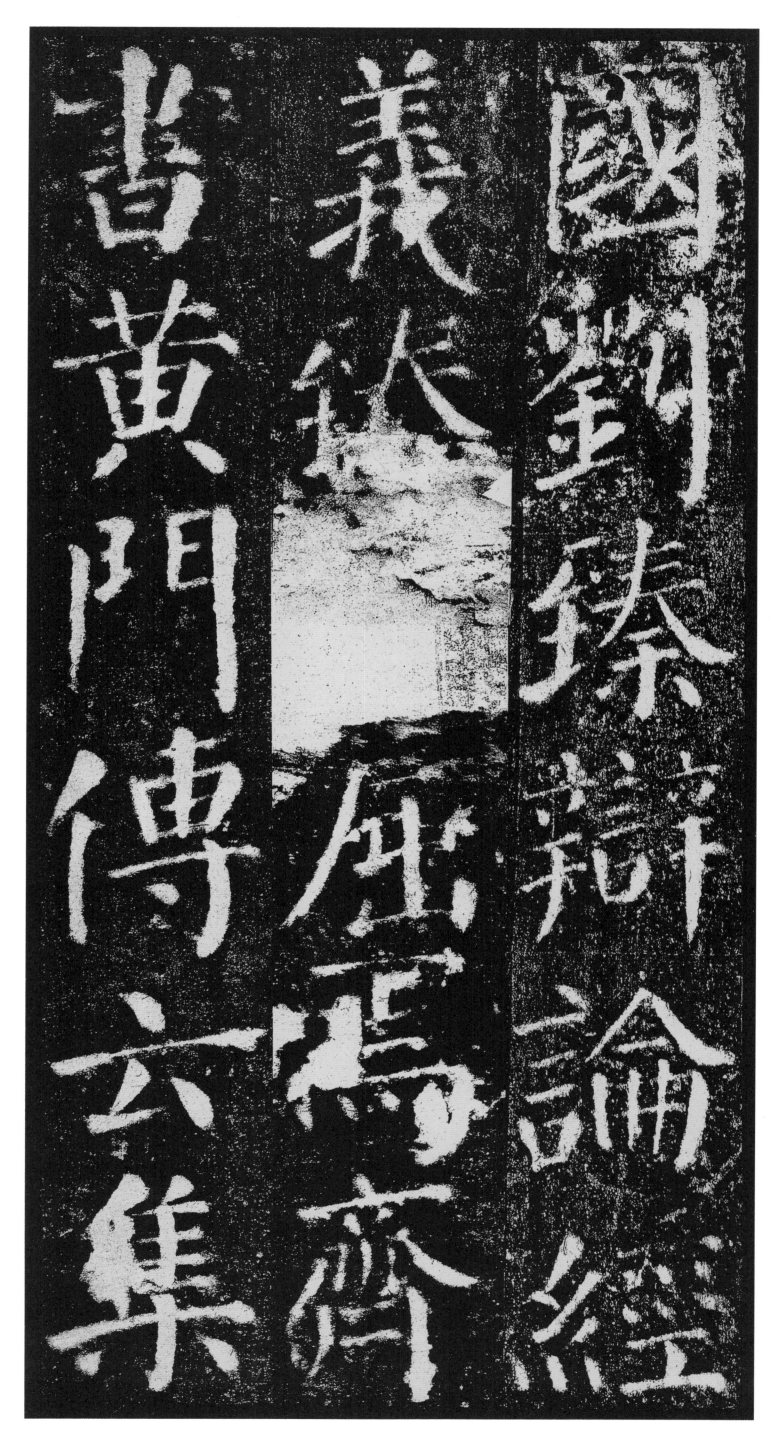

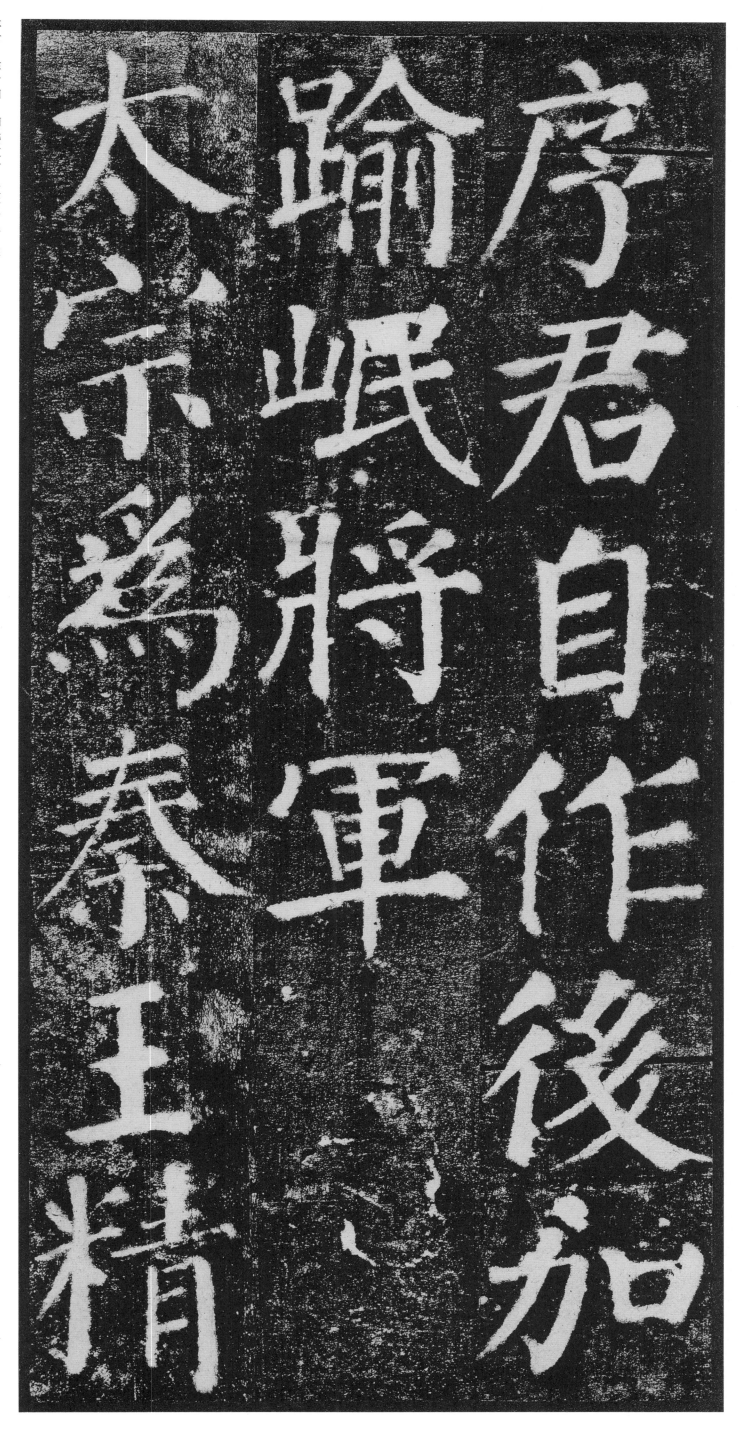

序君自作后加　踰岷将军　太宗为秦王精

序君自作後加踰岷將軍太宗爲秦王精

11

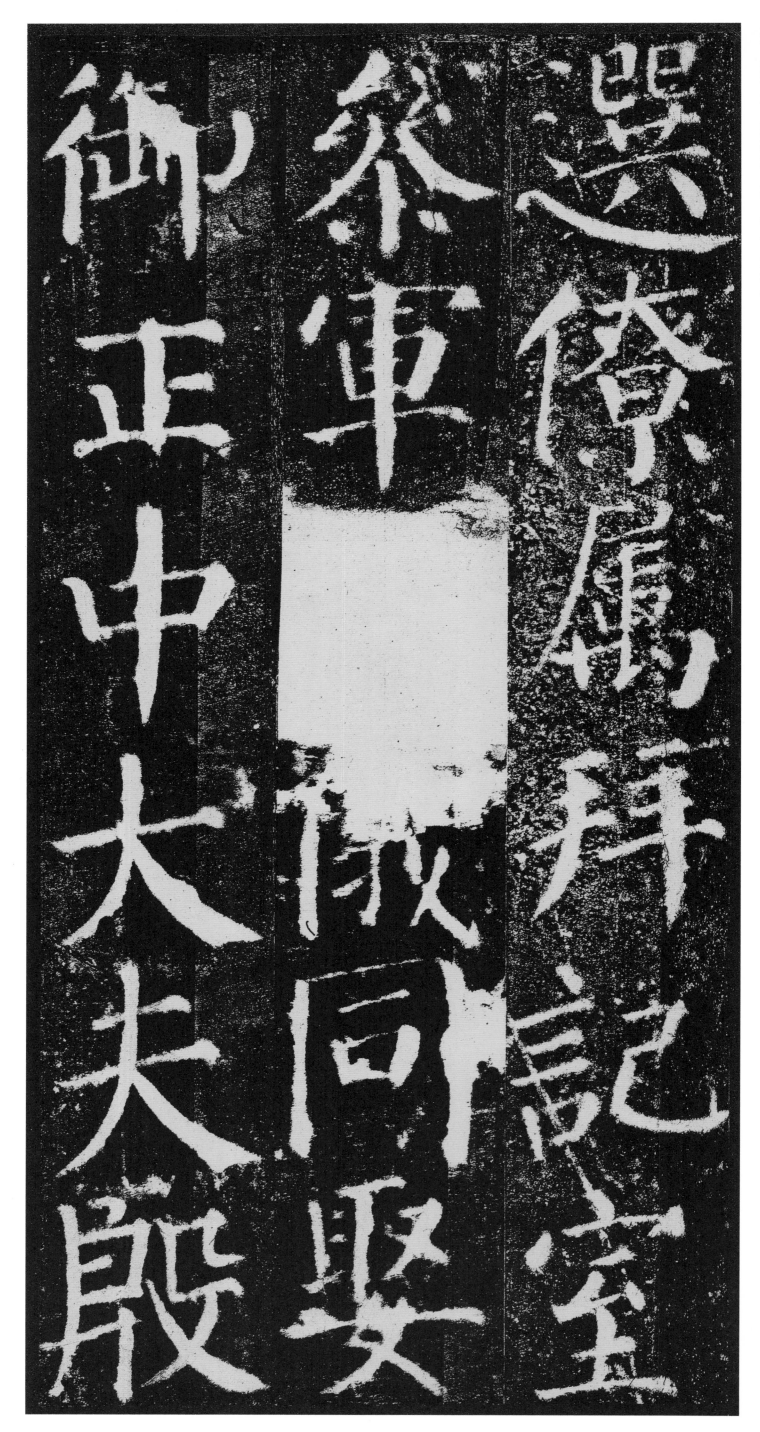

選僚屬拜記室
參軍加儀同娶
御正中大夫殷

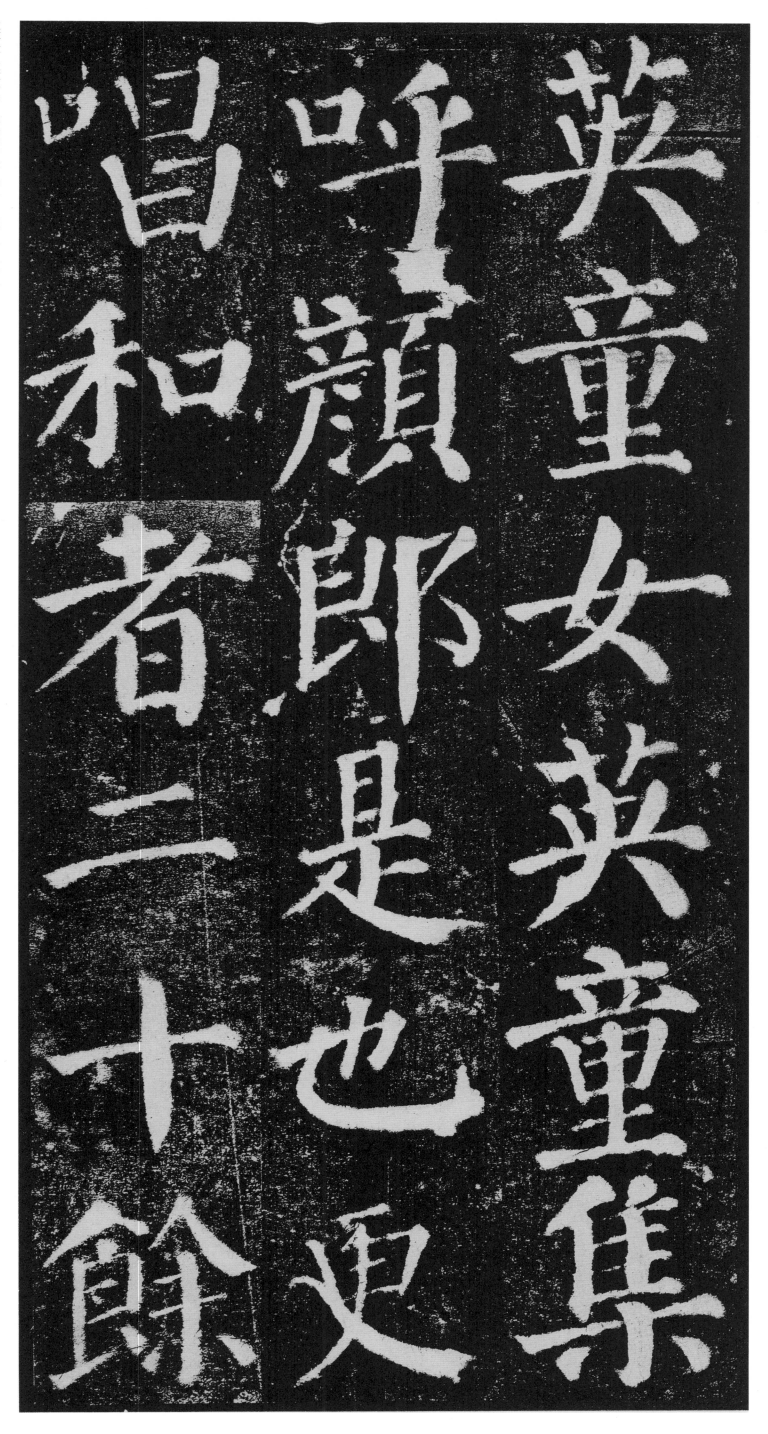

英童女英童集　呼颜郎是也更　唱和者二十余

英童女英童集

呼颜郎是也更

唱和者二十餘

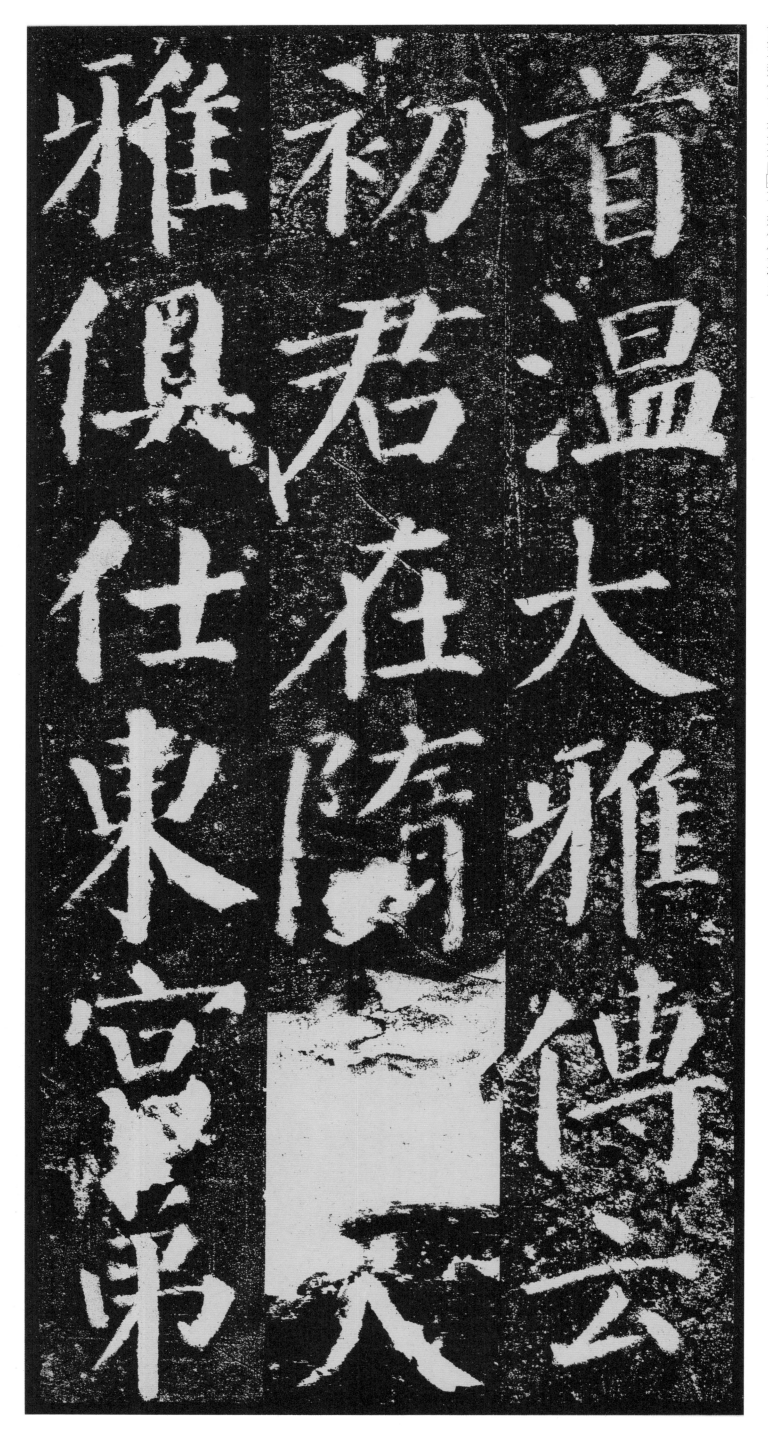

雅俱仕東宮弟

雅初君在隋与大

首溫大雅傳云

14

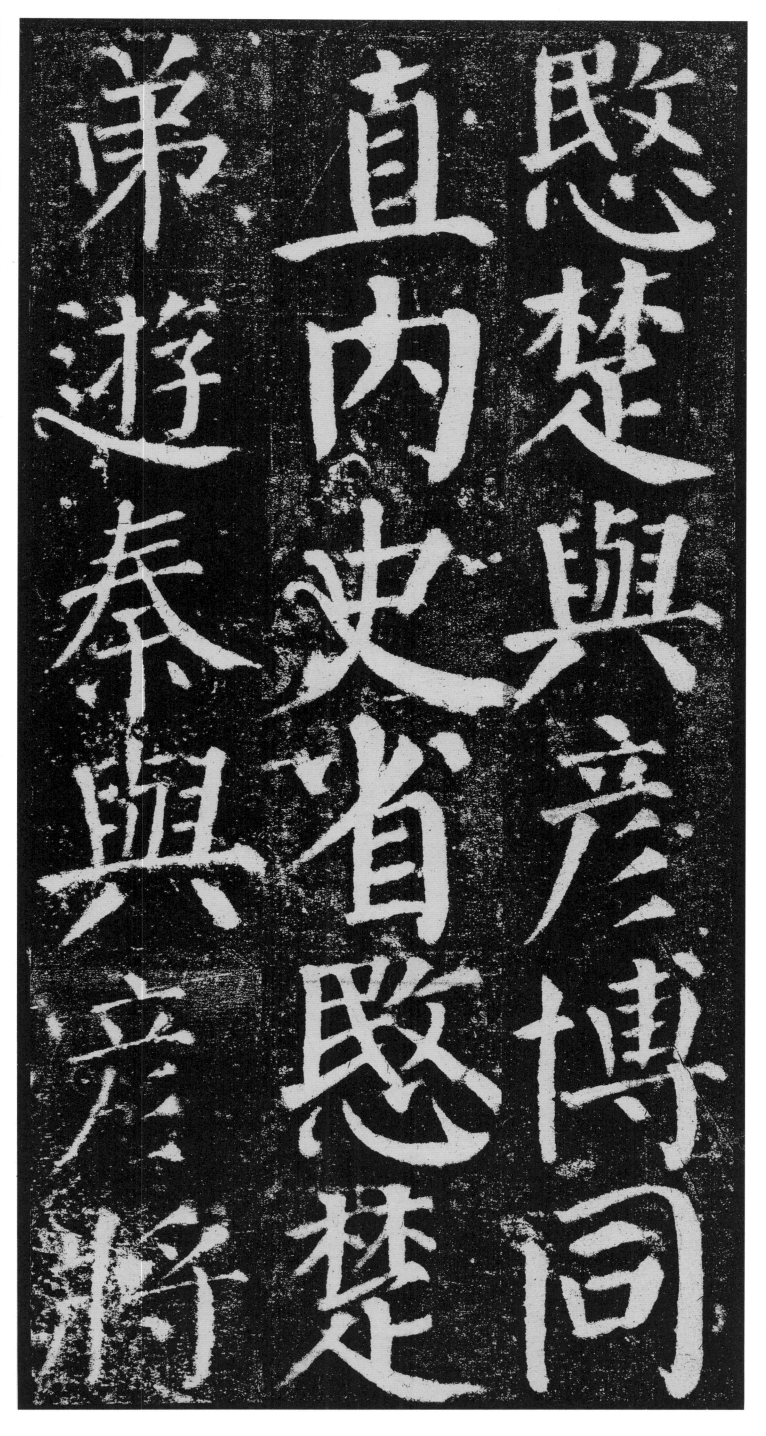

憨楚与彦博同

直内史省憨楚

弟游秦与彦将

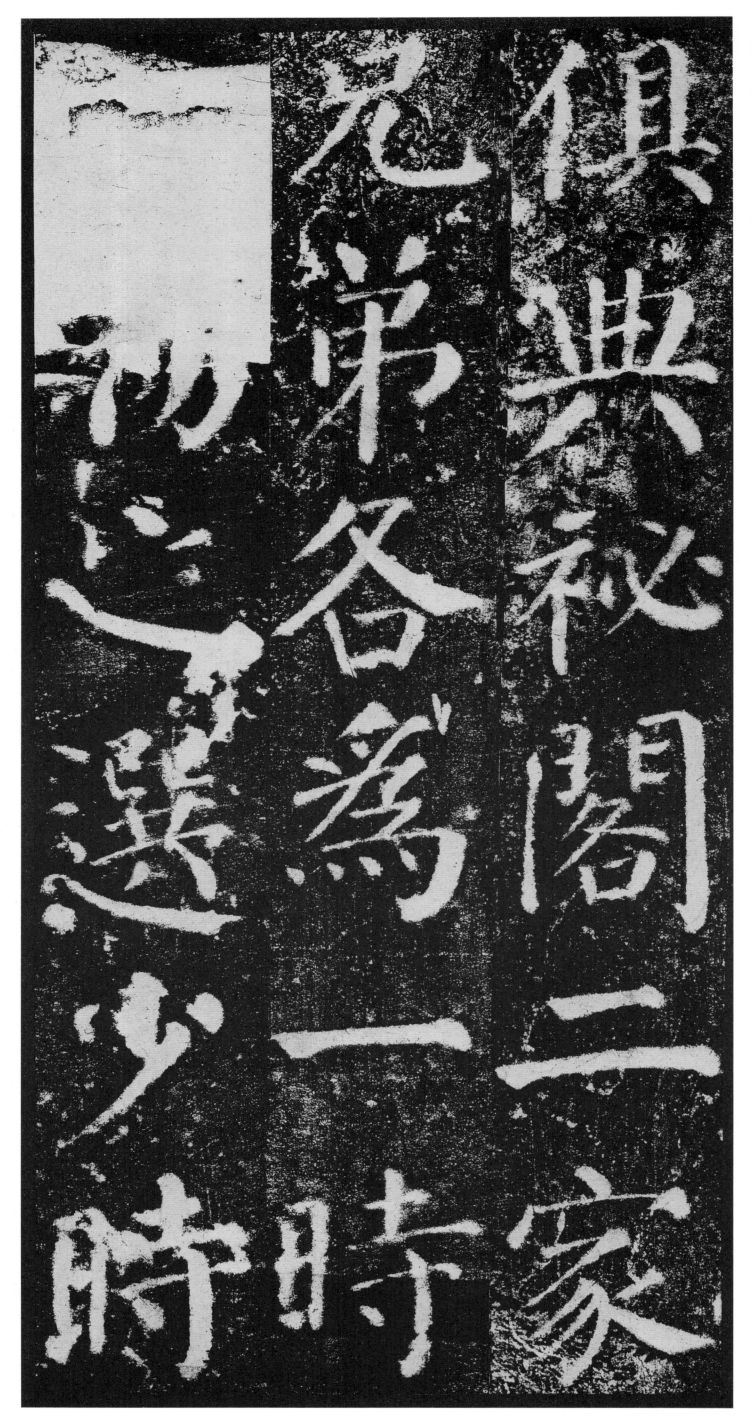

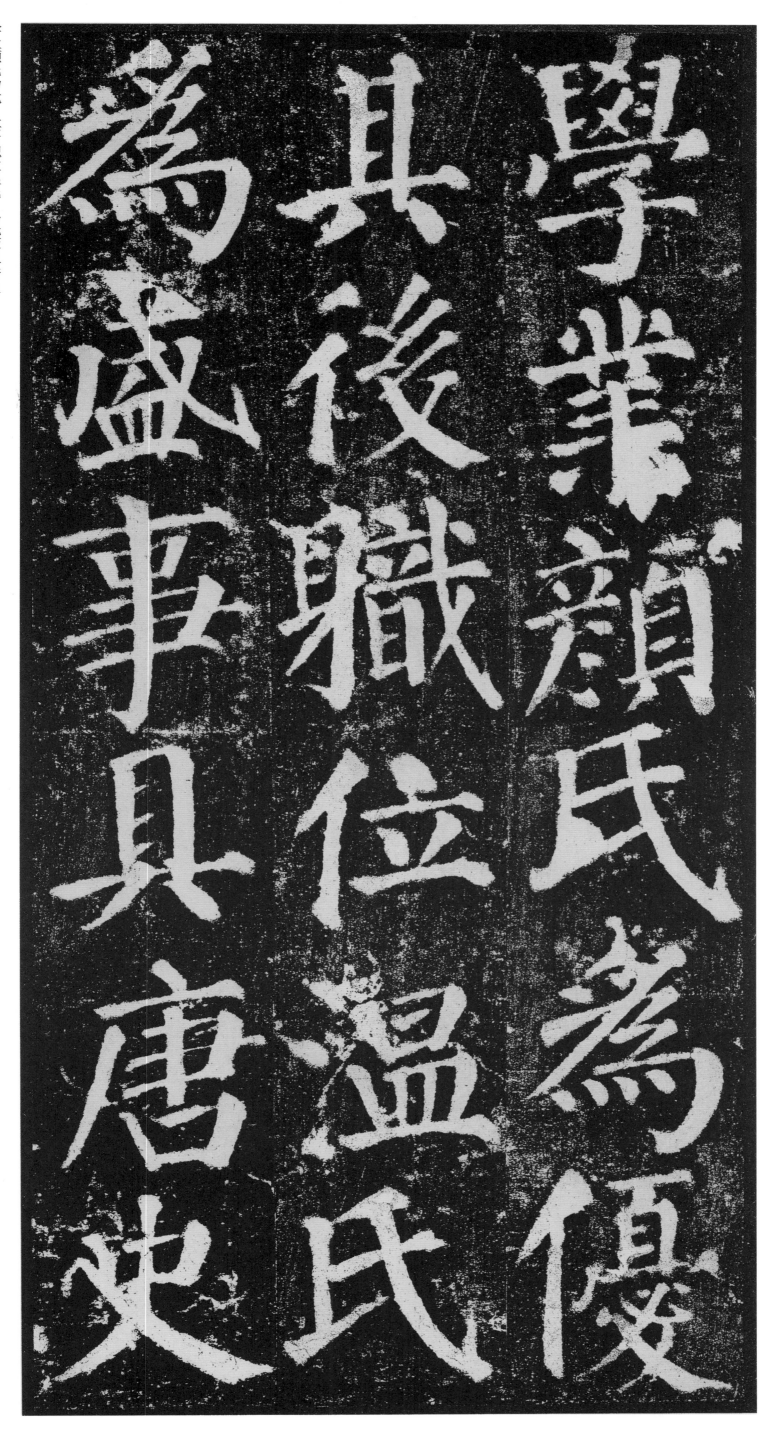

学業顏氏便

陵其後職位溫氏

為盛事具唐史

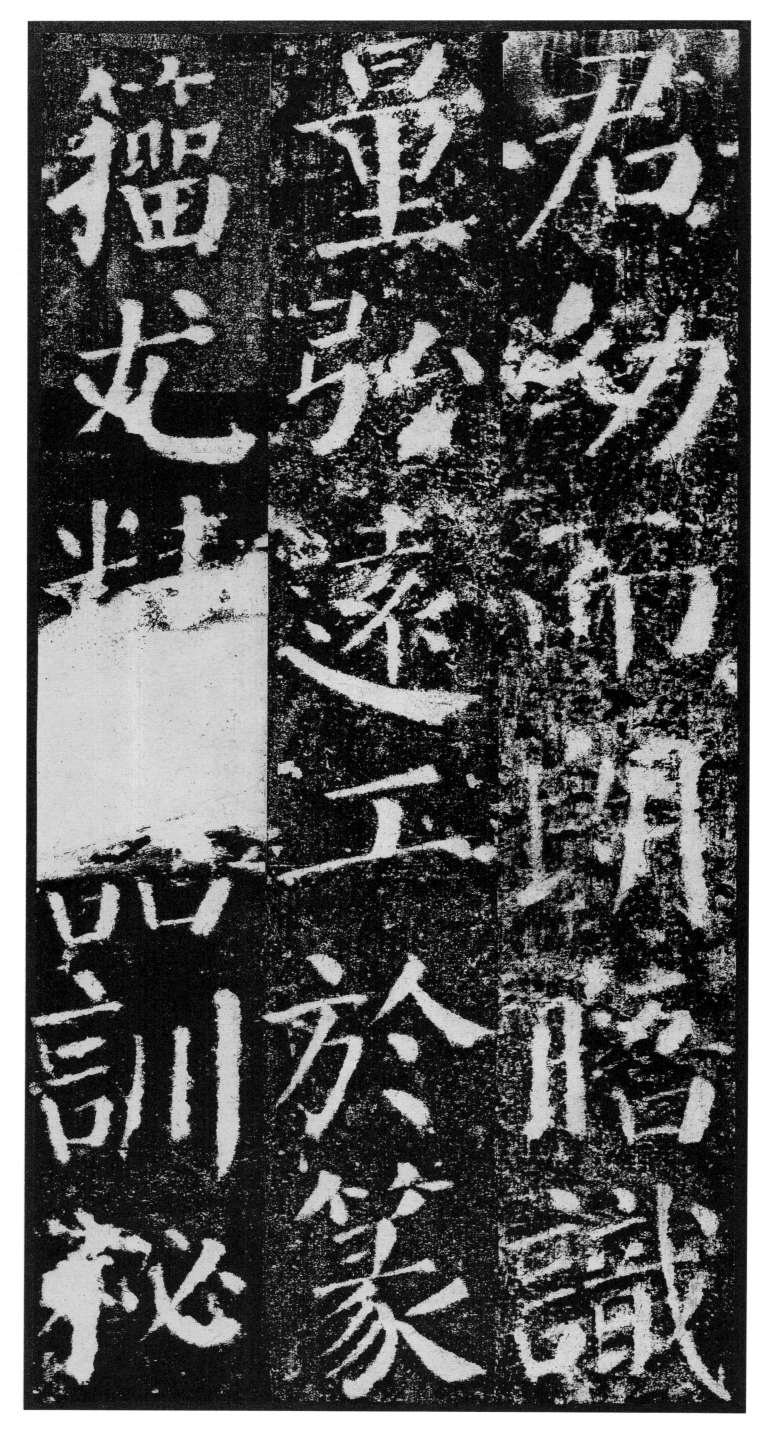

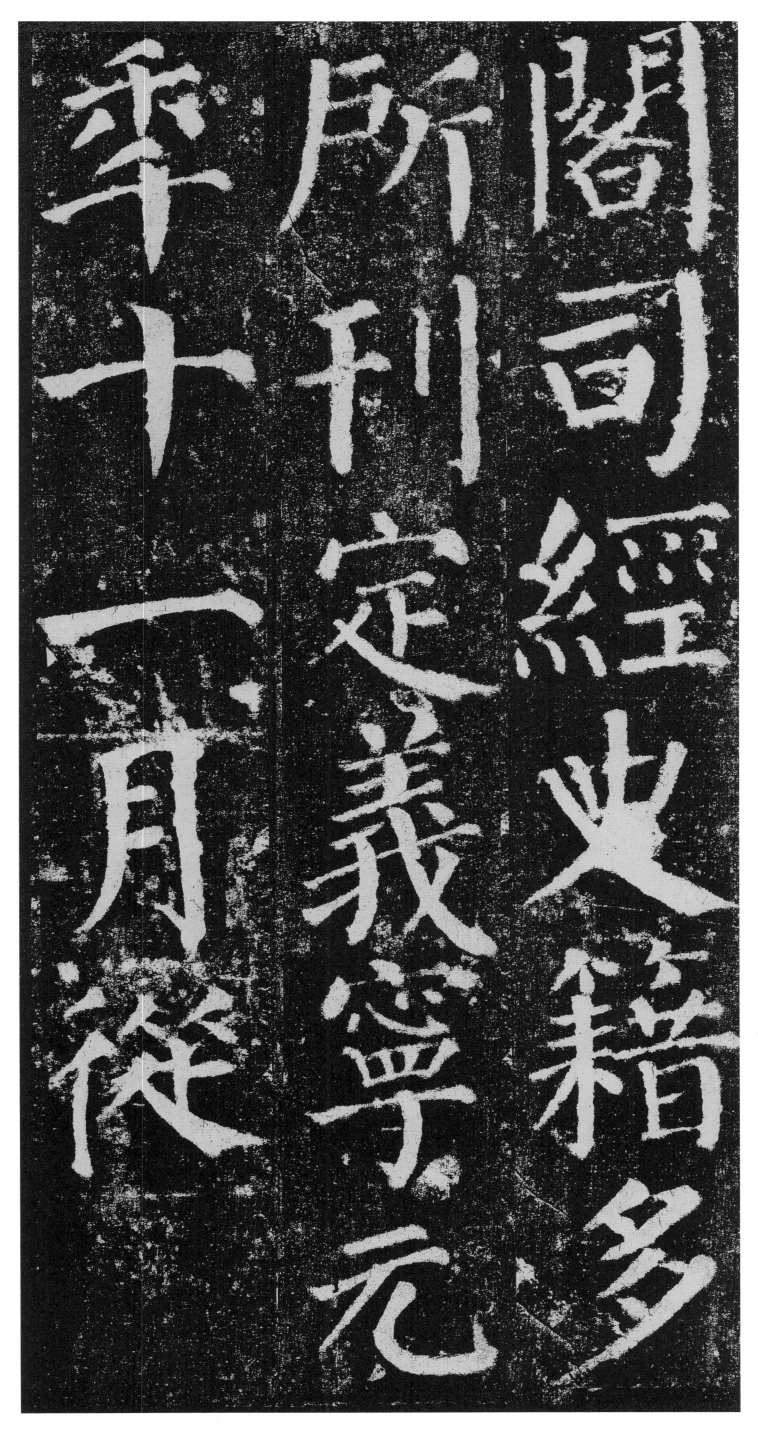

阁司經史籍多所刊定義寧元年十一月從

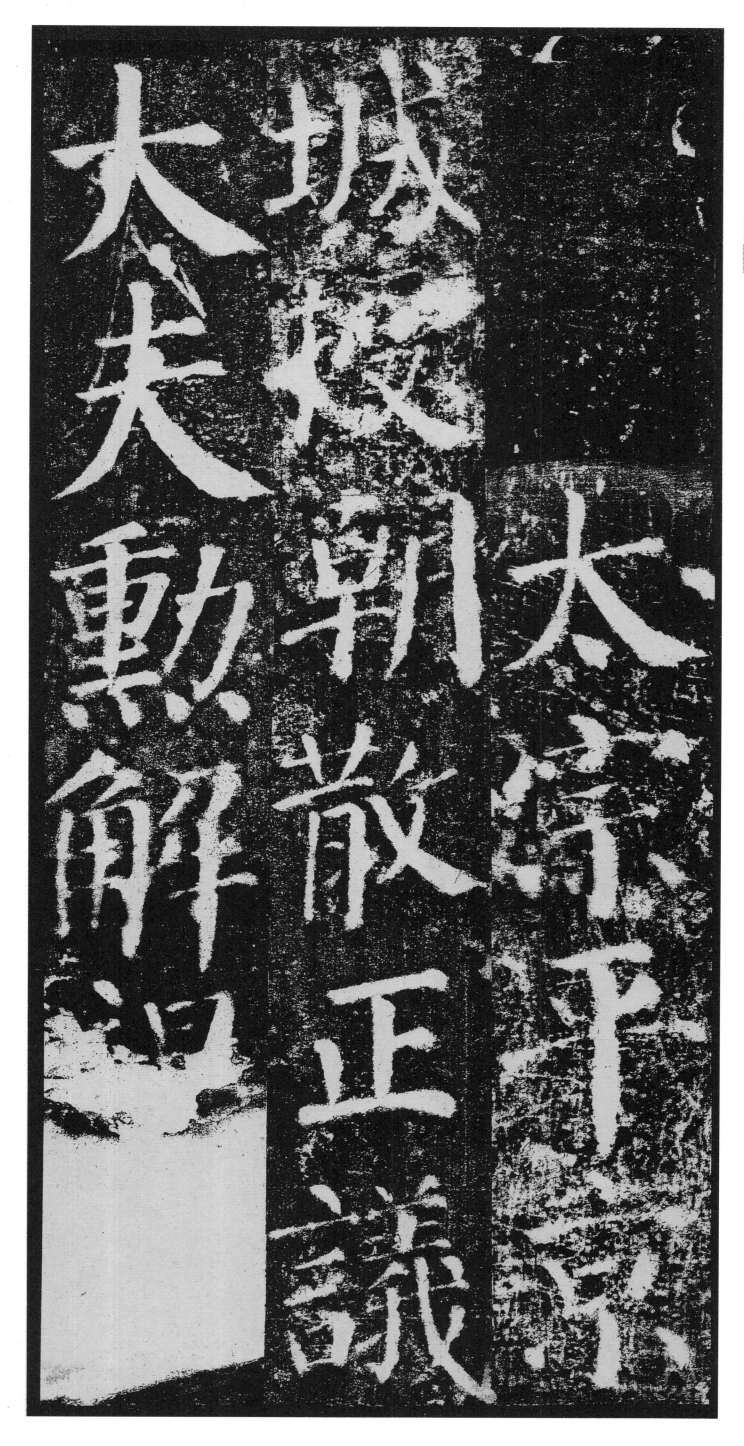

太宗平京

城授朝散正议

大夫勋解褐

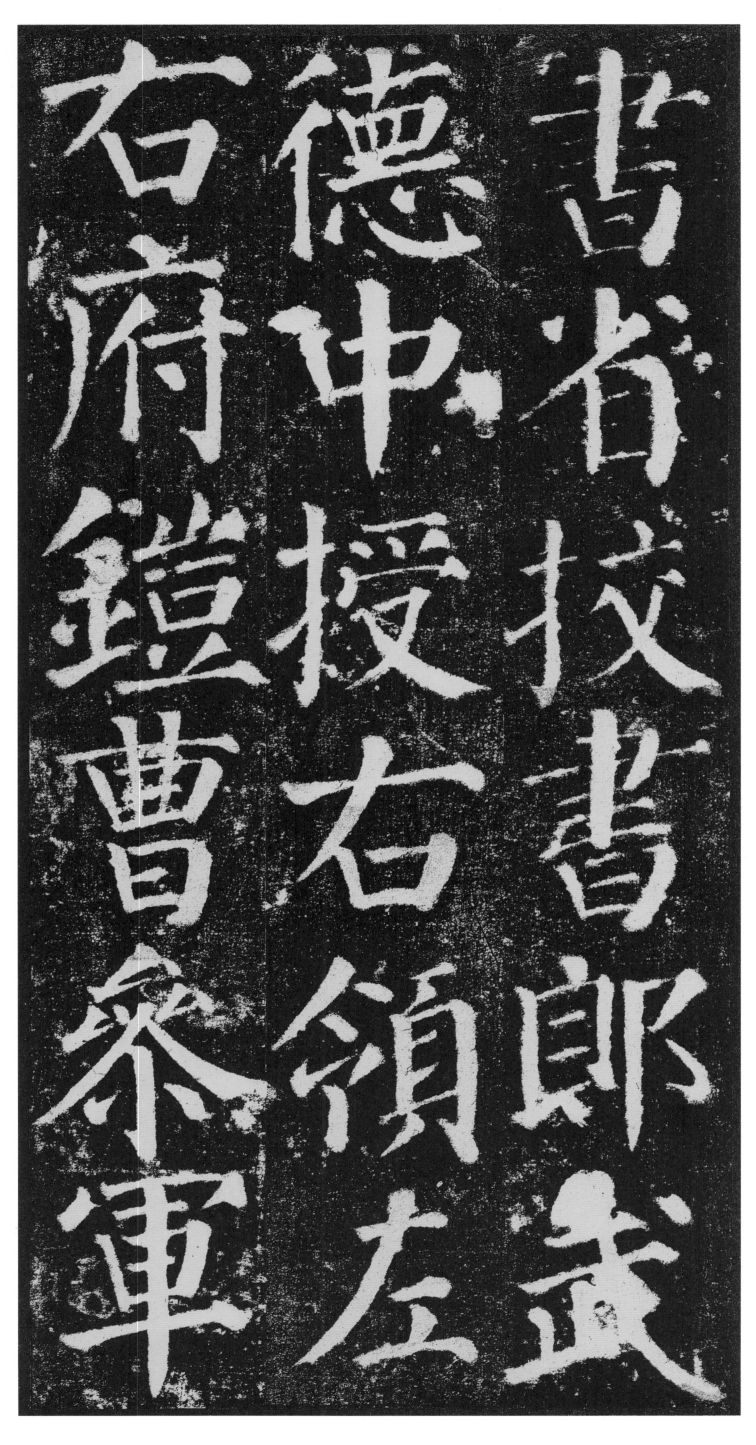

书省校书郎武

德中授右领左

右府铠曹参军

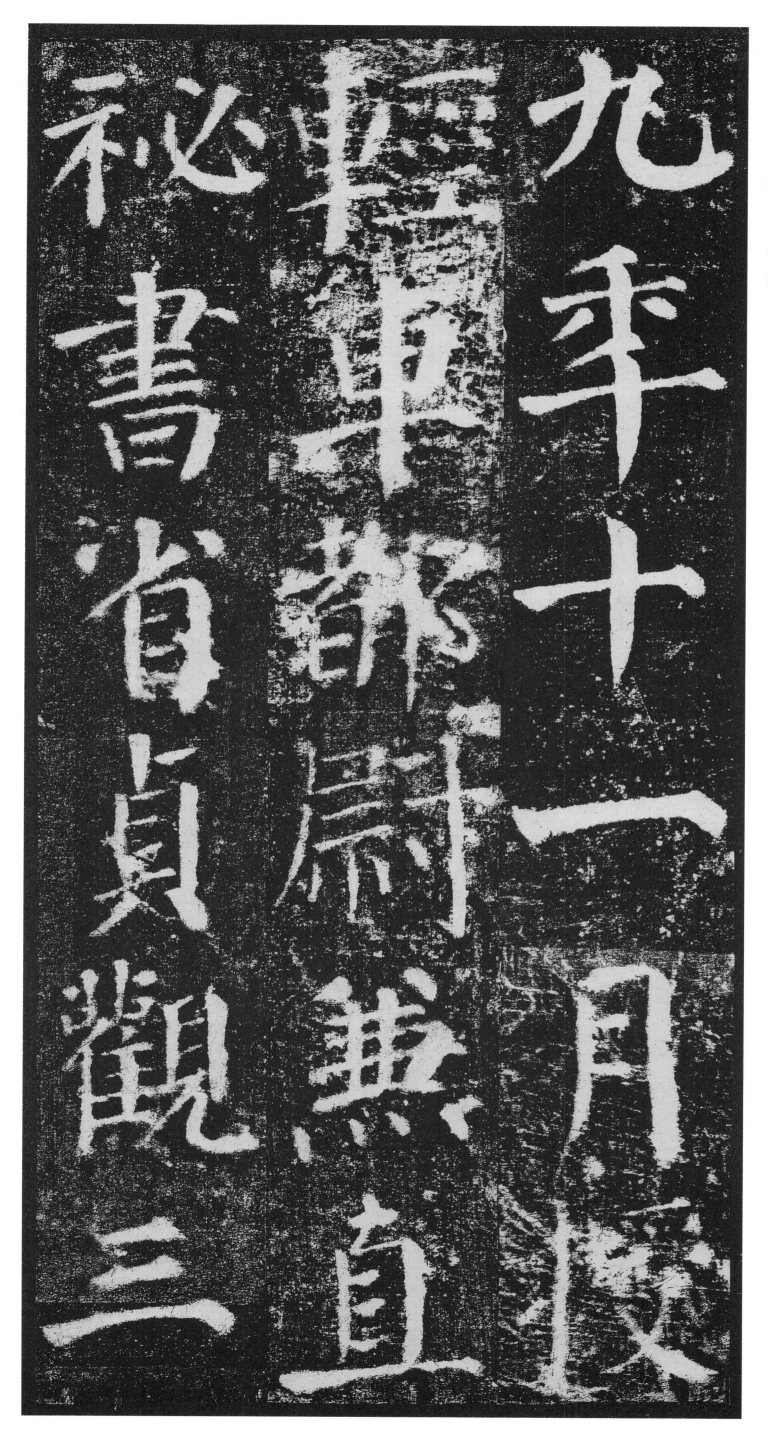

九年十一月授
轻车都尉兼直
秘书省贞观三

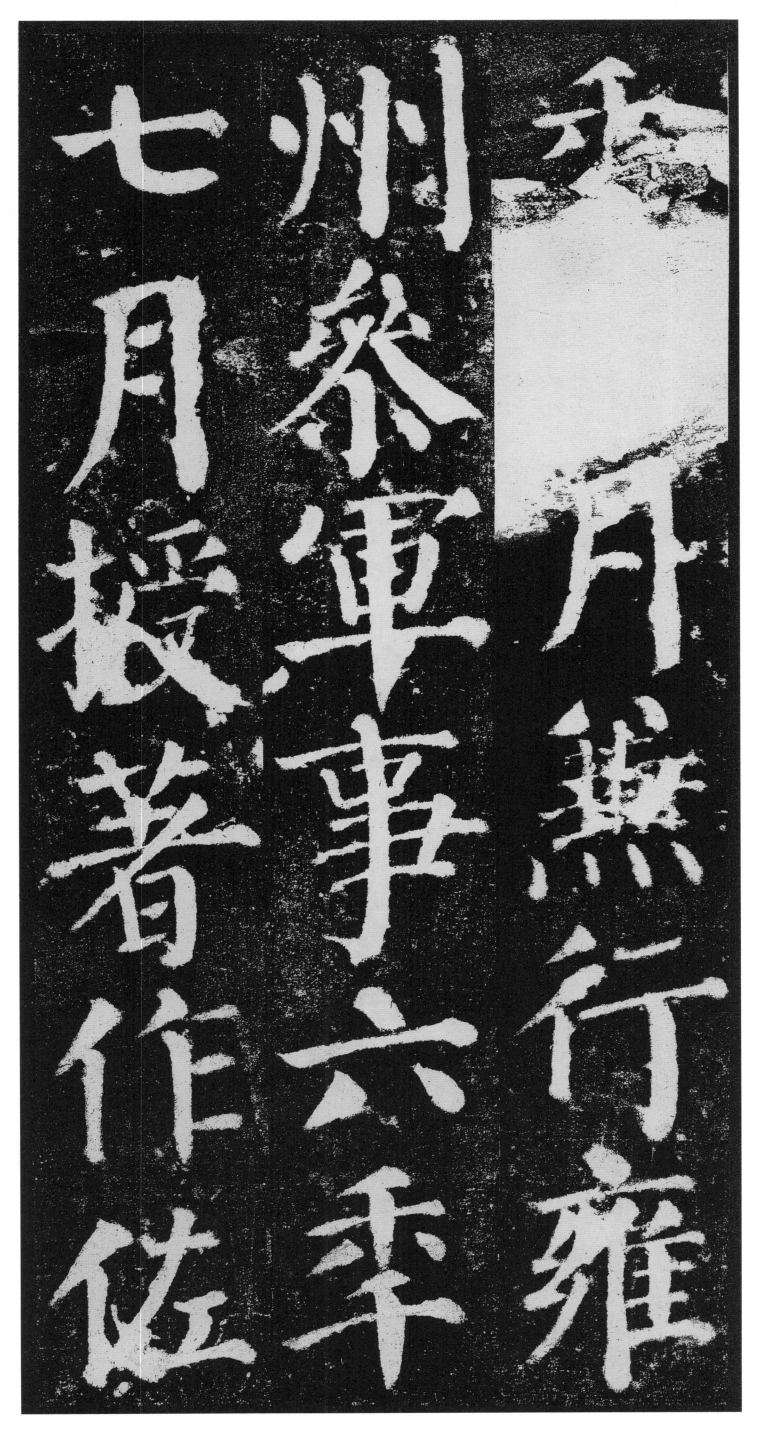

月燕行雍

州參軍事六年

七月授著作佐

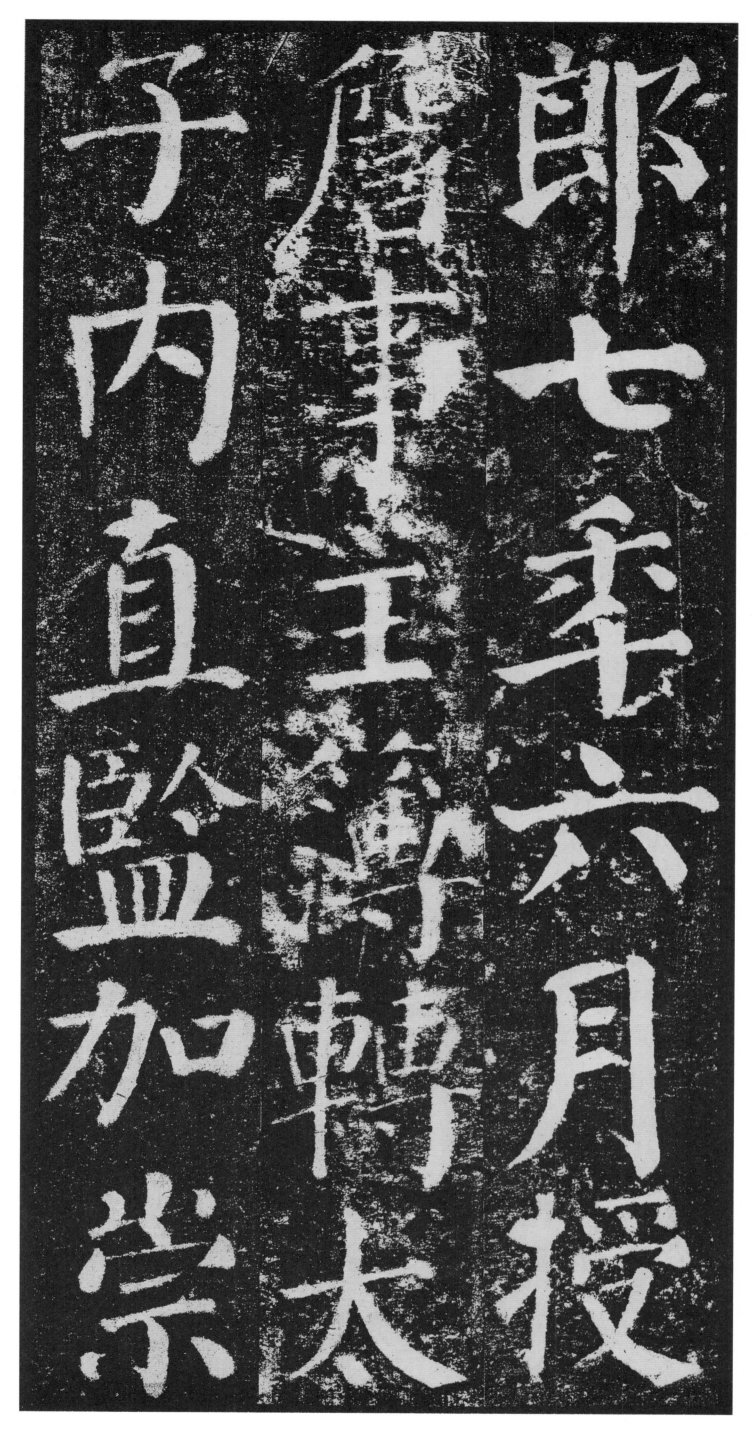

郎七年六月授　詹事主簿转太　子内直监加崇

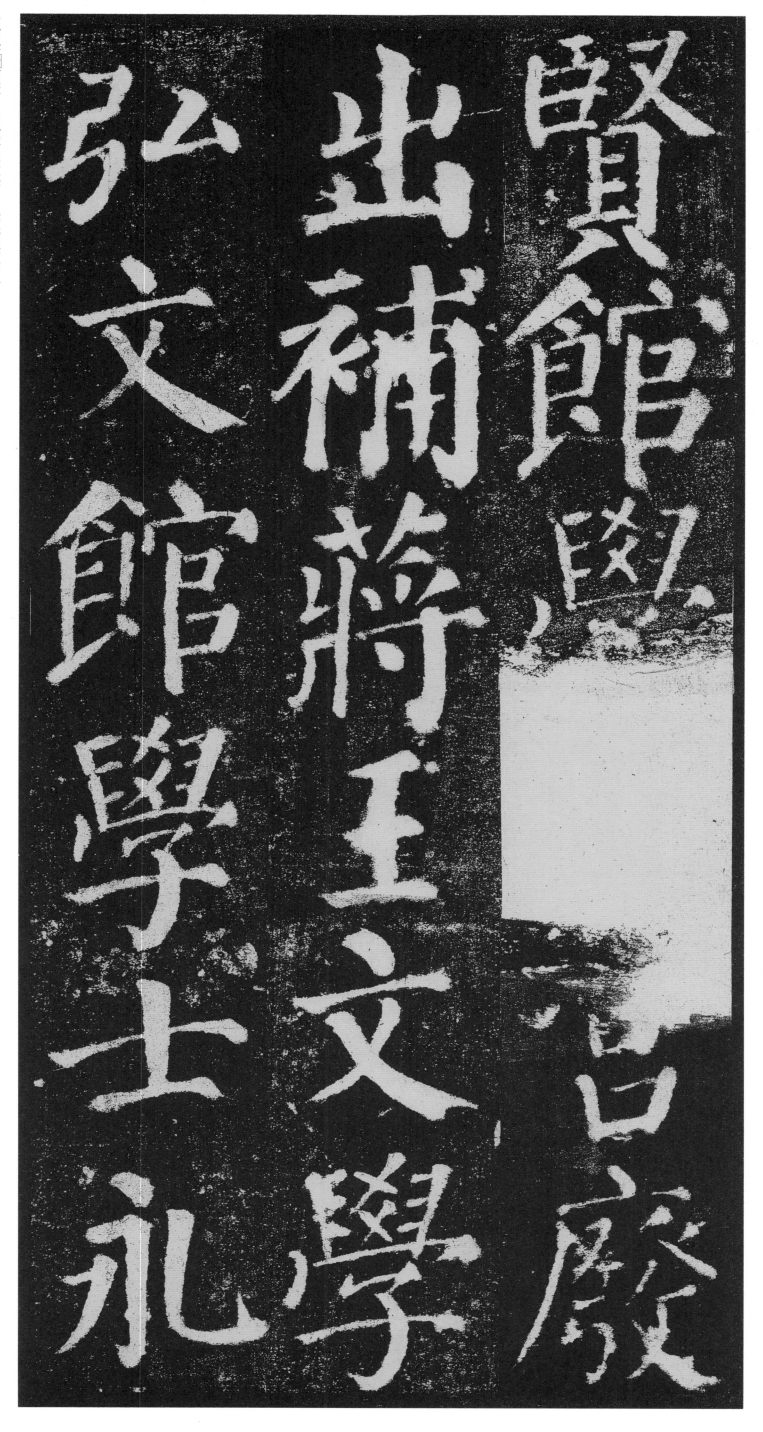

賢館學日宮廢
出補蔣王文學
弘文館學士永

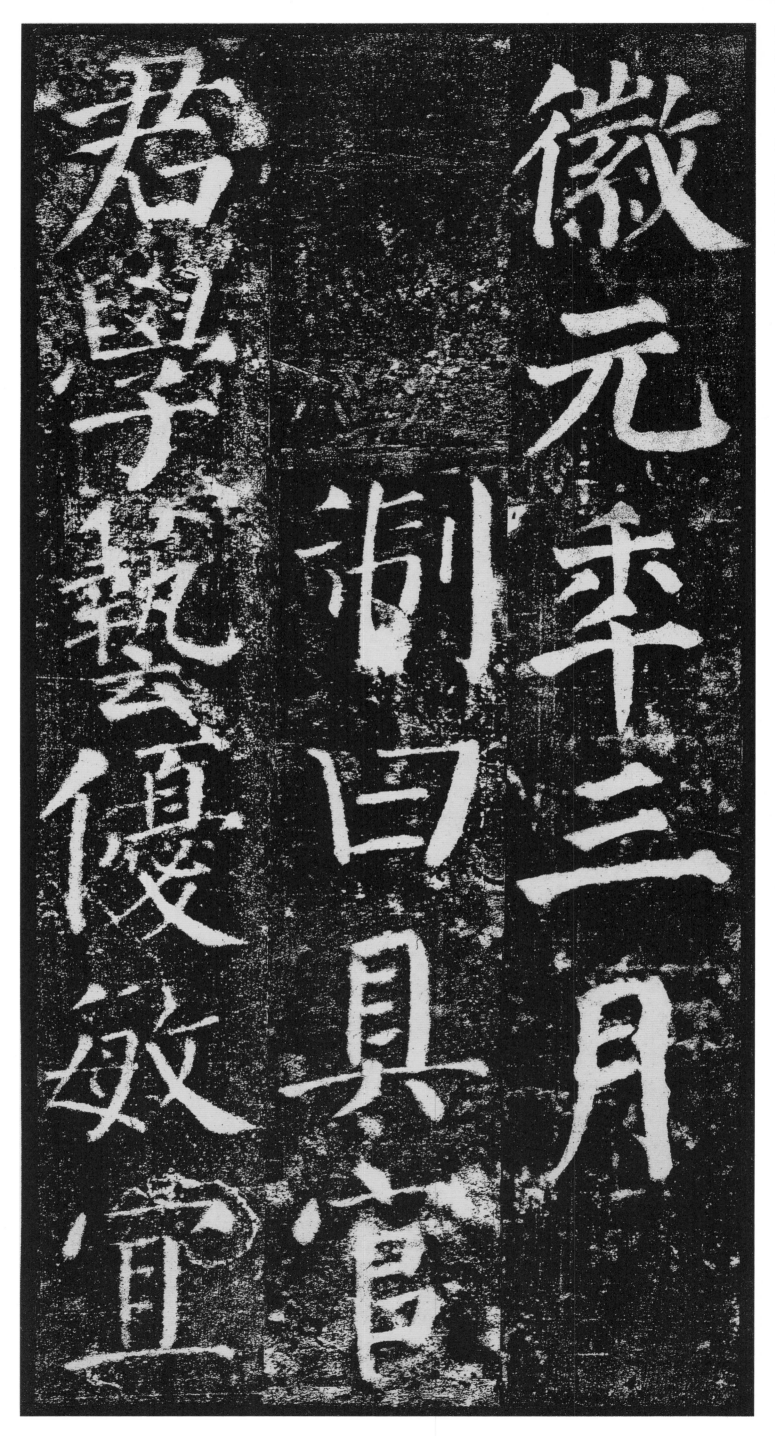

徽元年三月制曰具官君学艺优敏宜

加奖擢乃拜陈
王属学士如故
迁曹王友无何

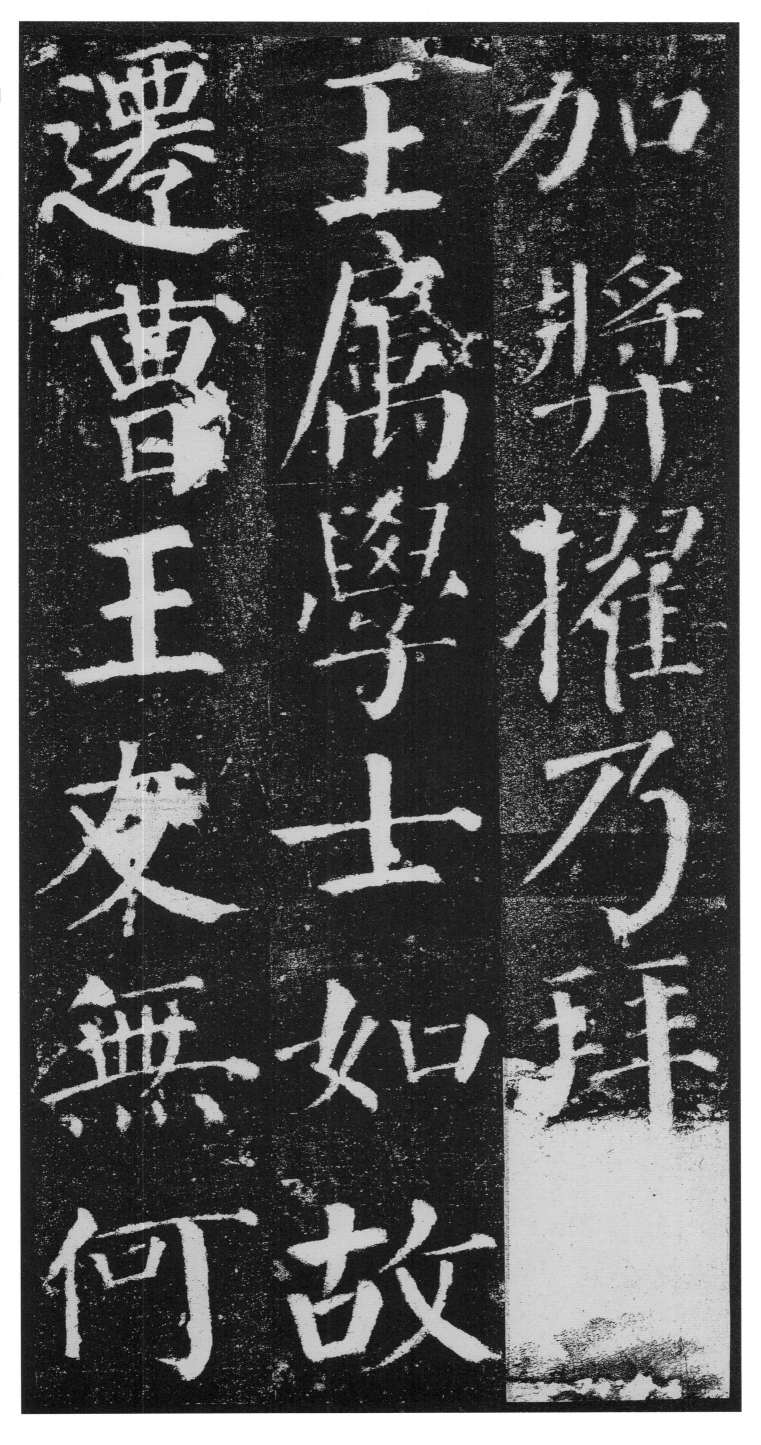

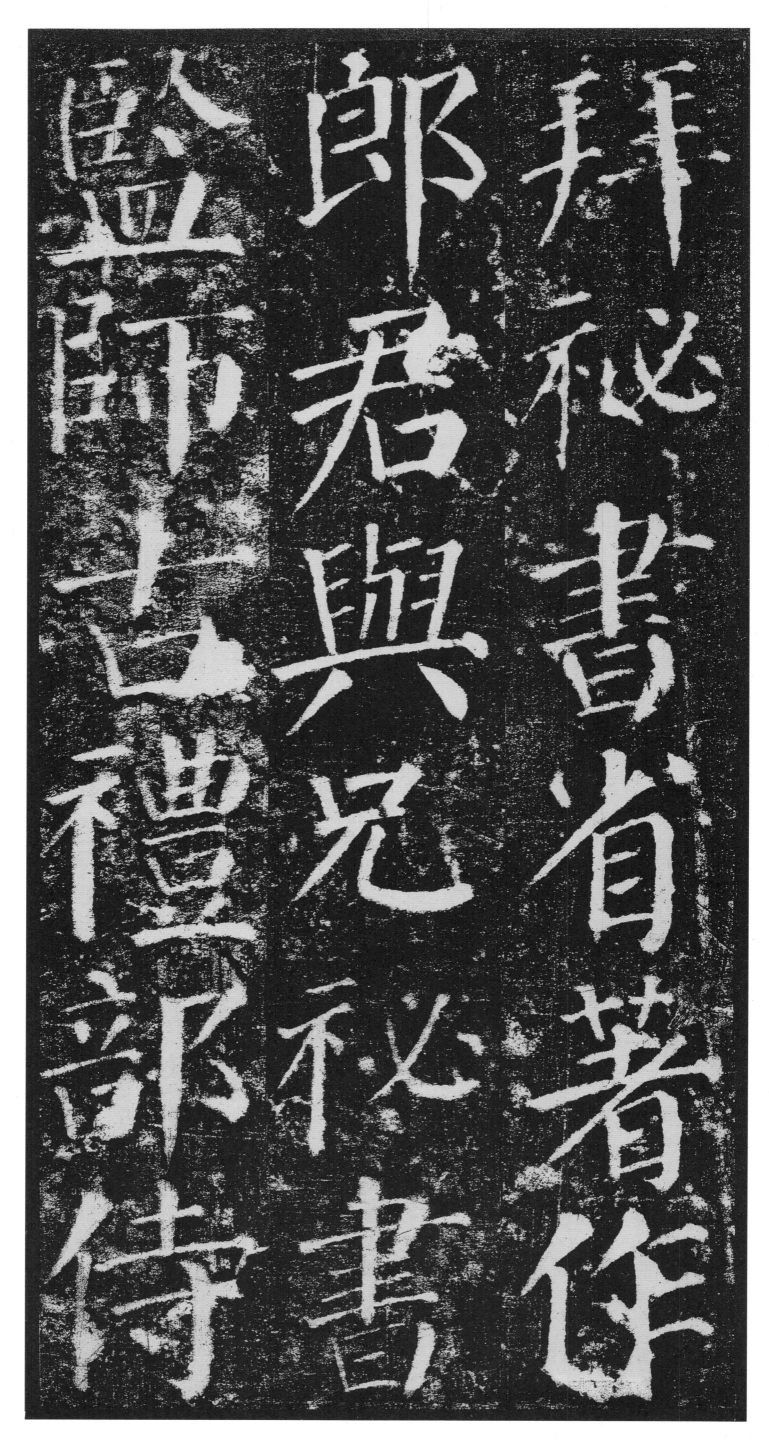

拜秘书省著
作郎君与兄
秘书监师古
礼部侍

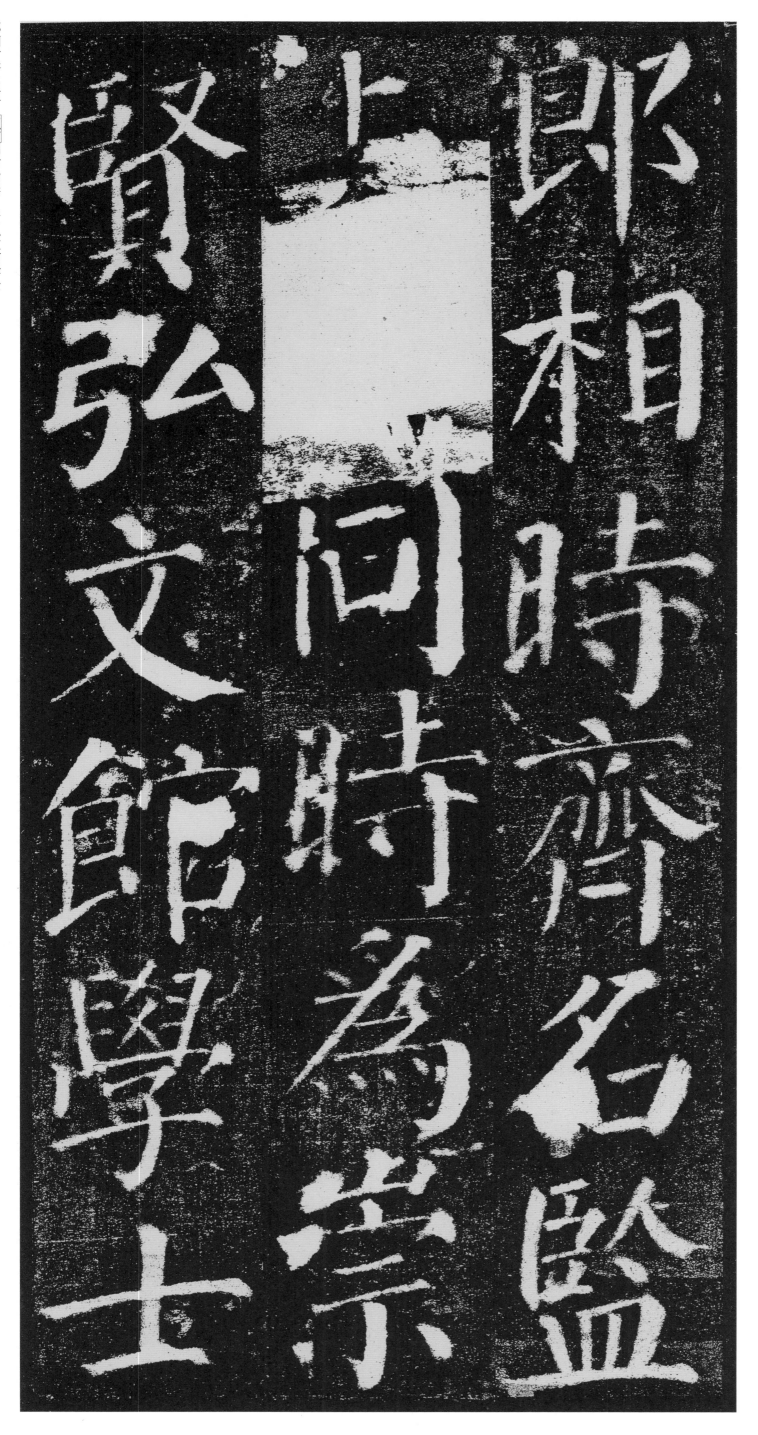

郎相时齐名监 <u>与君</u>同时为崇 贤弘文馆学士

29

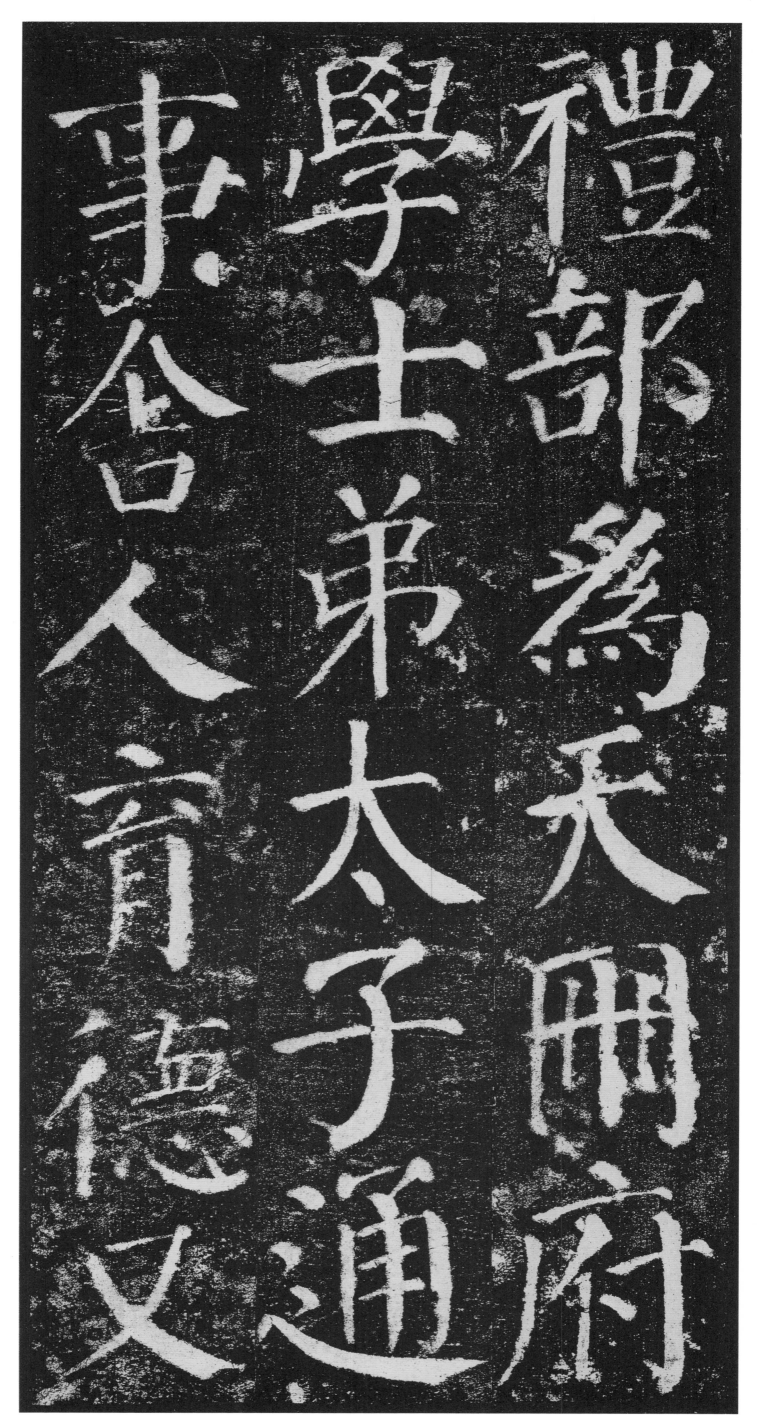

礼部为天册府　学士弟太子通　事舍人育德又

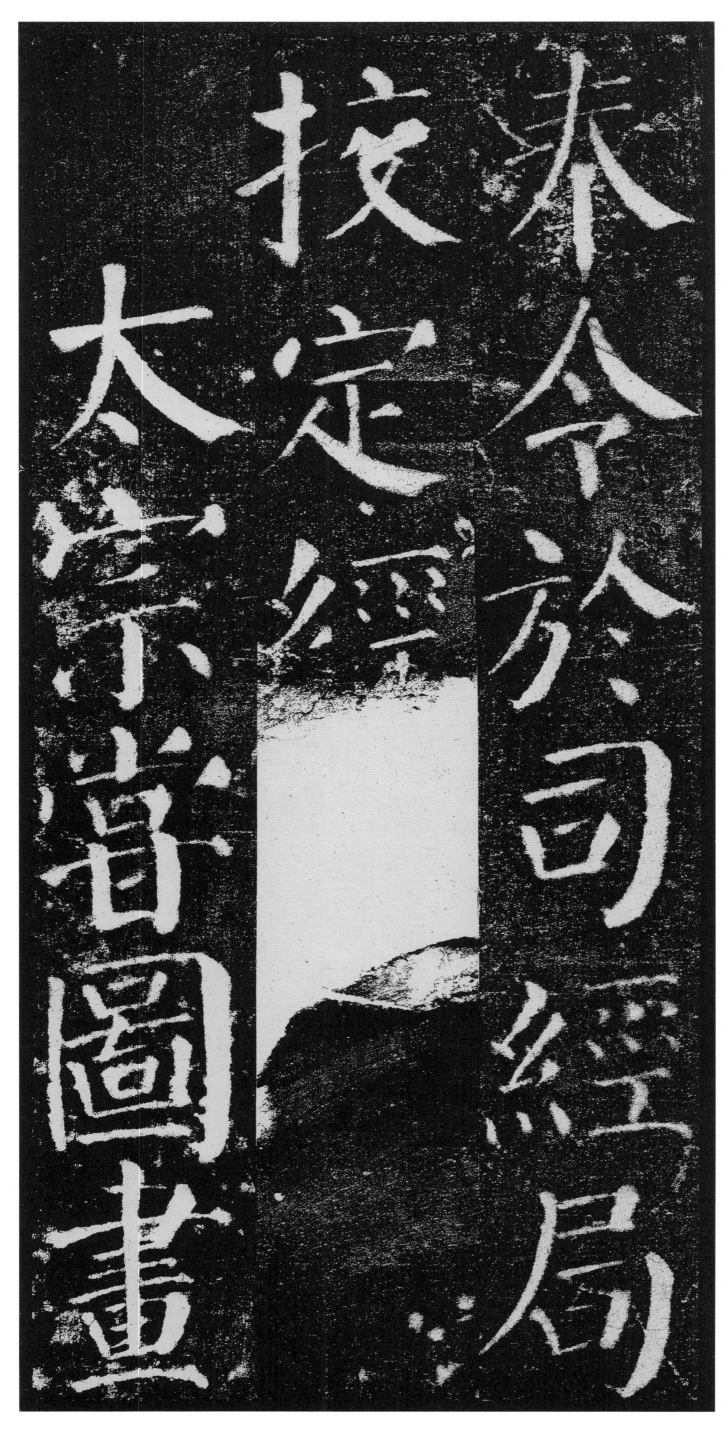

奉令於司經局

校定經

太宗嘗圖畫

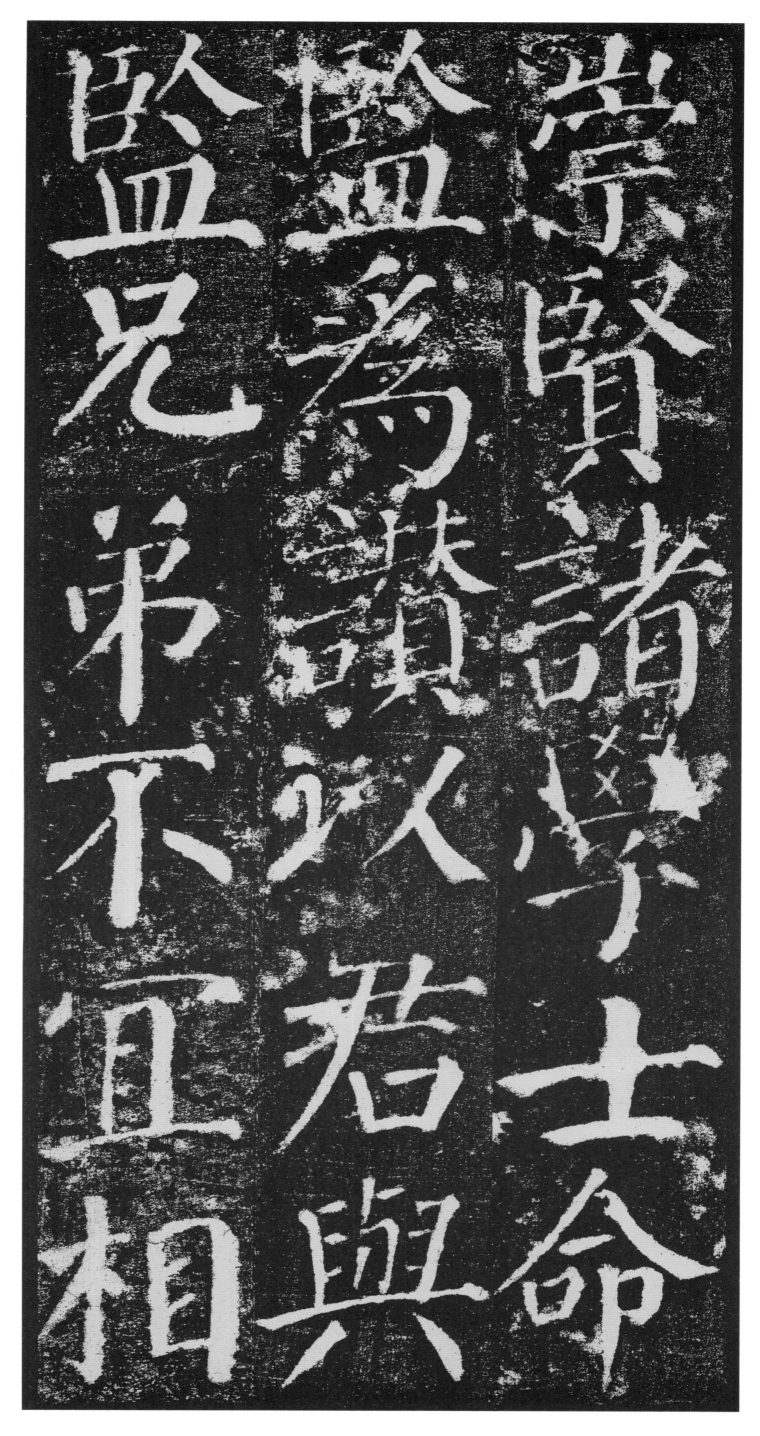

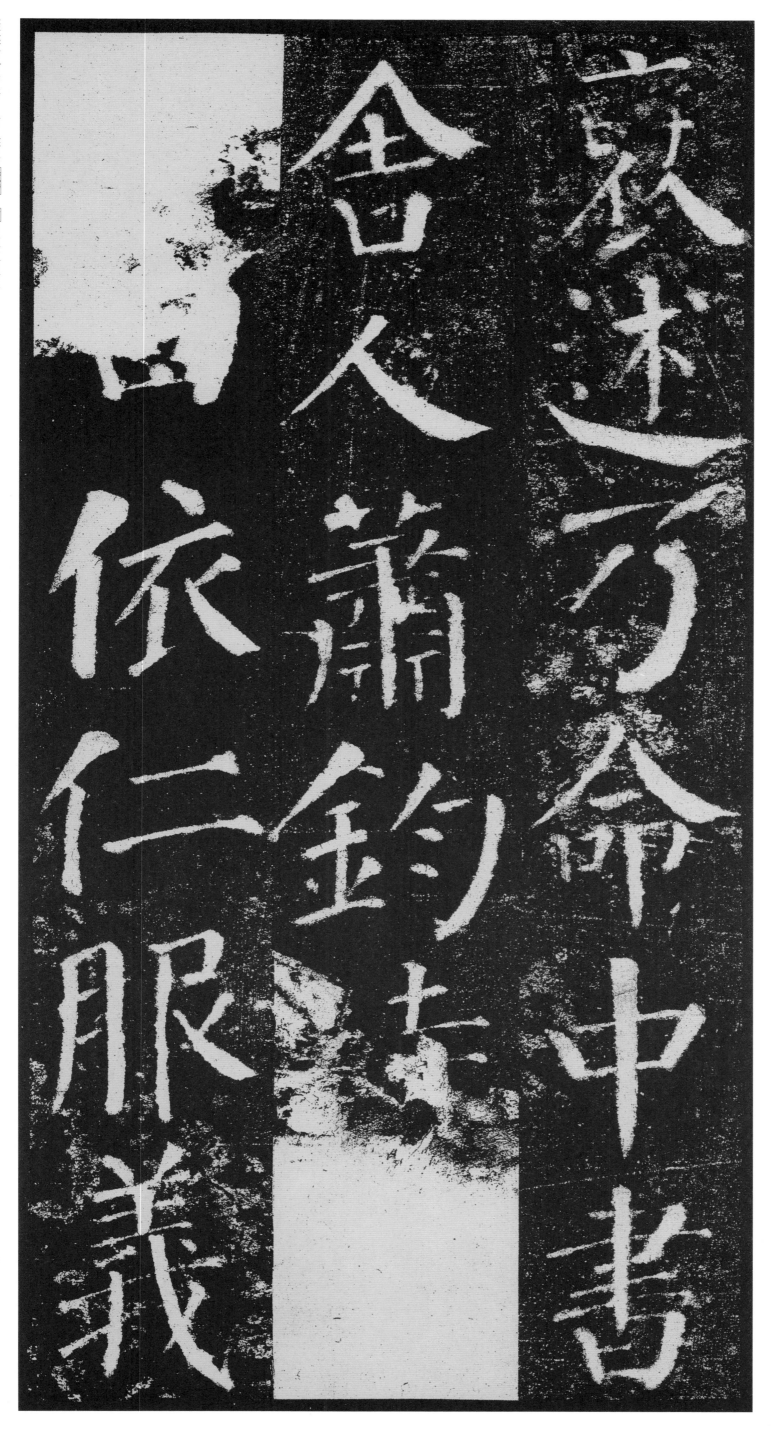

褒述乃命中书舍人萧钧特赞君曰依仁服义

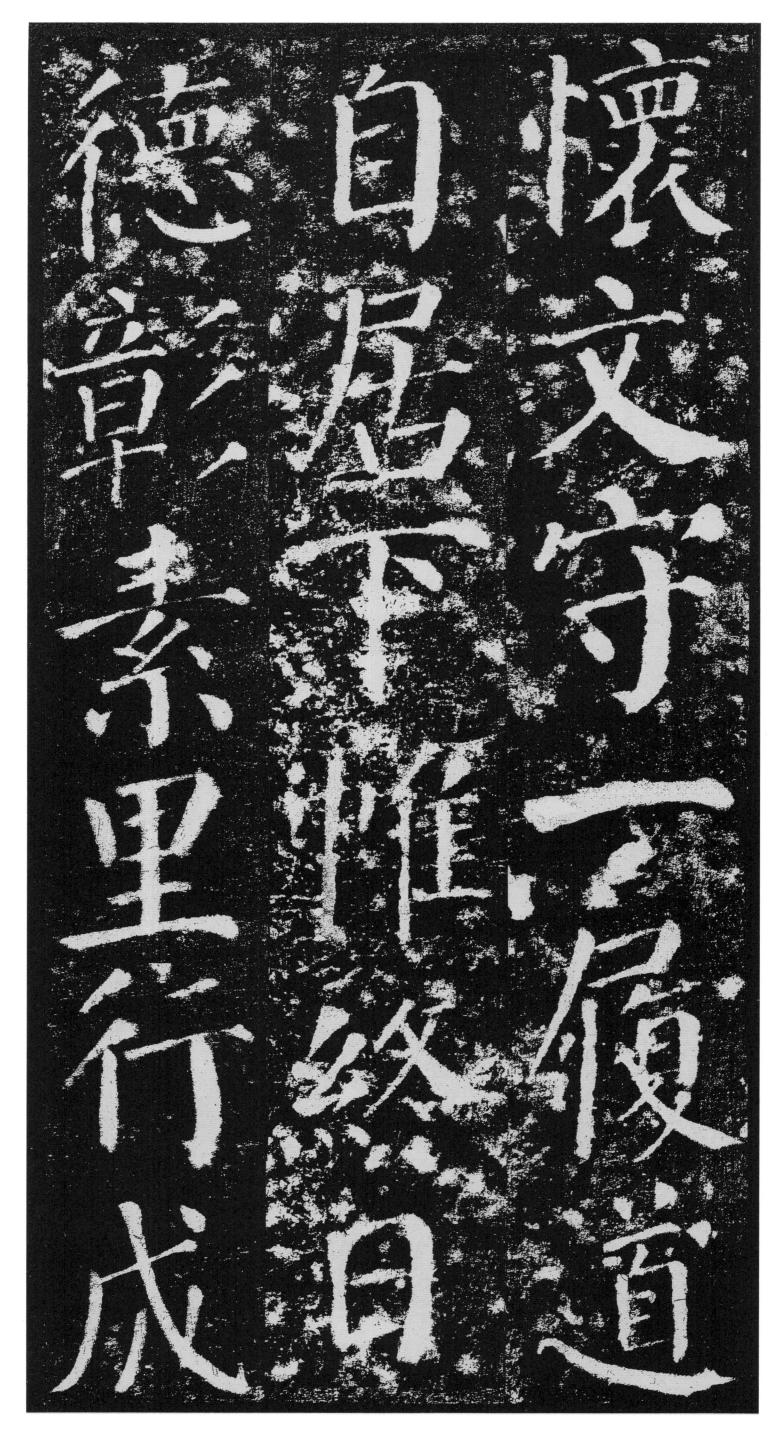

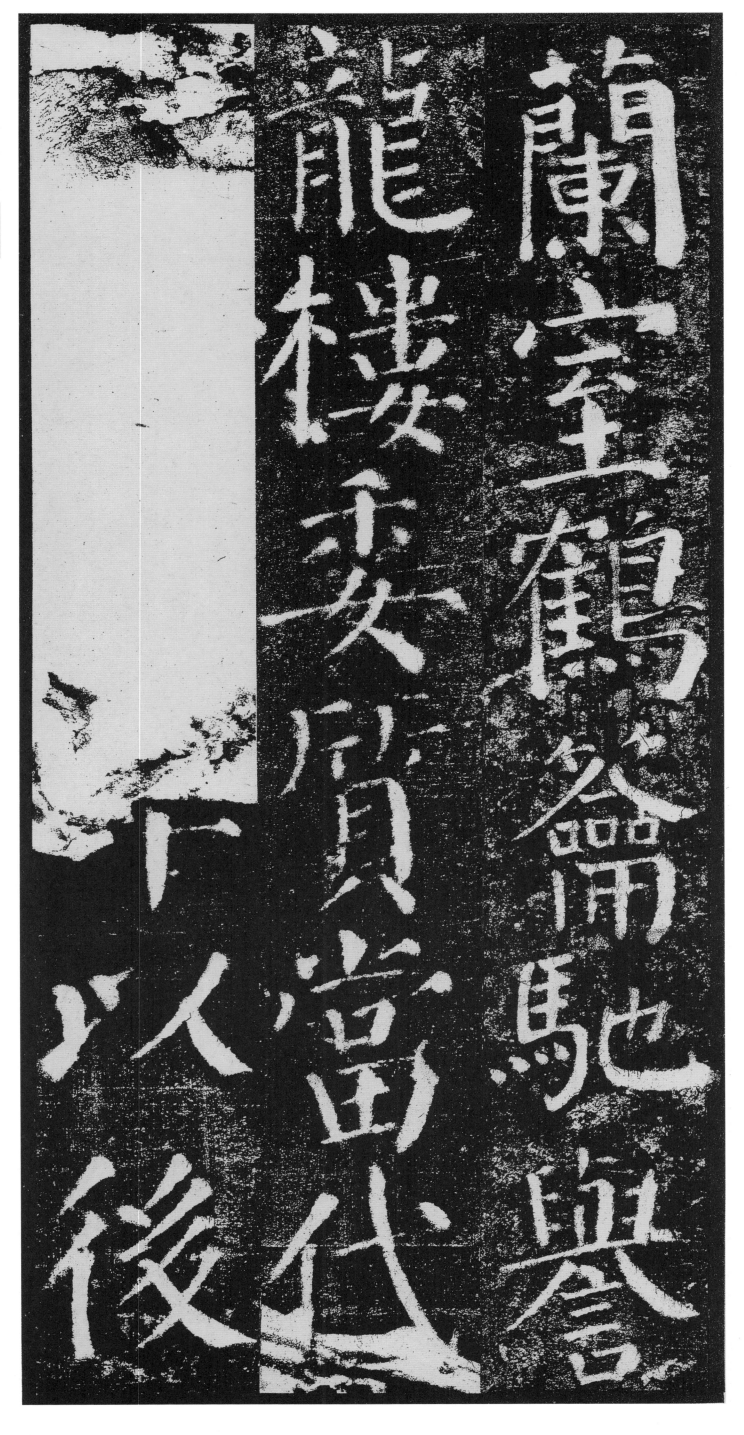

兰室鹤籥驰誉　龙楼委质当代　荣之六年以后

兰室鹤籥驰誉
龙楼委质当代
下以人後

35

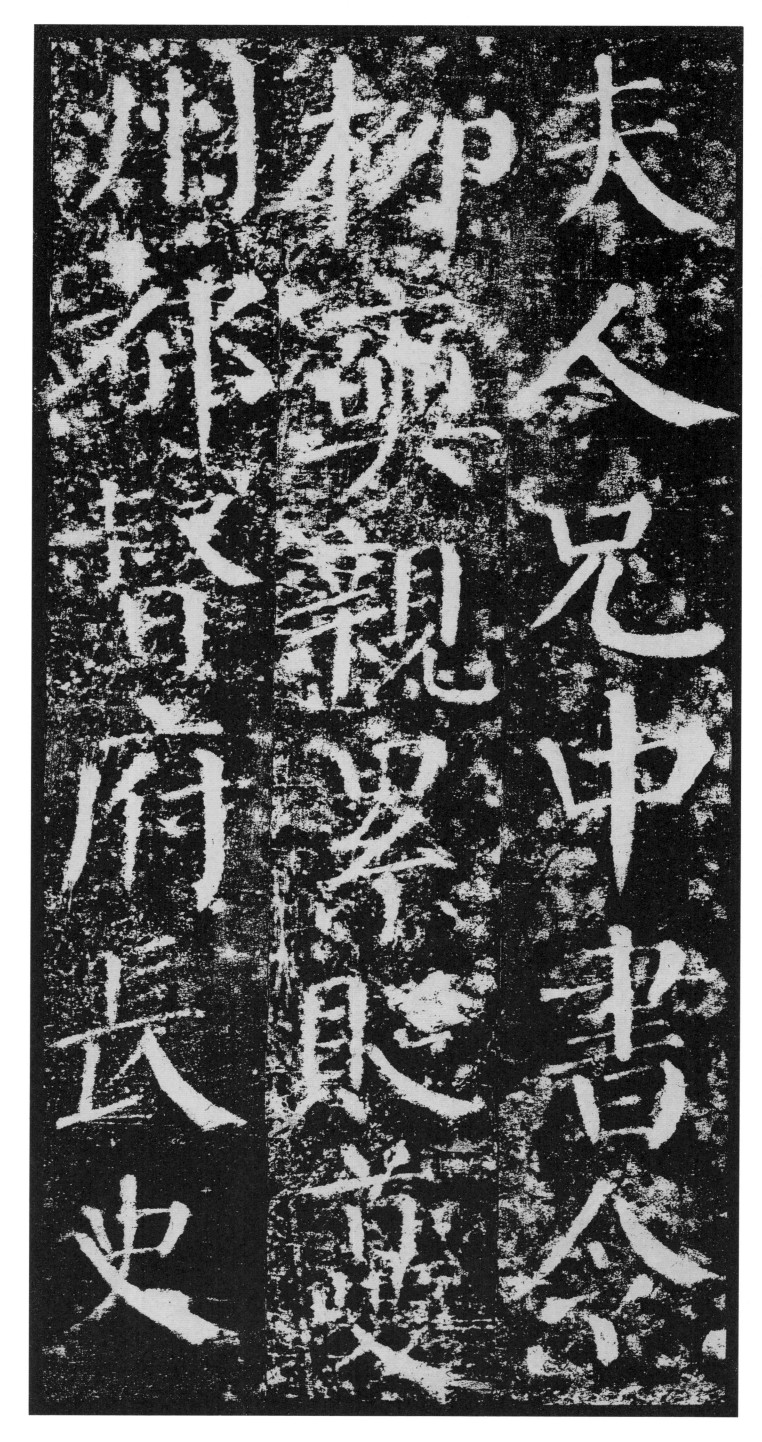

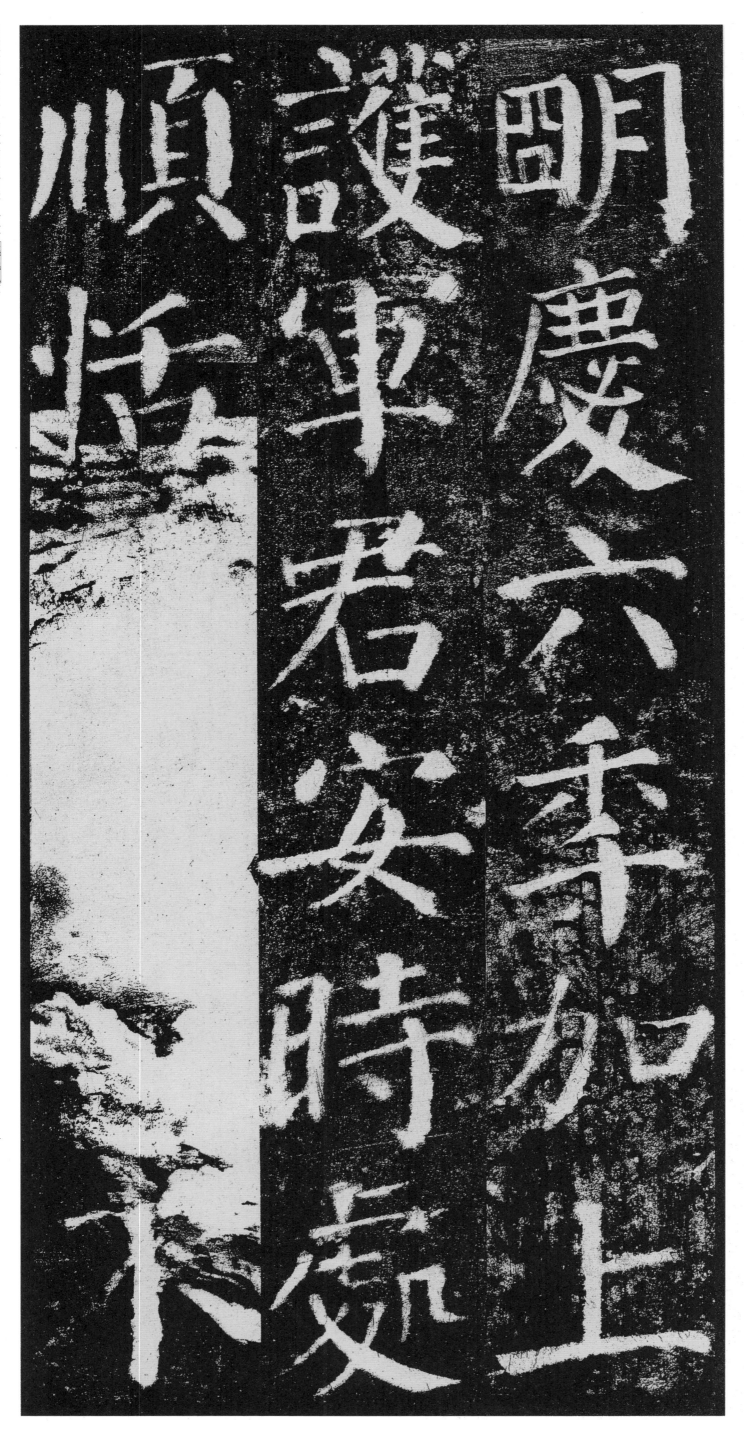

明庆六秊加上
顺选律君安时处
愻

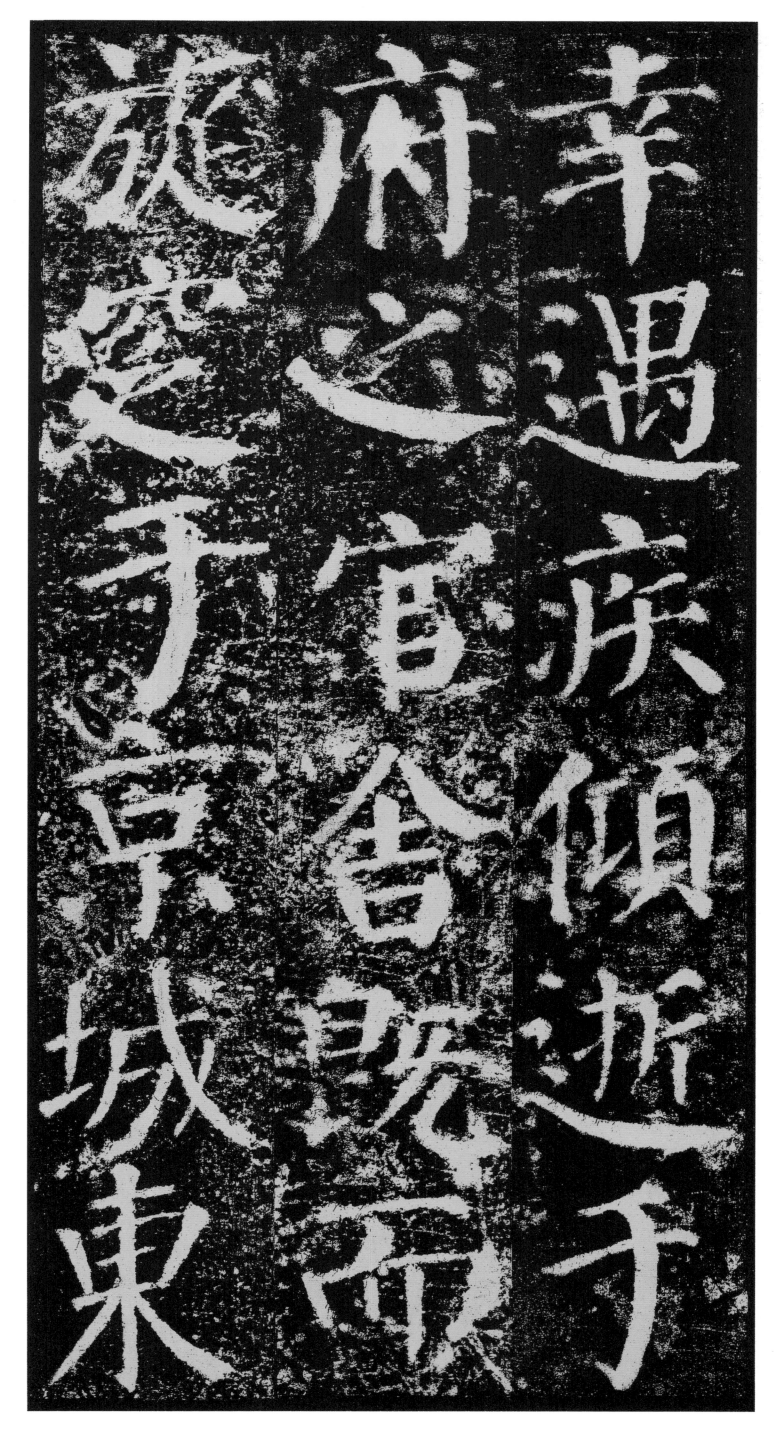

幸遇疾倾逝于
府之官舍既而
旋窆于京城东

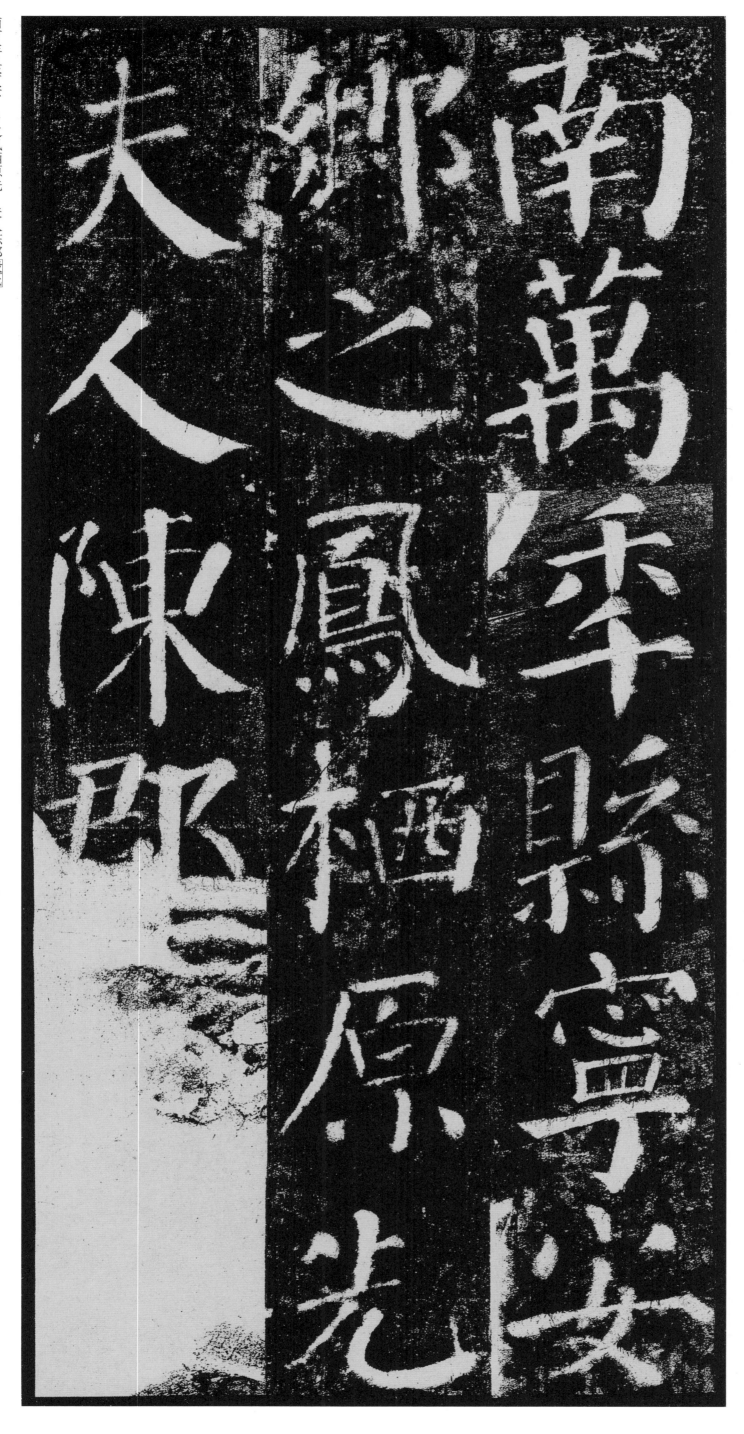

南万年县宁安乡之凤栖原先夫人陈郡殷

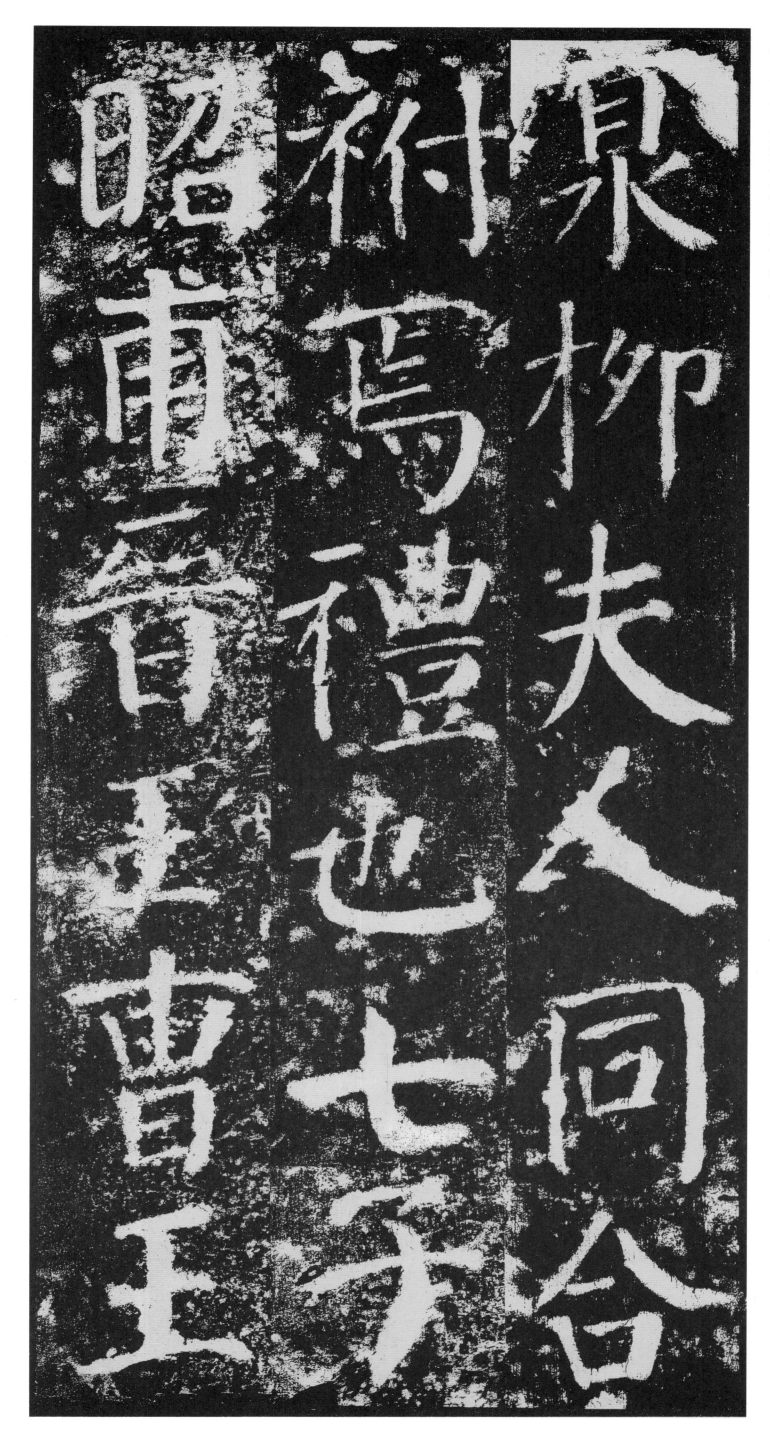

泉柳夫人同合　祔焉礼也七子　昭甫晋王曹王

40

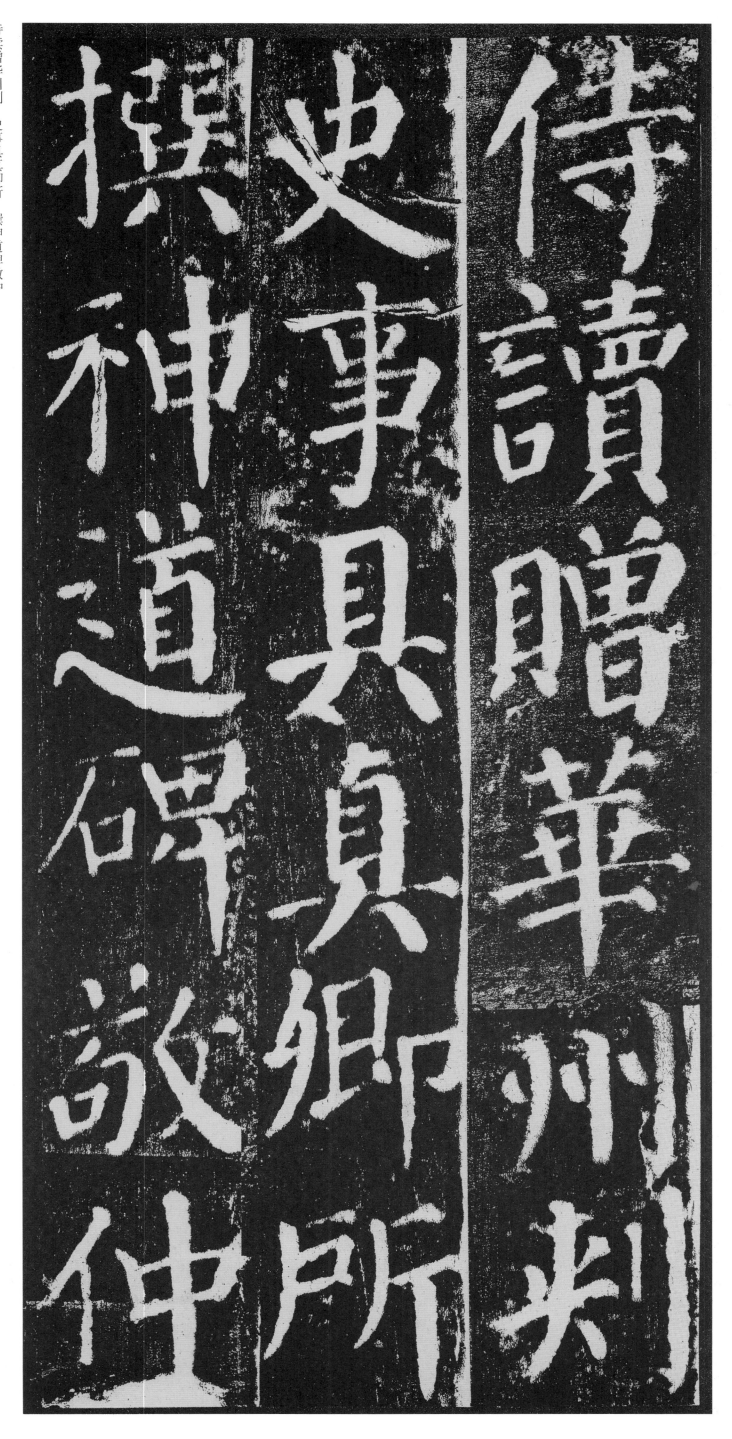

侍讀贈華州刺史事具真卿所撰神道碑敬仲

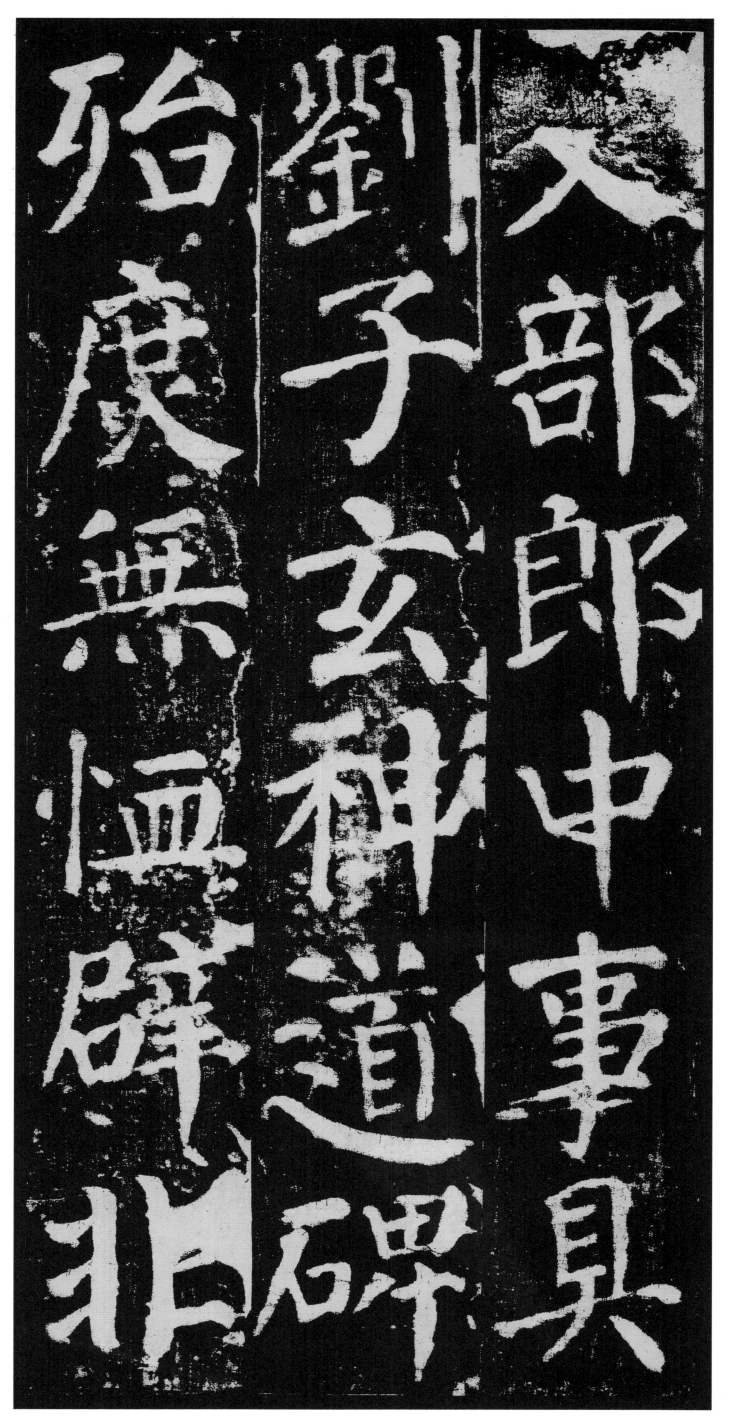

吏部郎中事具
劉子玄神道碑
殆庶無恤辟非

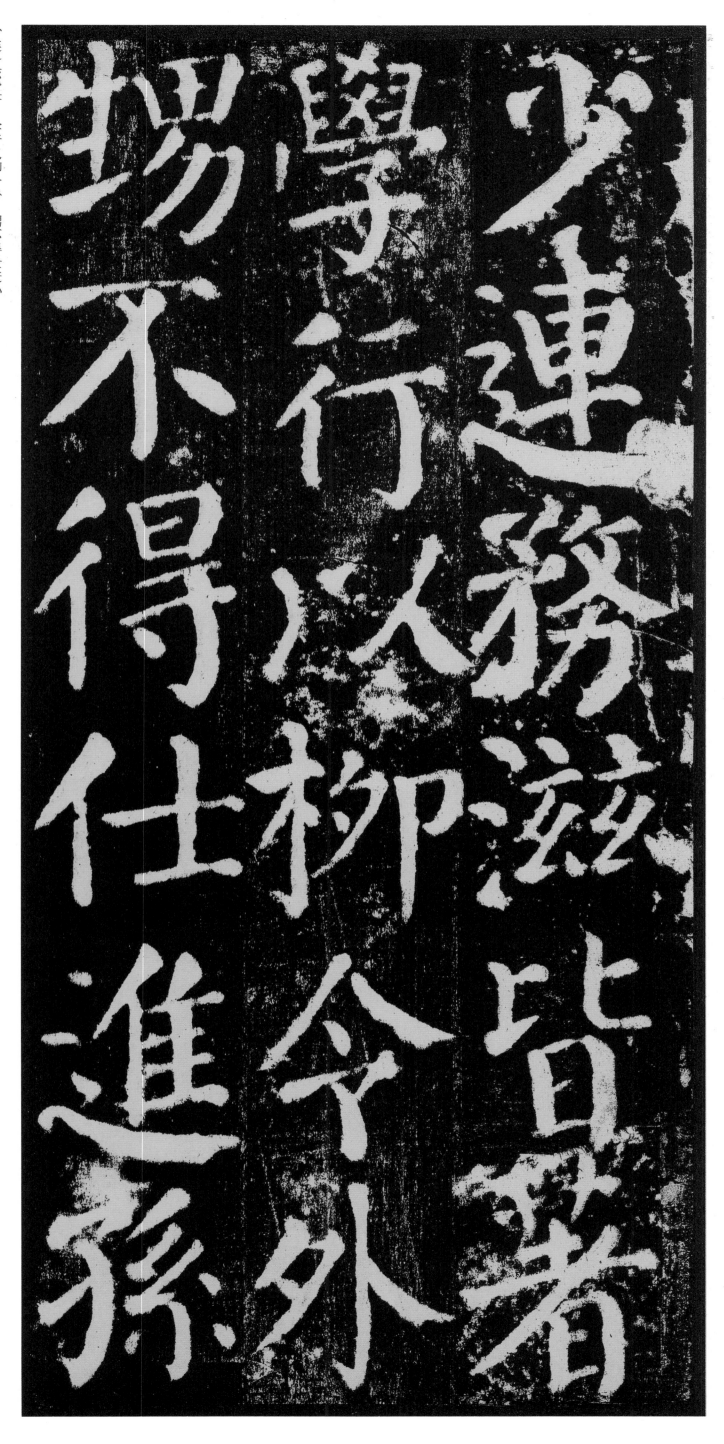

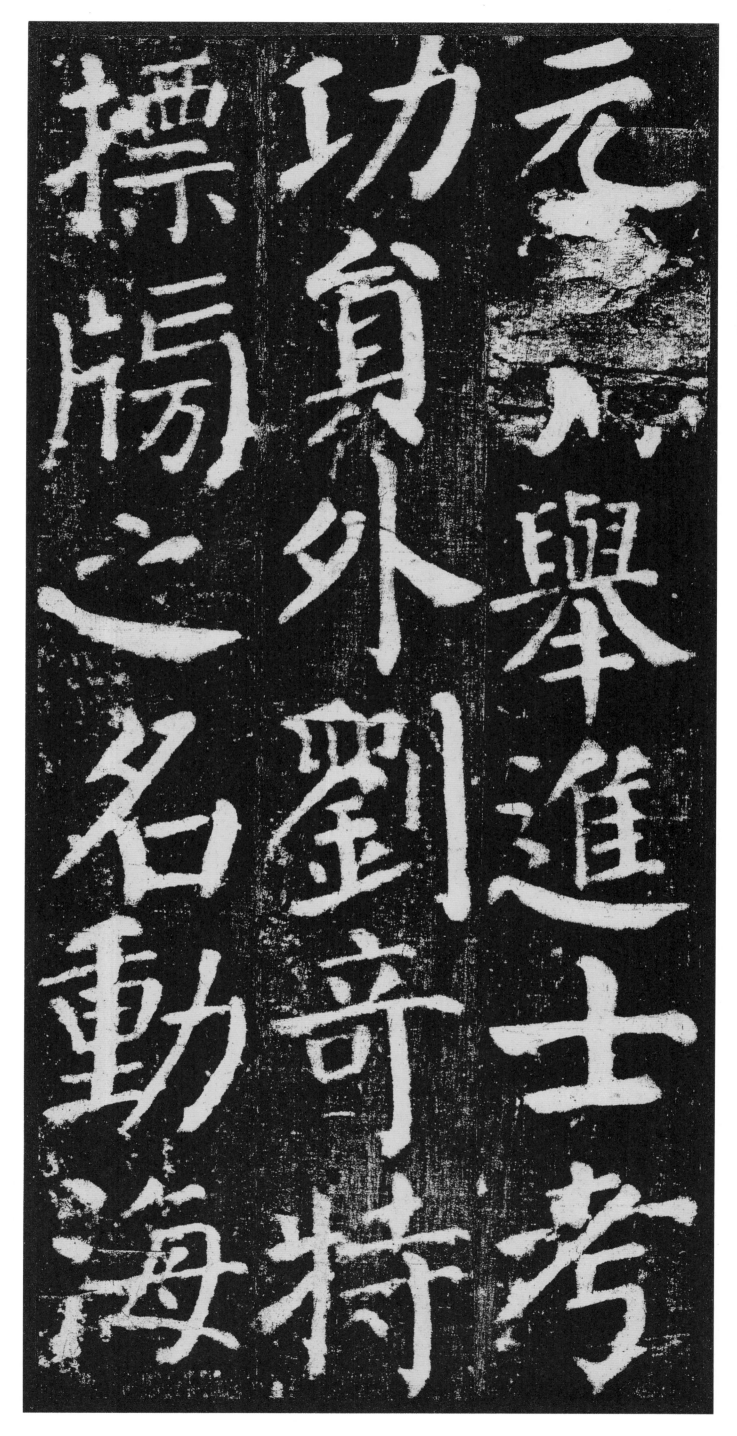

元孙舉進士考
功員外劉奇特
摽牓之名動海

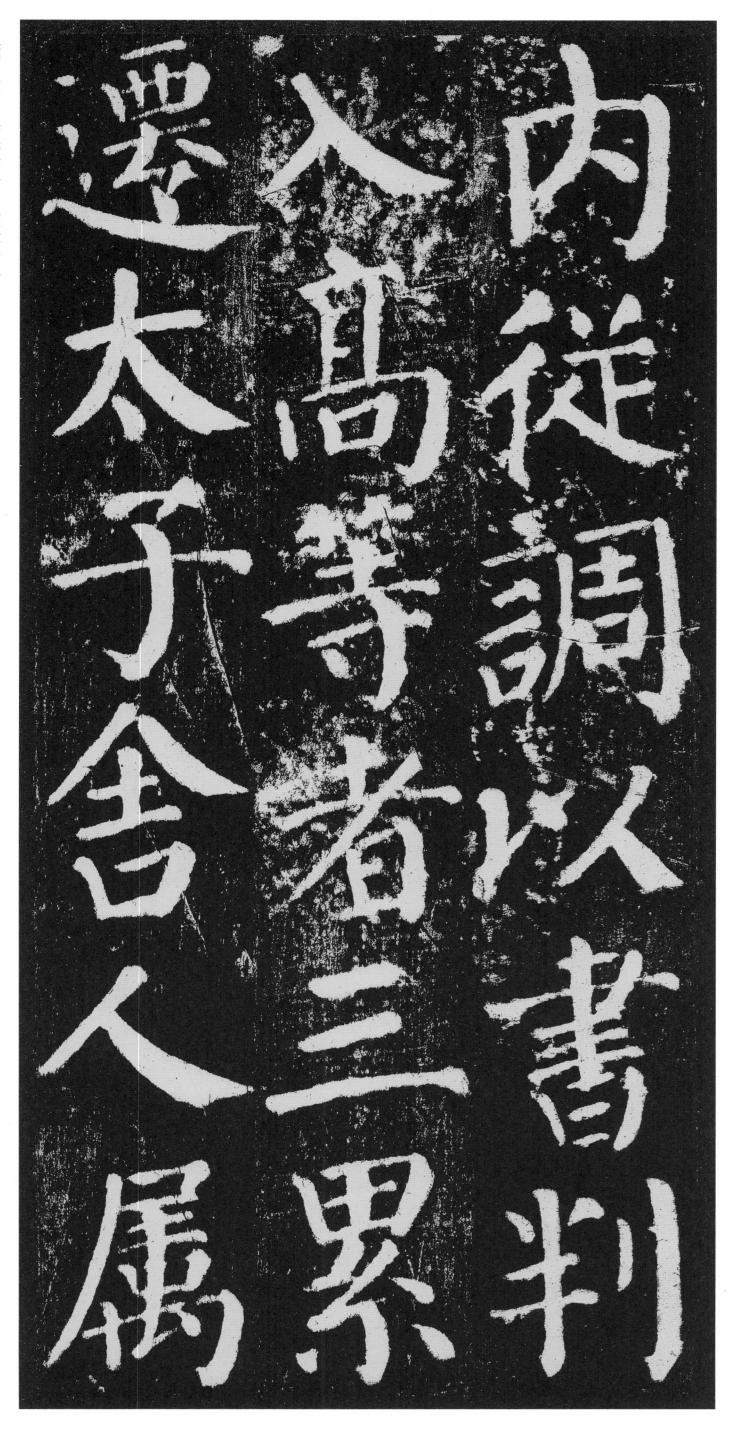

内従調以書判遷太高等者三累子舍人属

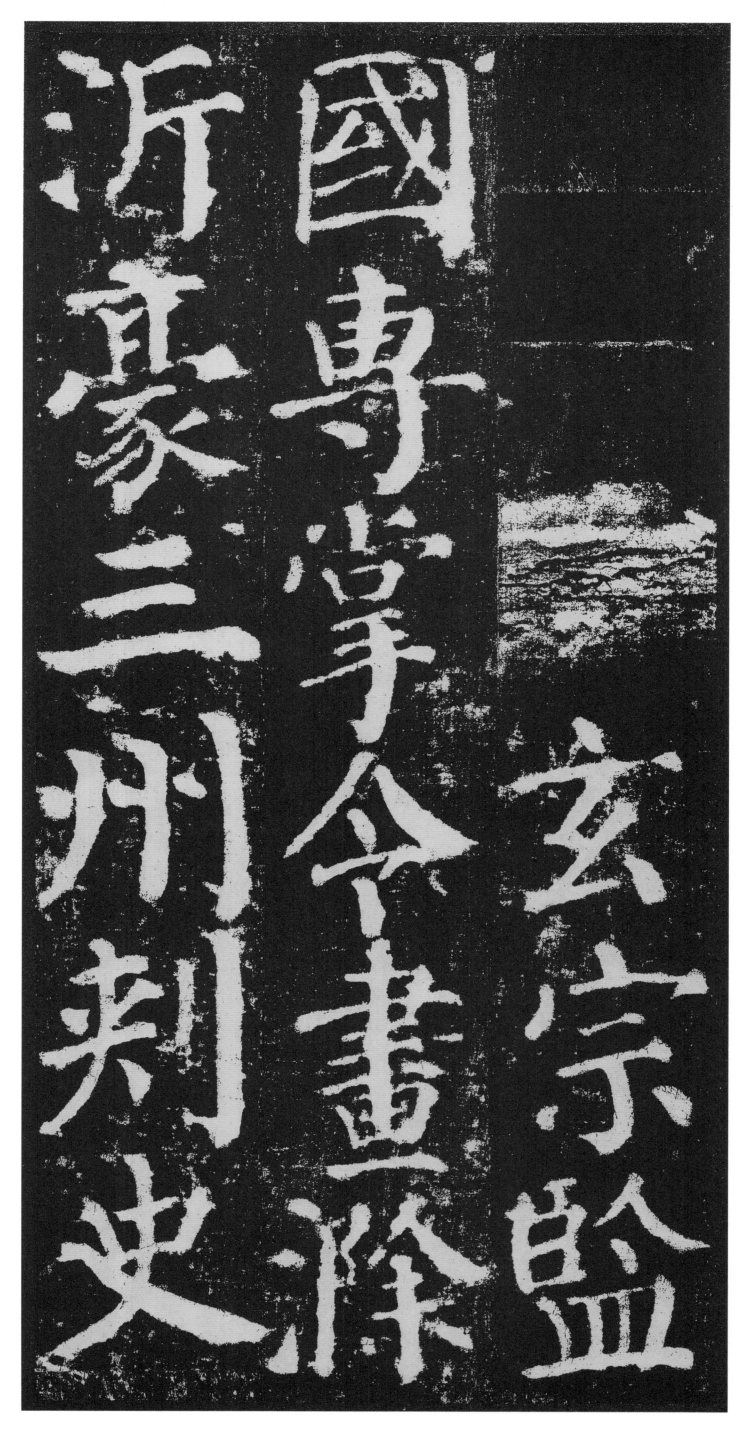

玄宗监国专掌令画淥沂豪三州刺史

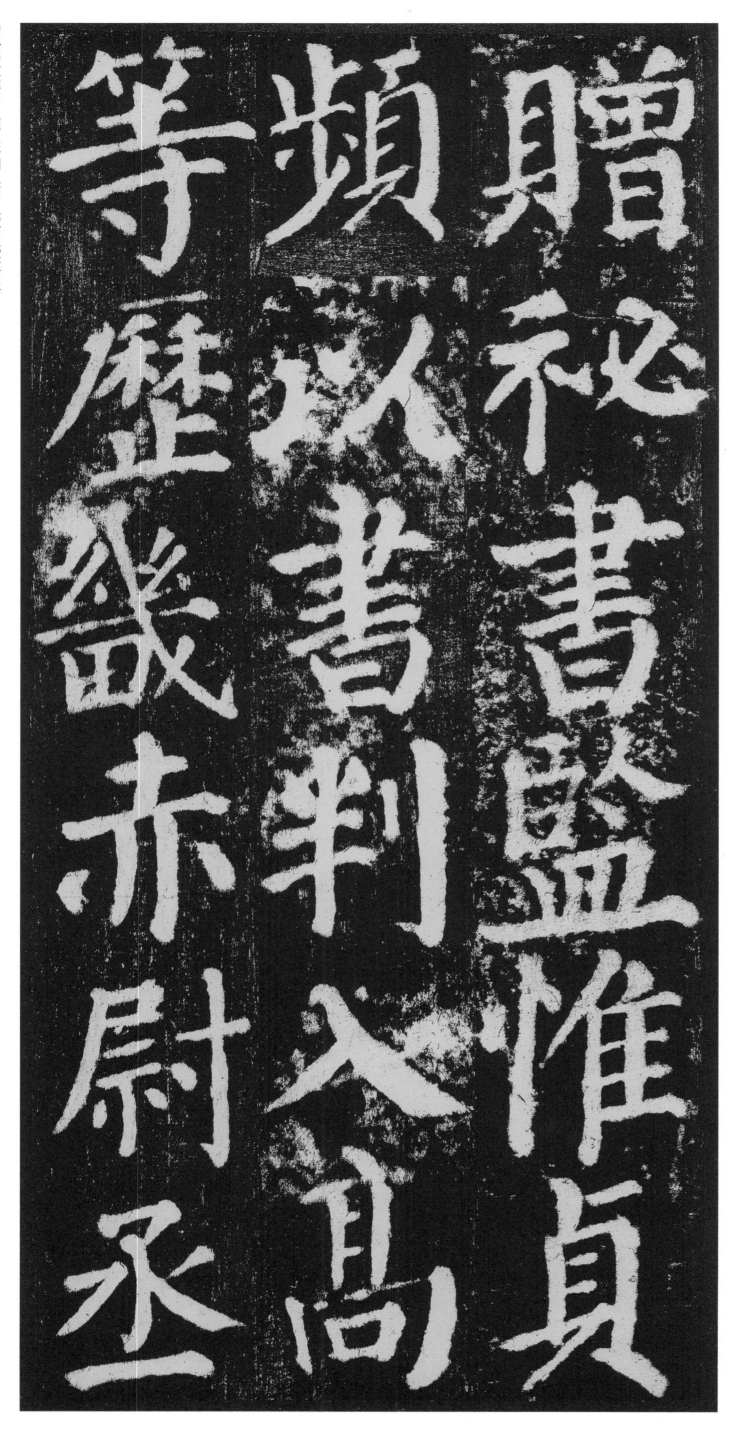

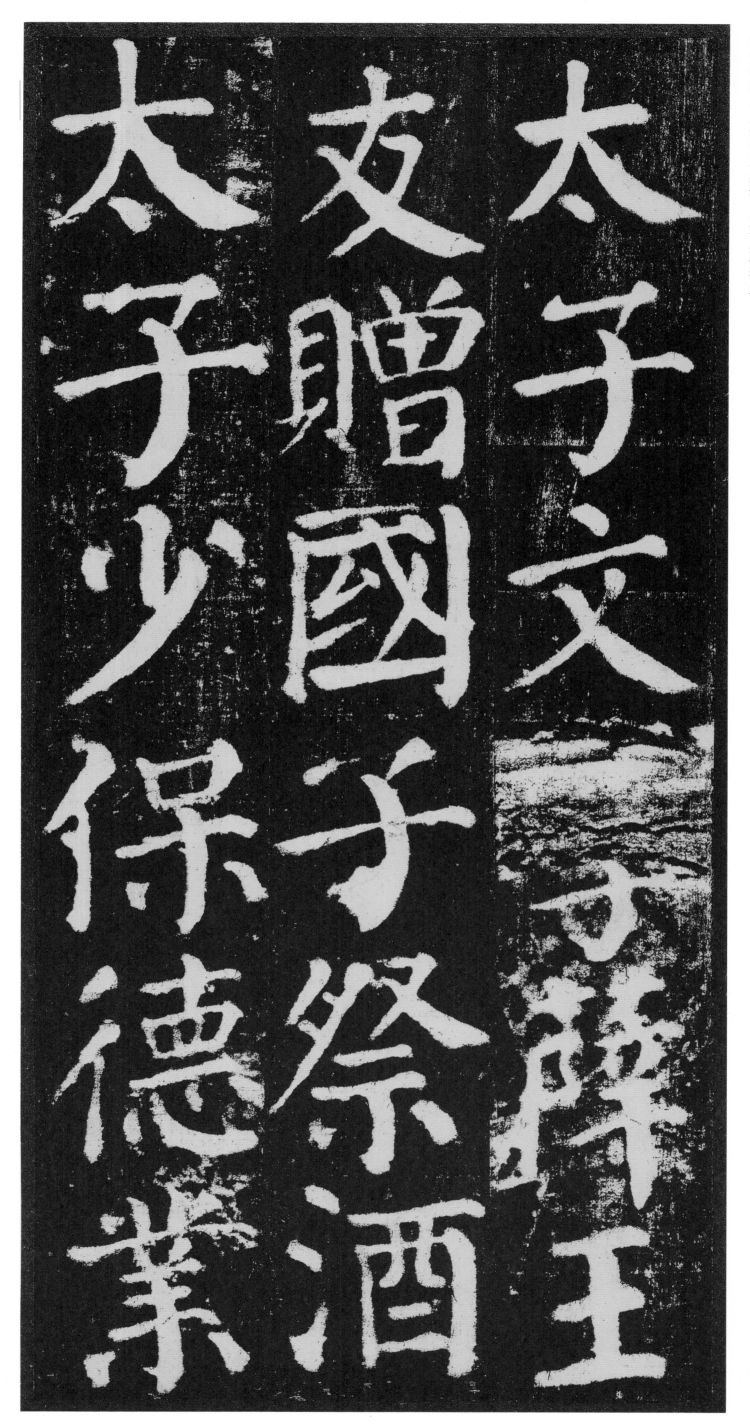

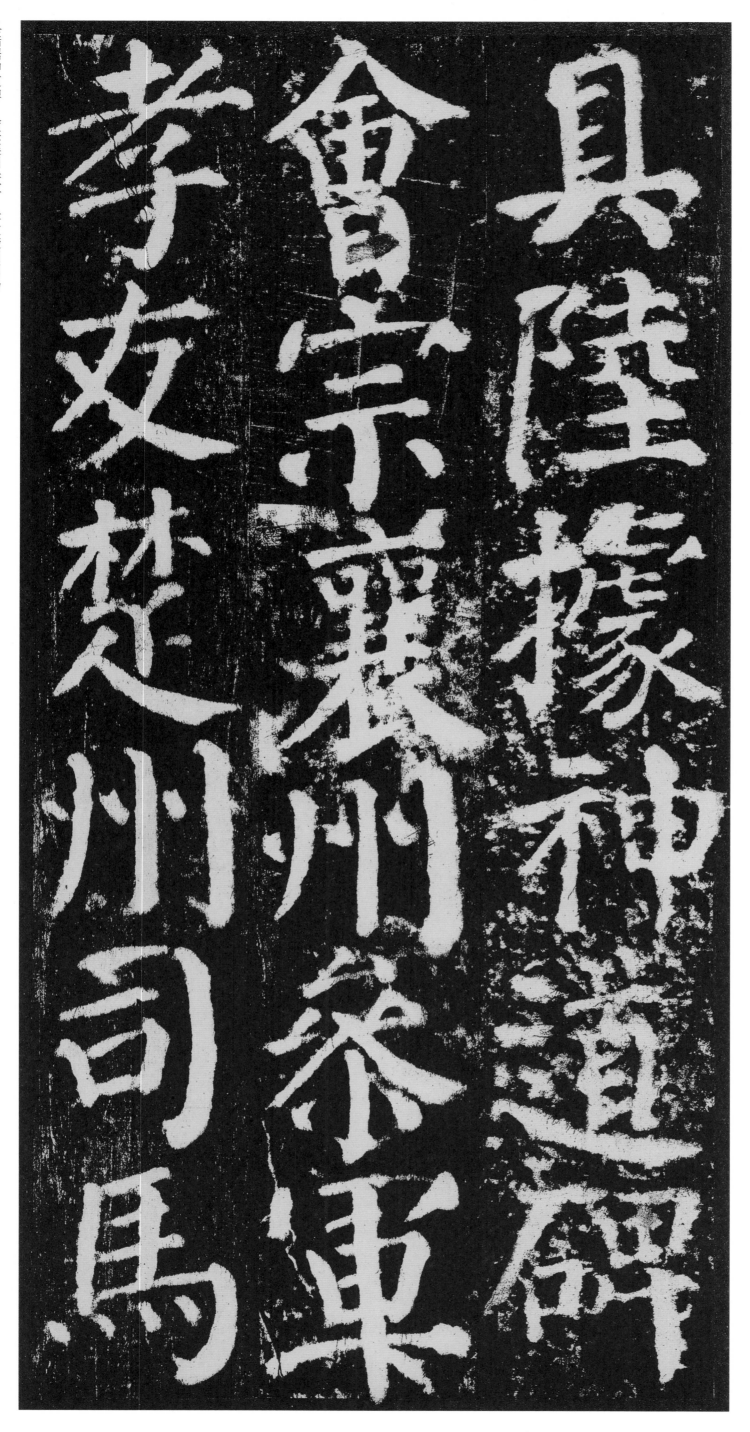

具陸據神道碑　会宗襄州参军　孝友楚州司马

具陸據神道碑

会宗襄州参军

孝友楚州司马

49

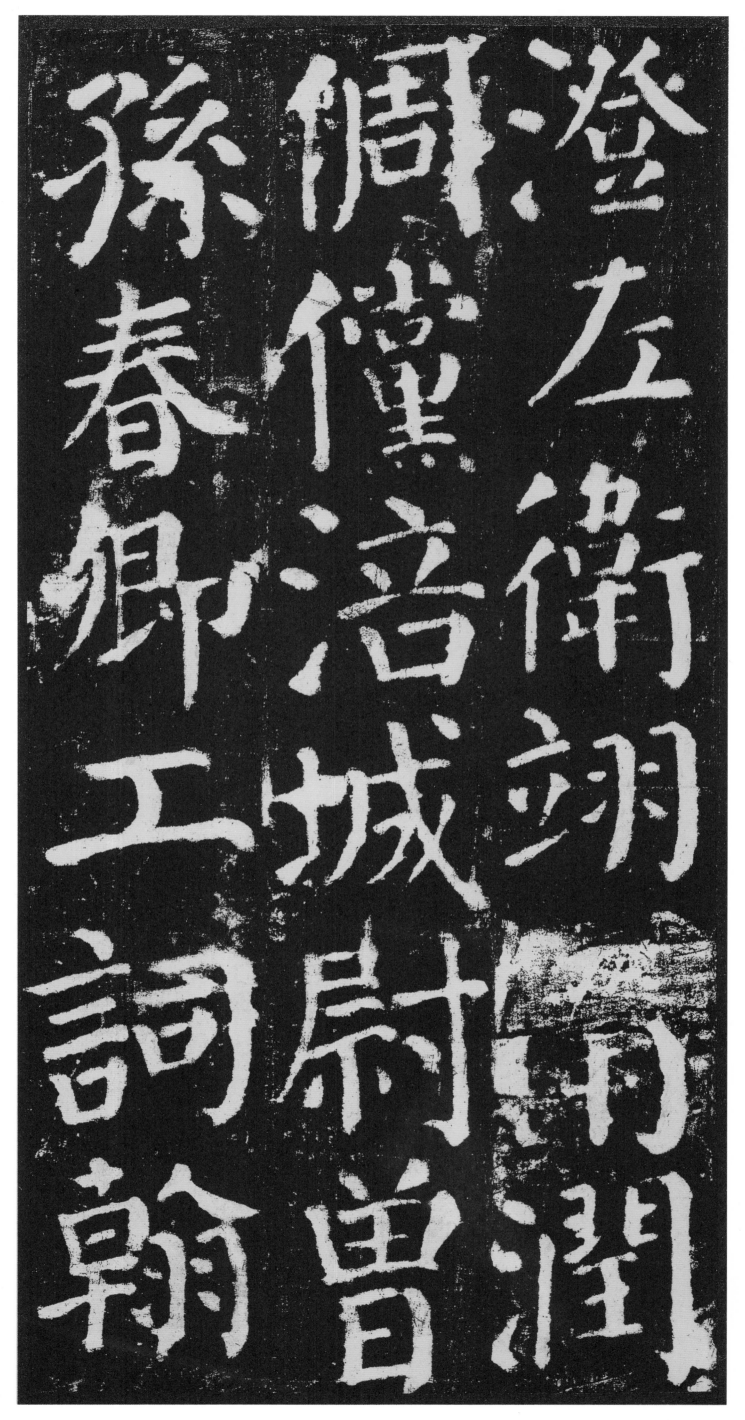

澄左衛翊衛潤
個儻涪城尉曾
孫春卿工詞翰

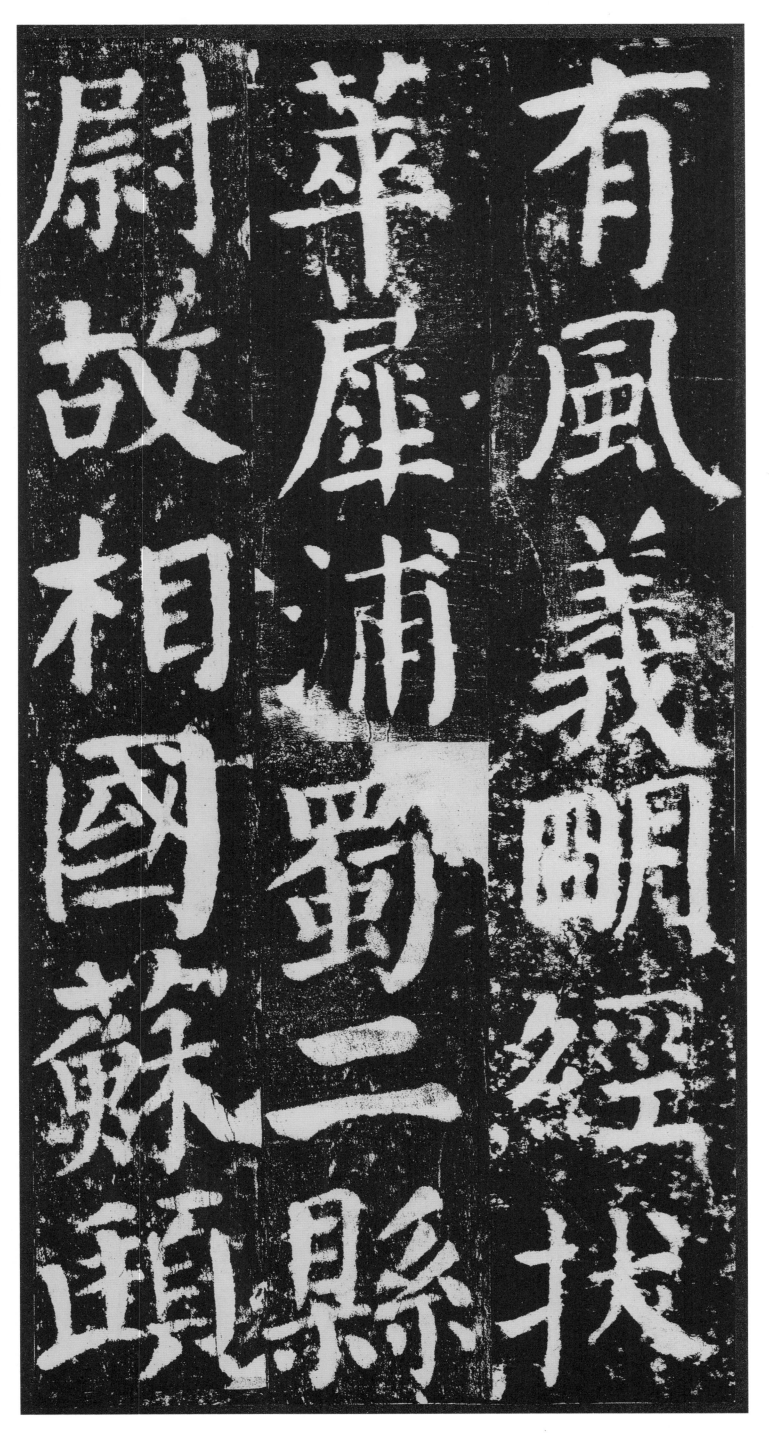

有風義明經拔

萃犀浦蜀二縣

尉故相國蘇頲

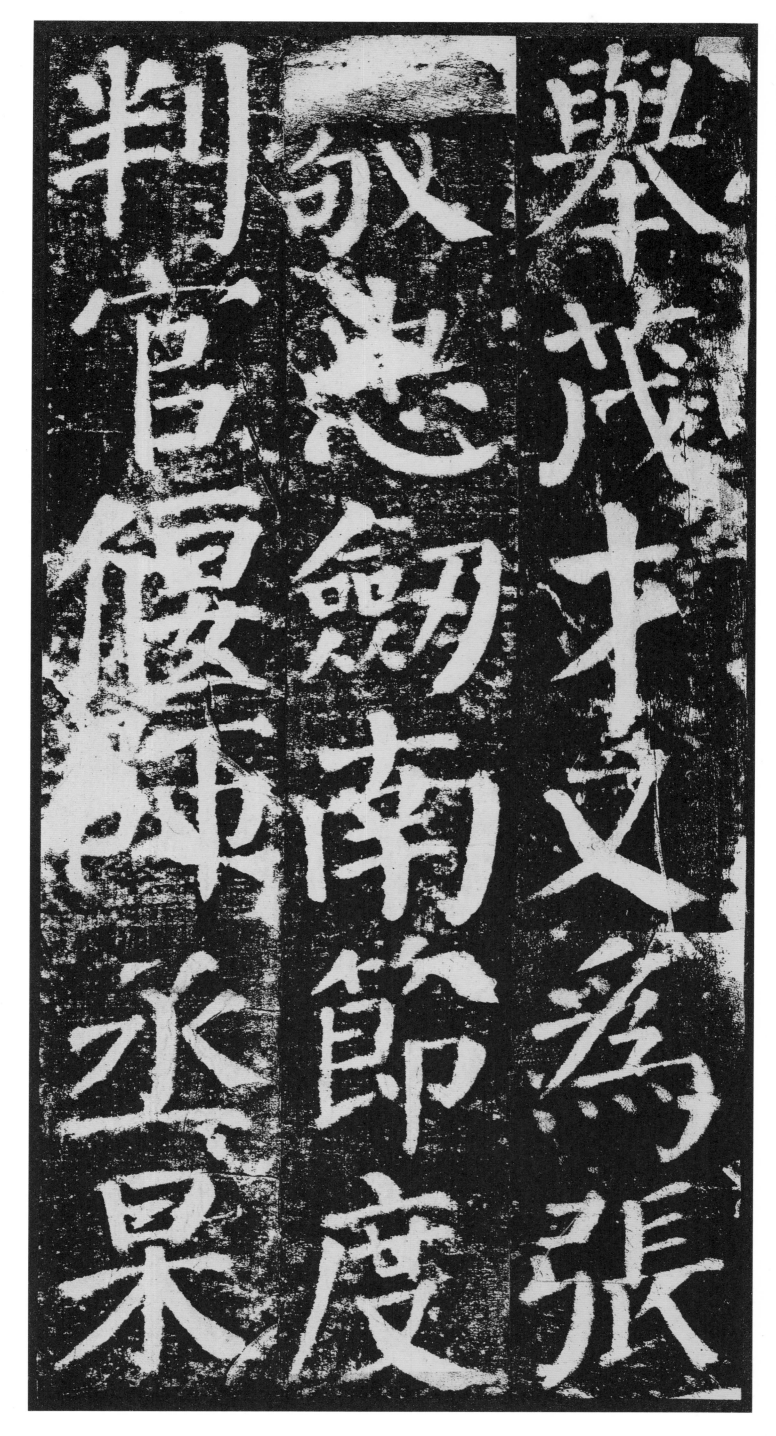

举茂才又为张
敬忠剑南节度
判官偃师丞杲

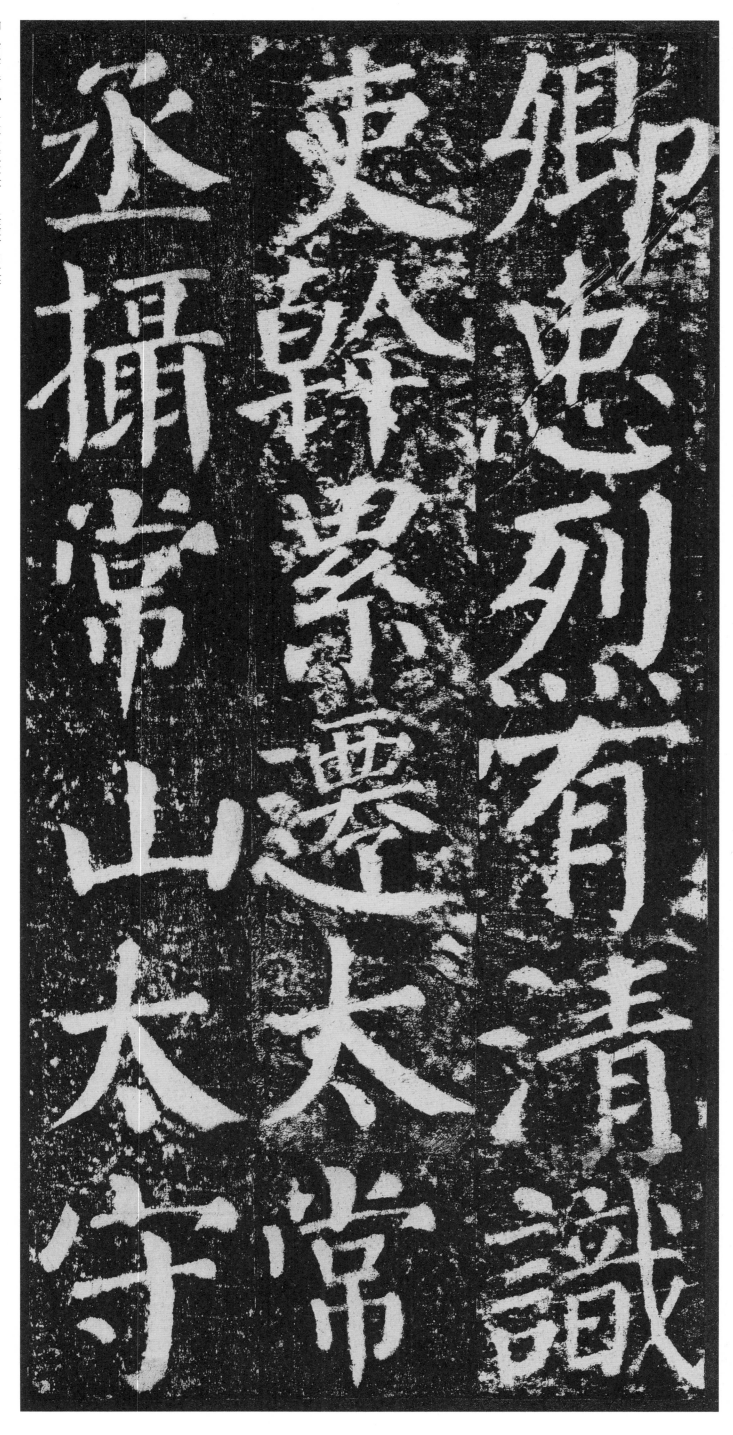

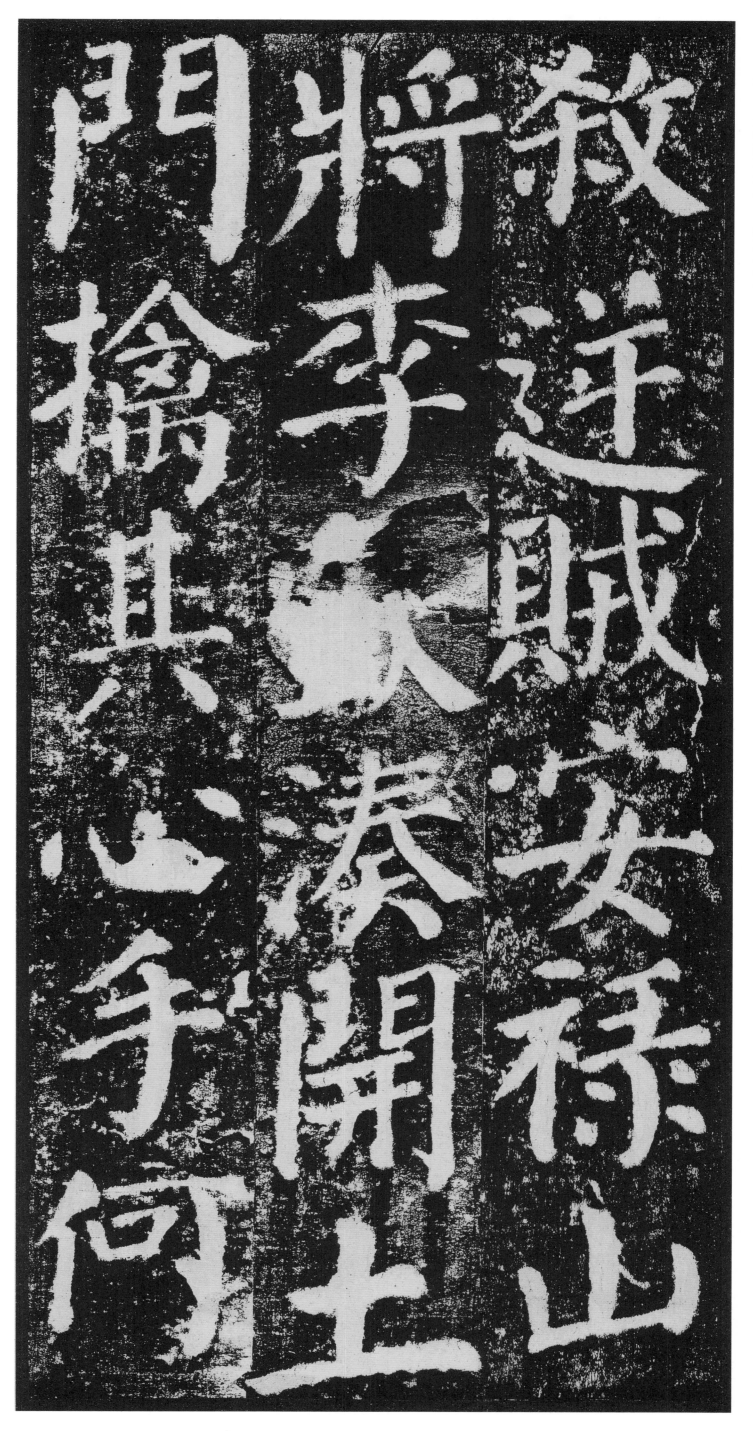

敕逆賊安禄
山将李欽湊開土
門擒其心手何

杀逆贼安禄山　将李欽凑开土　门擒其心手何

54

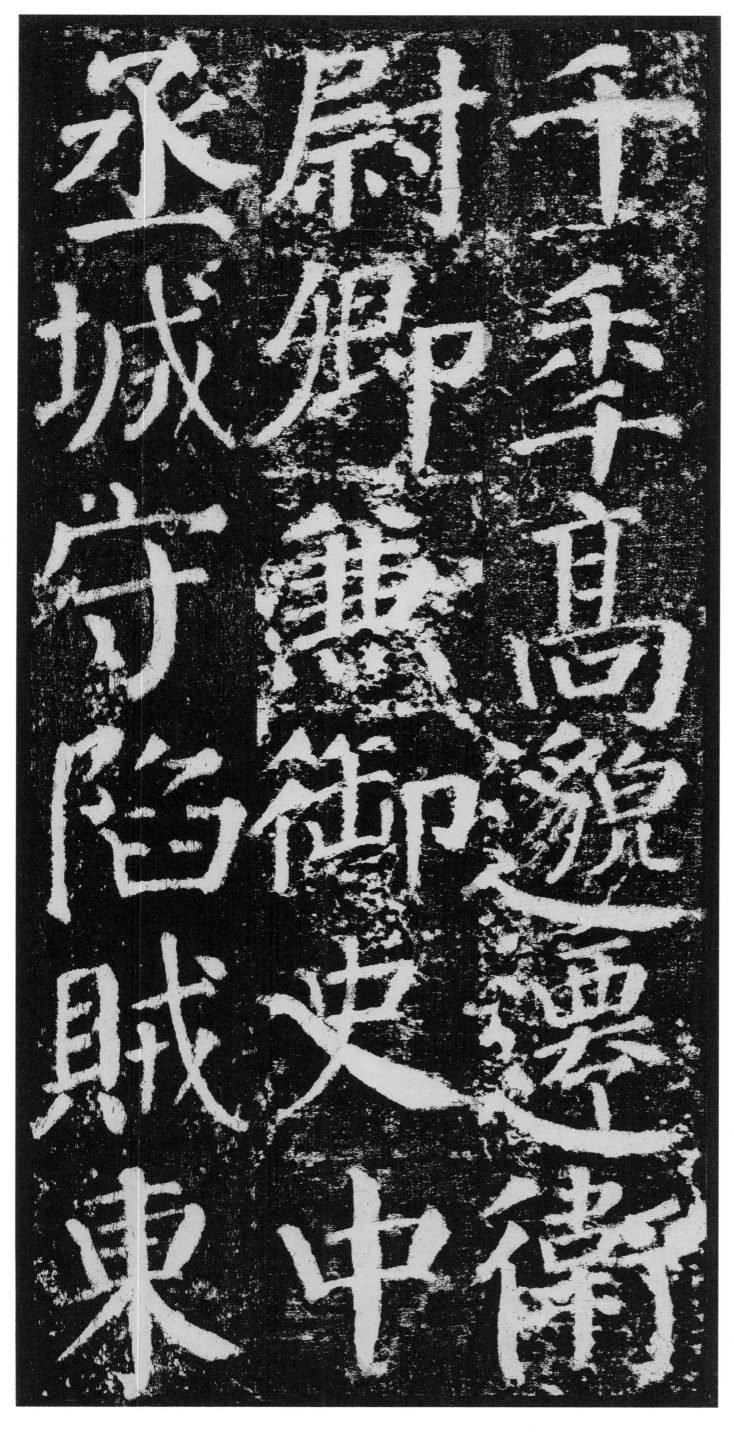

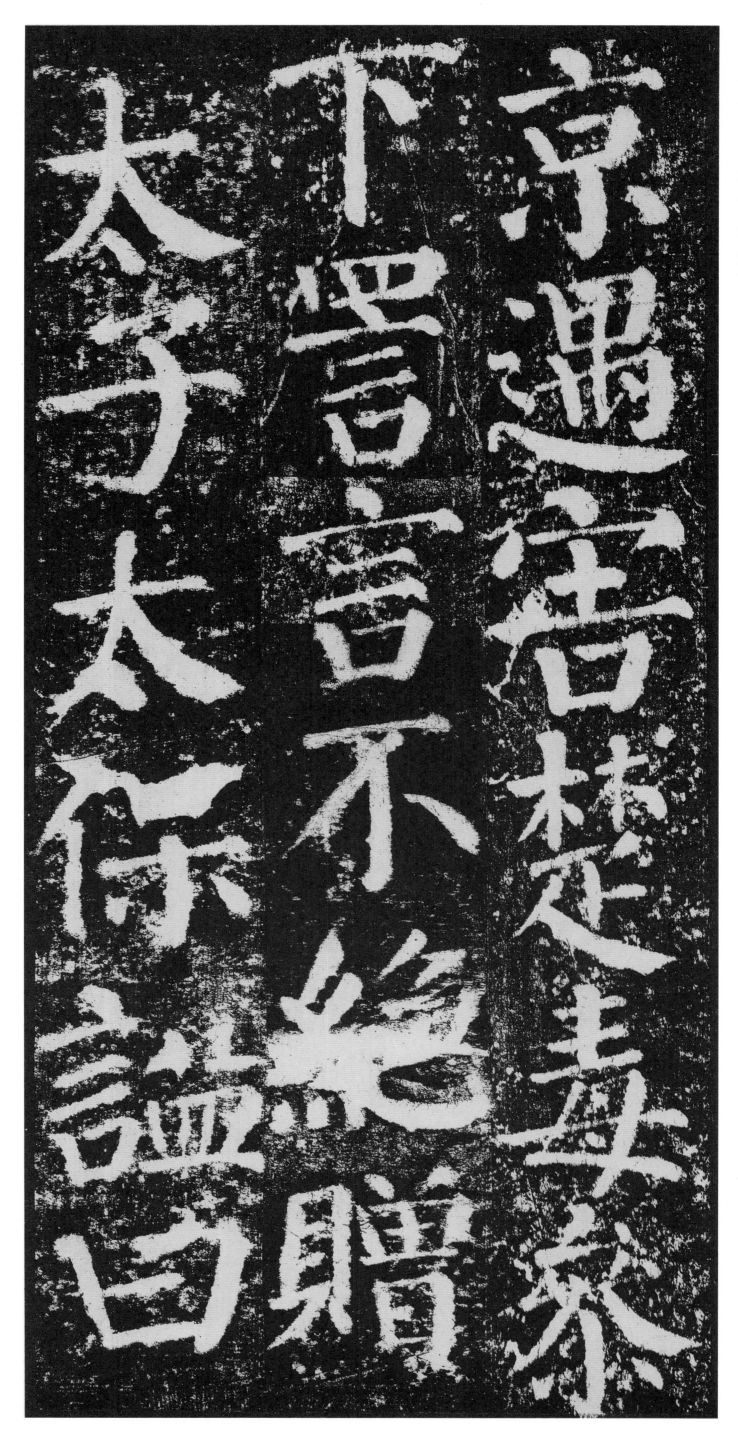

京遇害楚毒参
下罟言不绝赠
太子太保谥曰

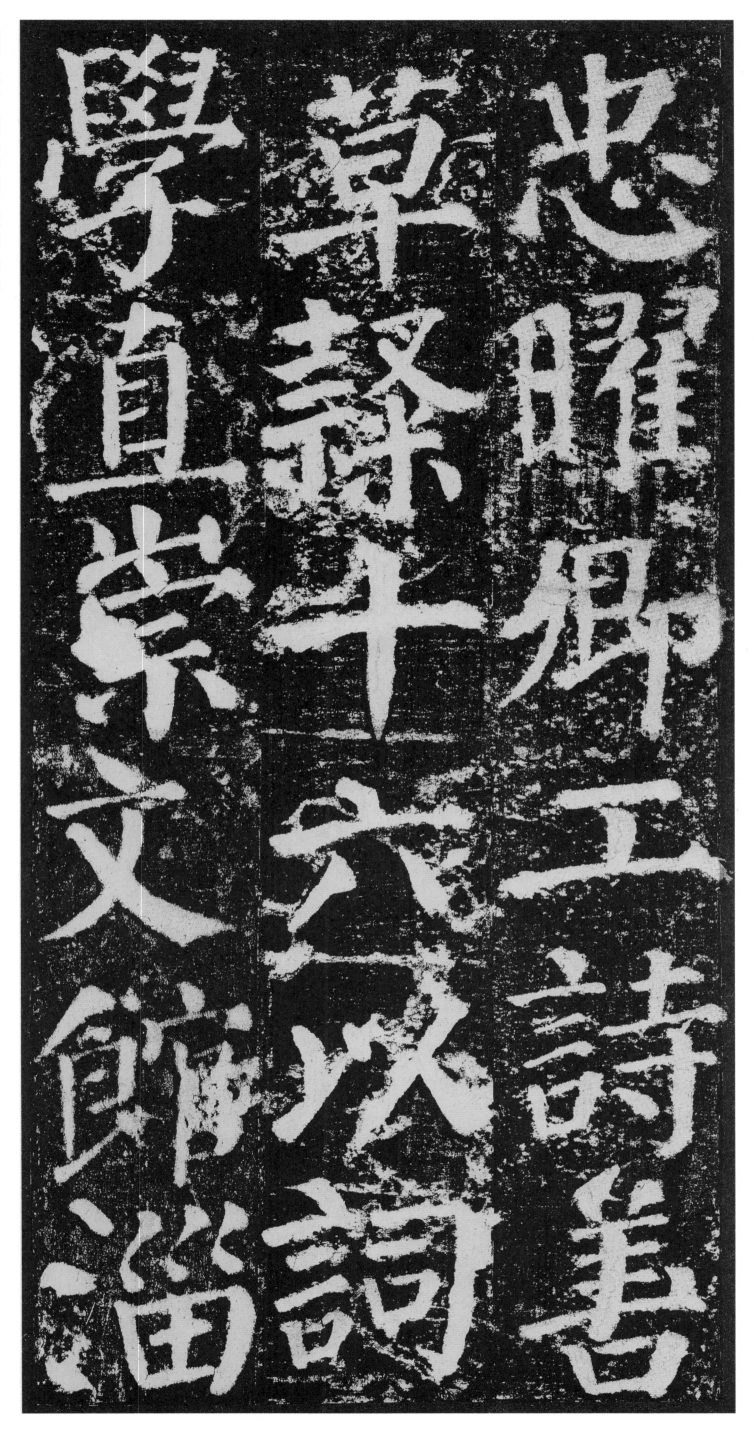

忠曜卿工诗善　草隶十六以词　学直崇文馆淄

忠曜卿工詩善
草隸十六以詞
學直崇文館淄

57

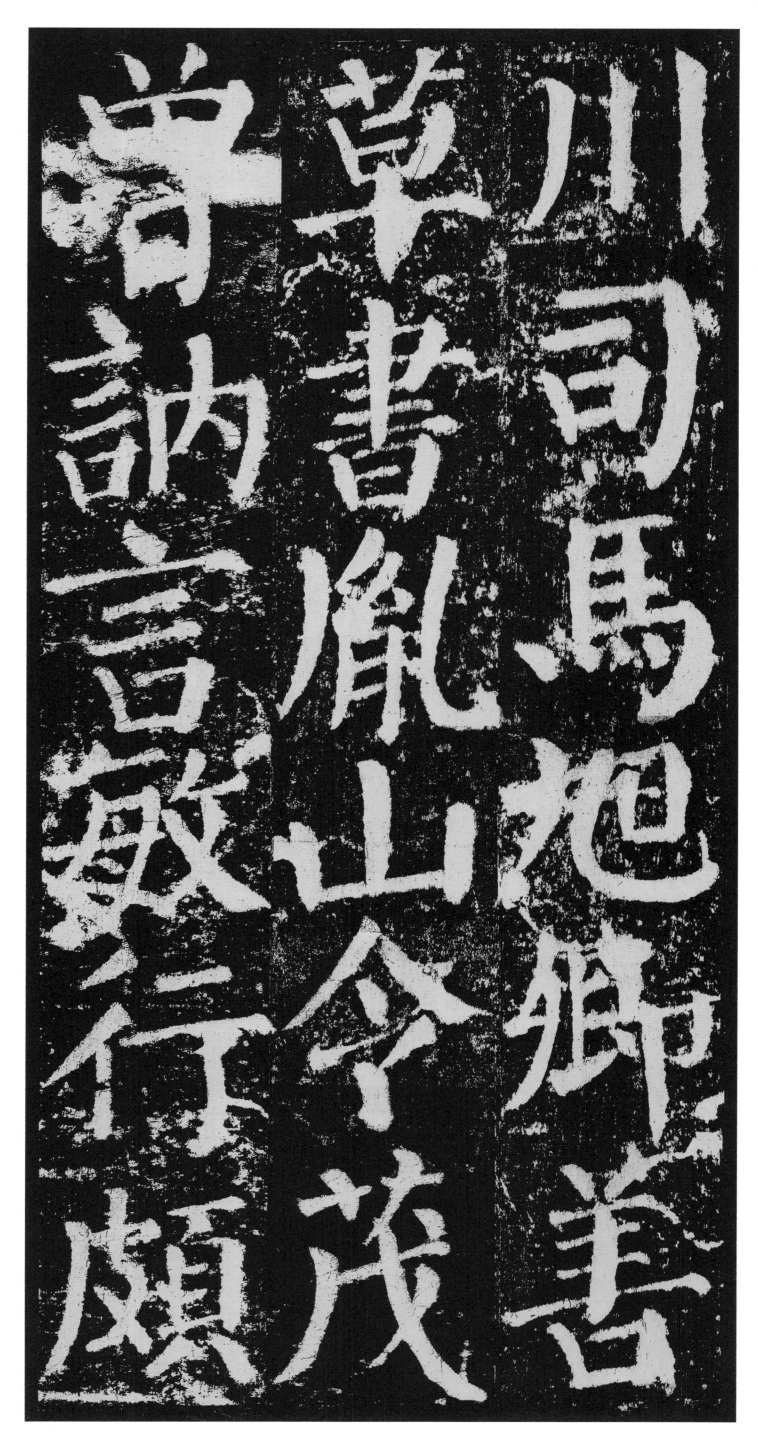

川司马旭卿善　草书胤山令茂　曾讷言敏行颇

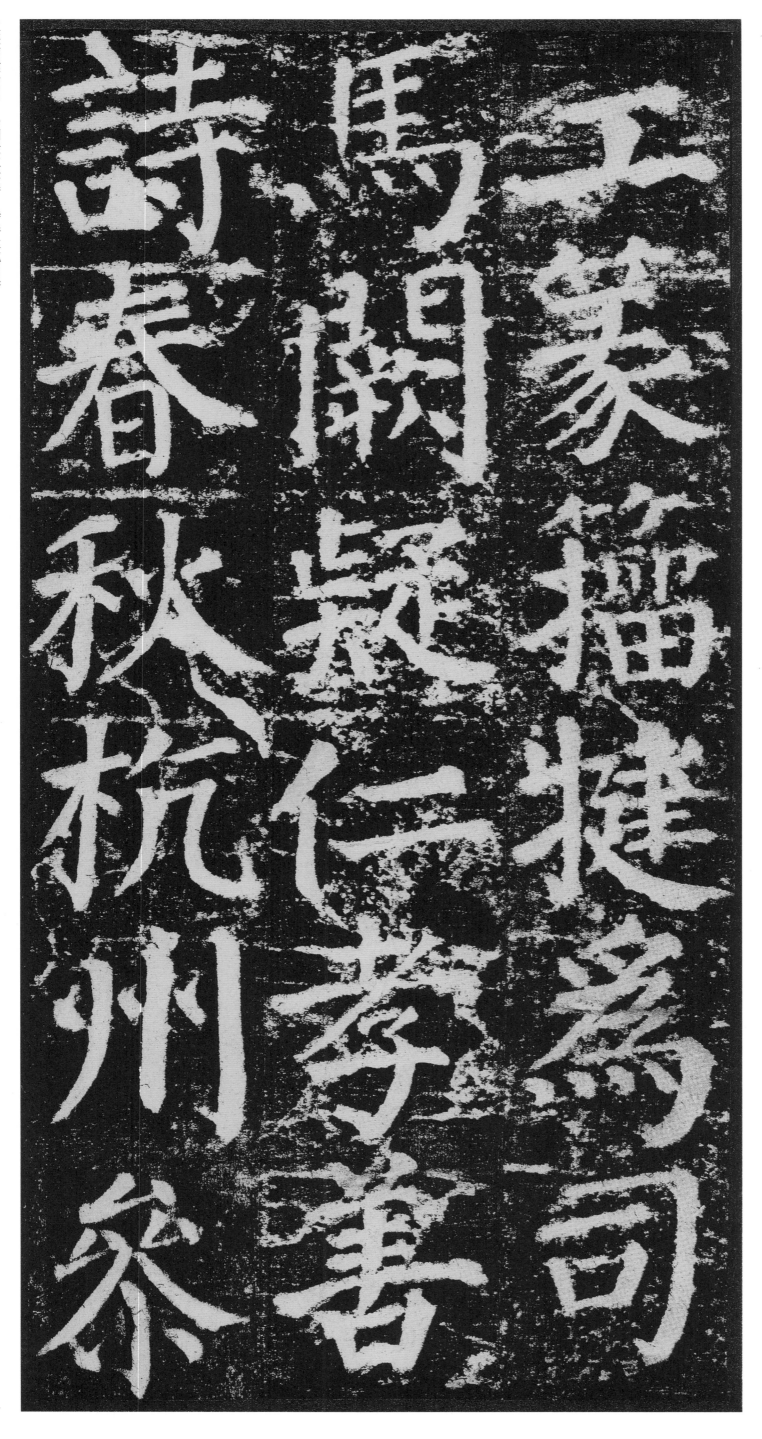

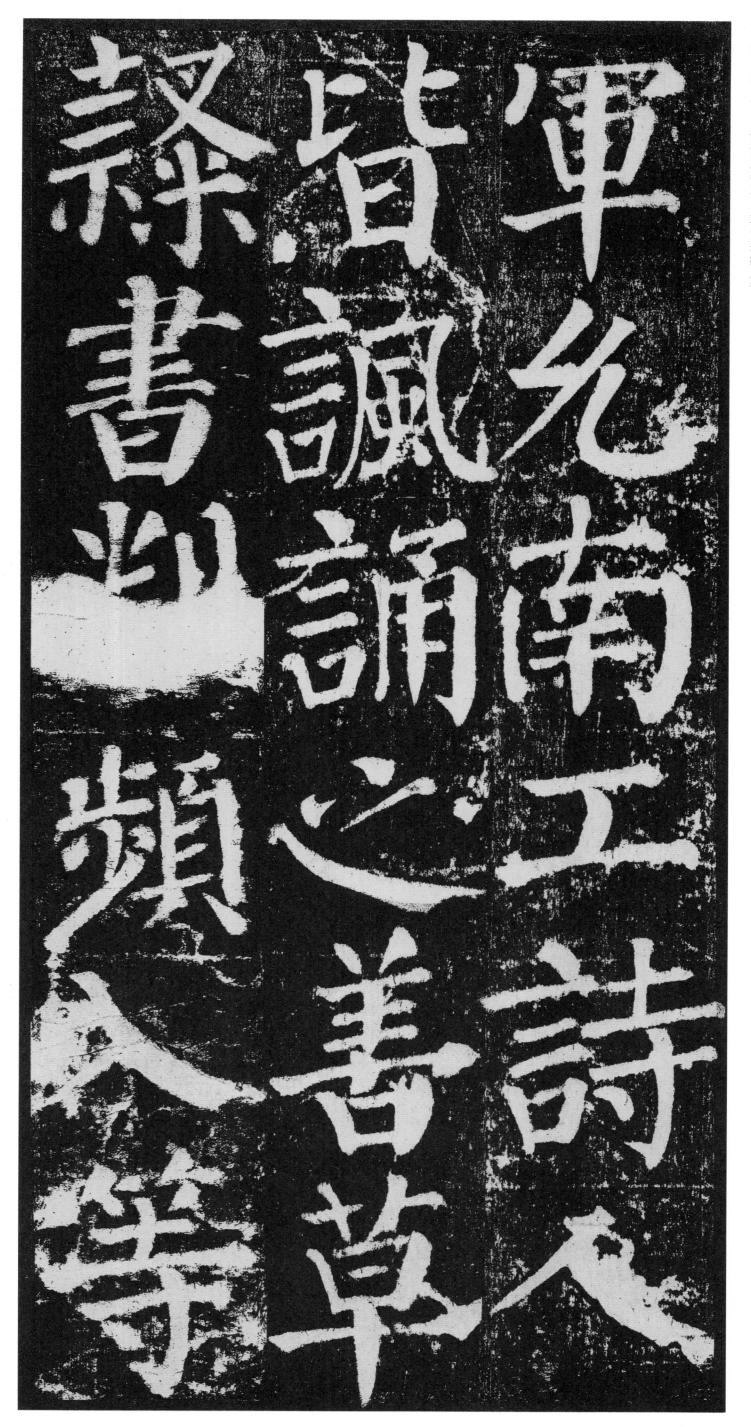

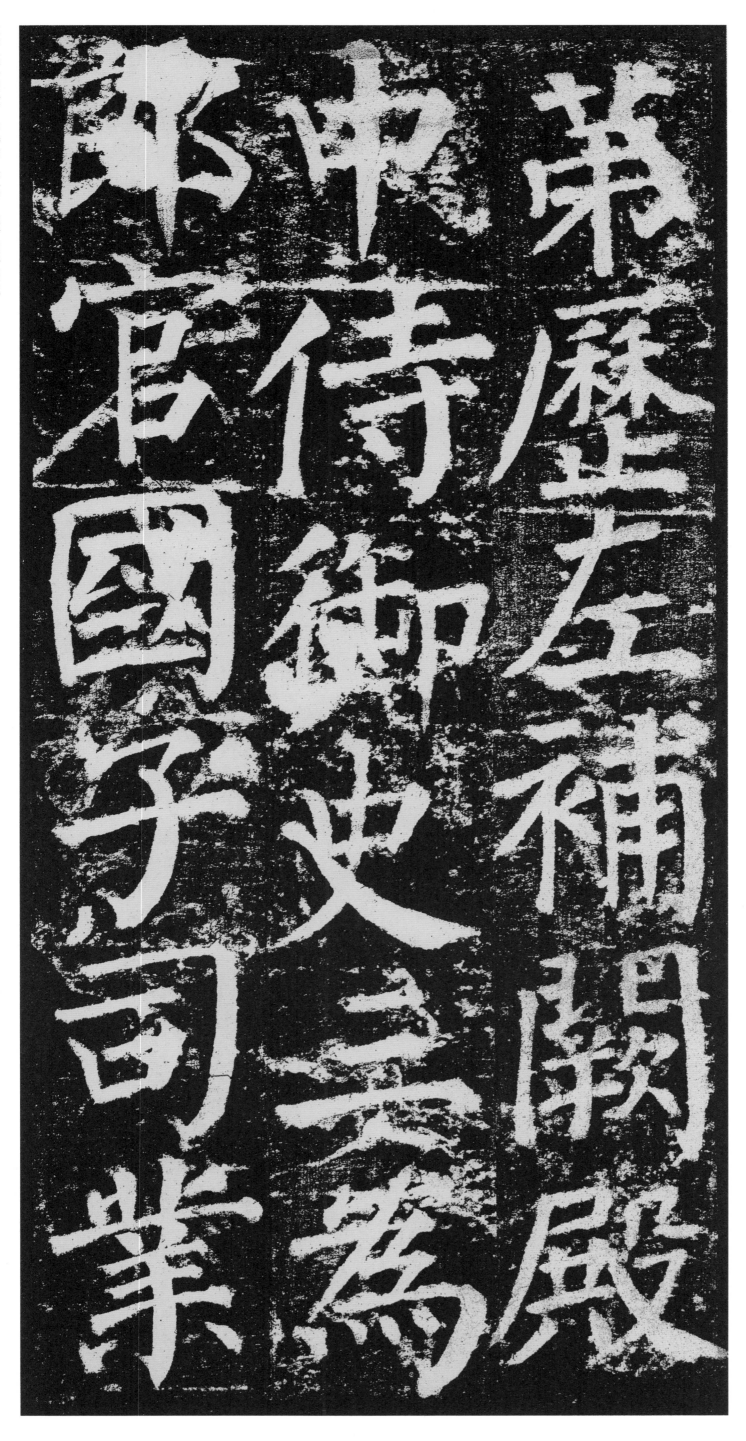

第歷左補闕殿

中侍御史三為

郎官國子司業

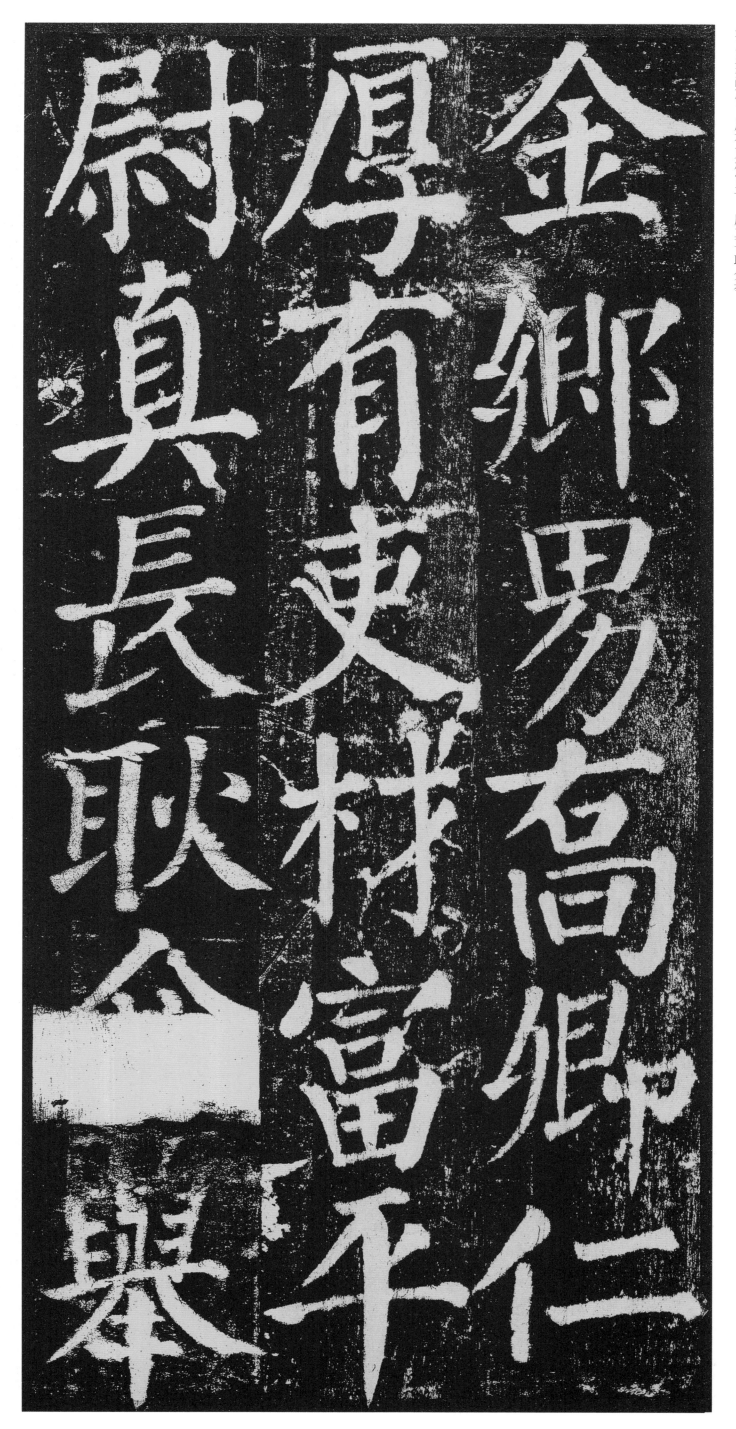

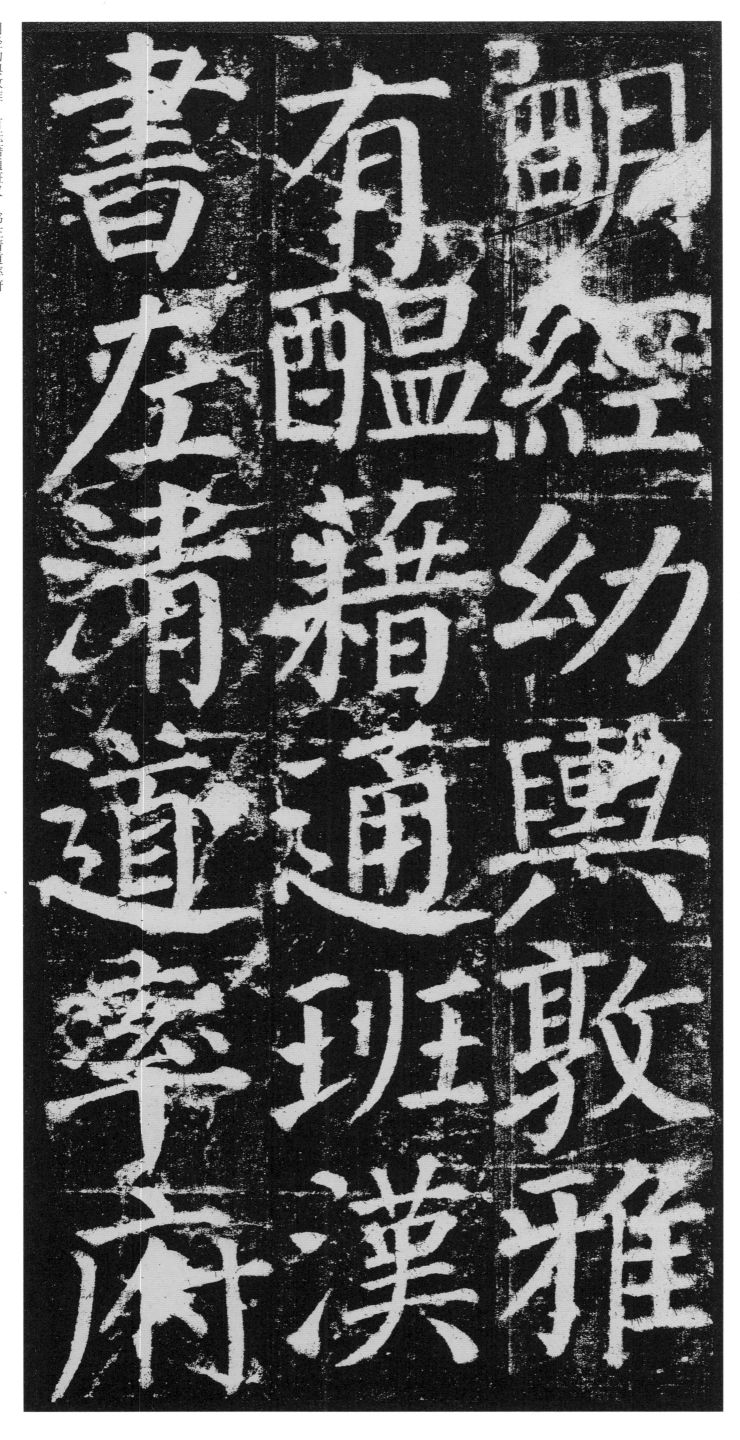

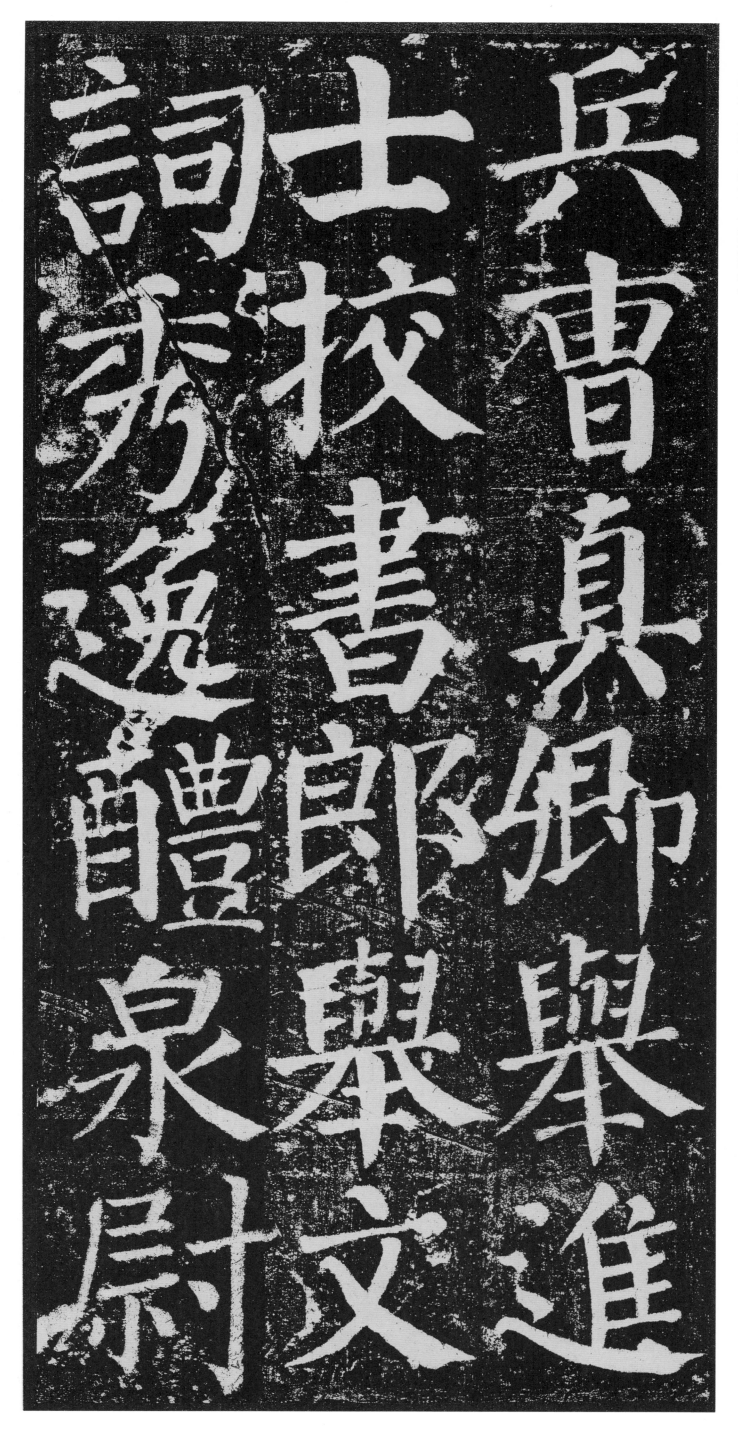

兵曹真卿举进
士校书郎举文
词秀逸醴泉尉

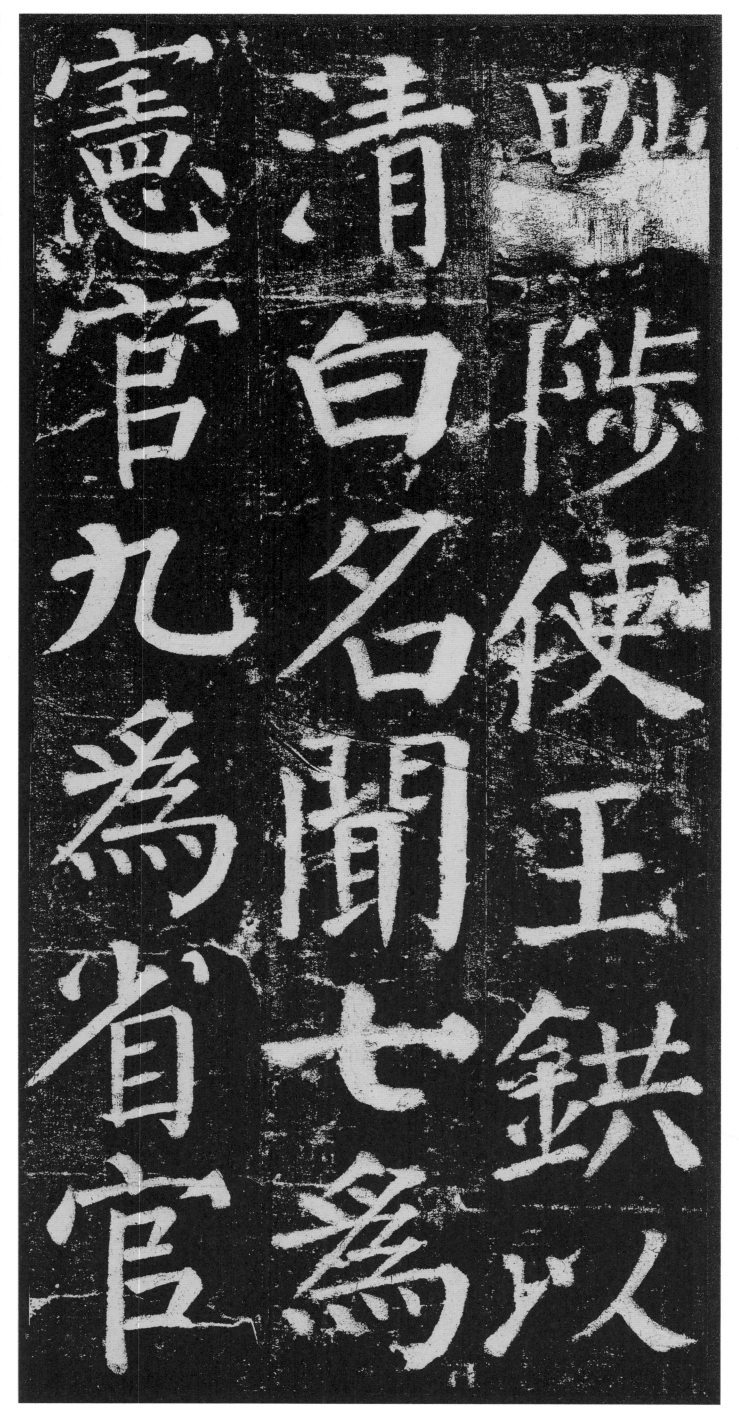

黜陟使王铁以
清白名闻七为
宪官九为省官

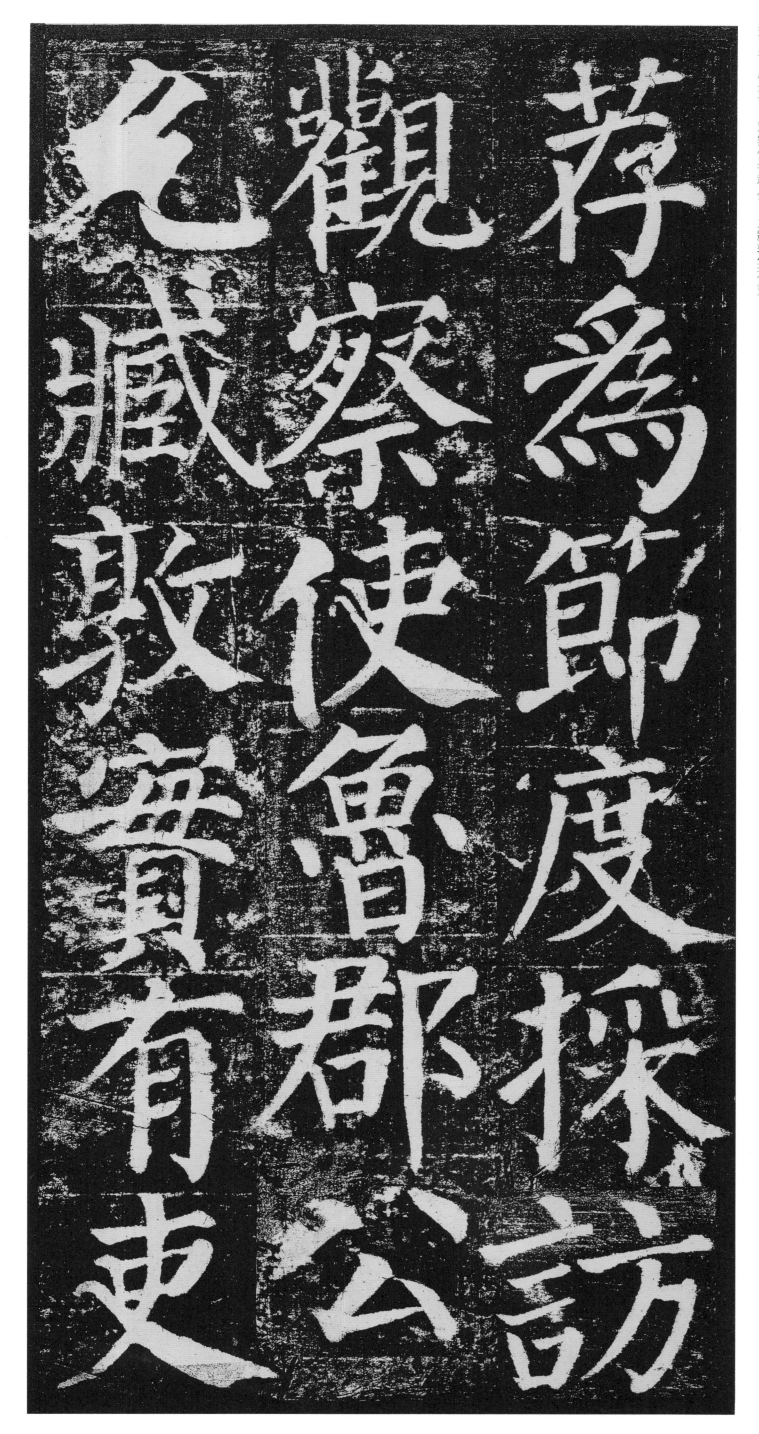

荐為節度探訪
觀察使魯郡公
允臧敦實有吏

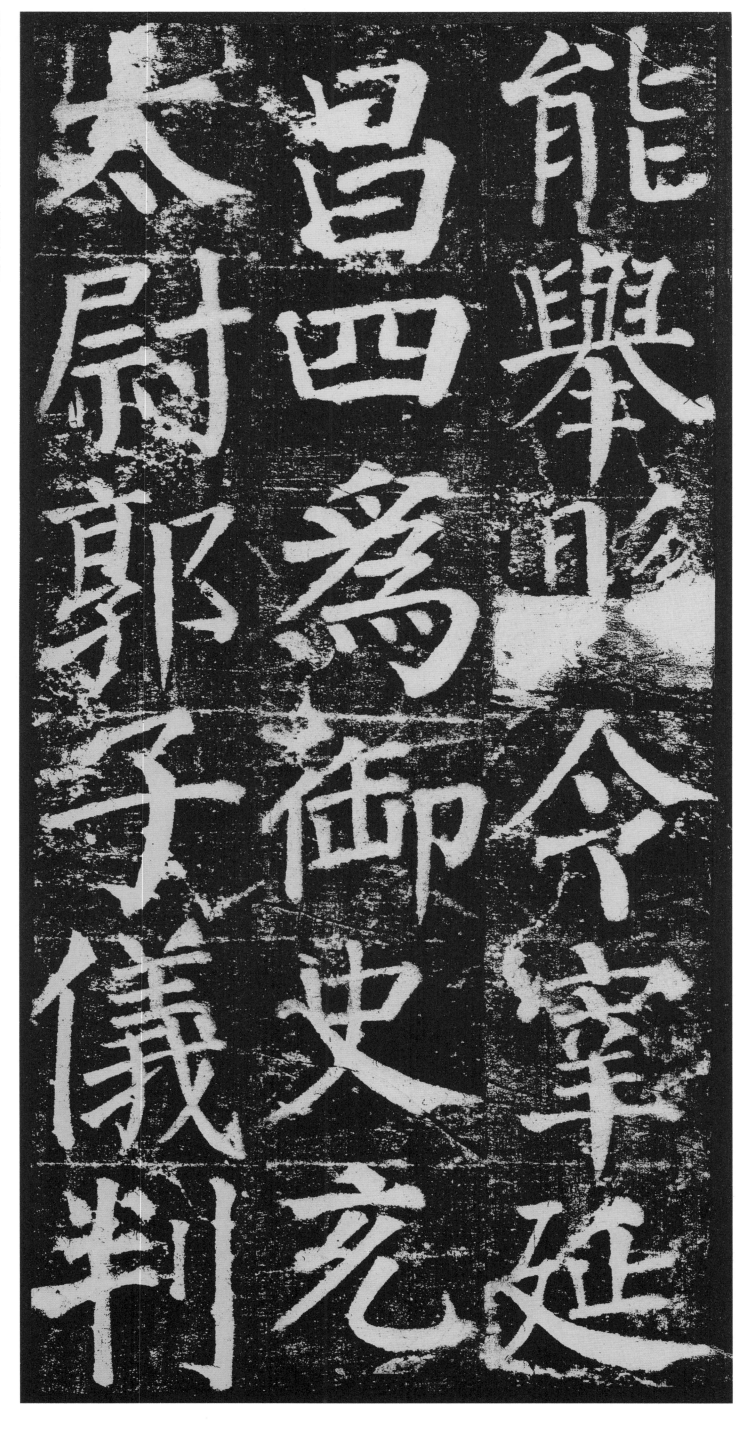

能舉
昌四
令宰
延
尉郭
為御
史充
子儀
判

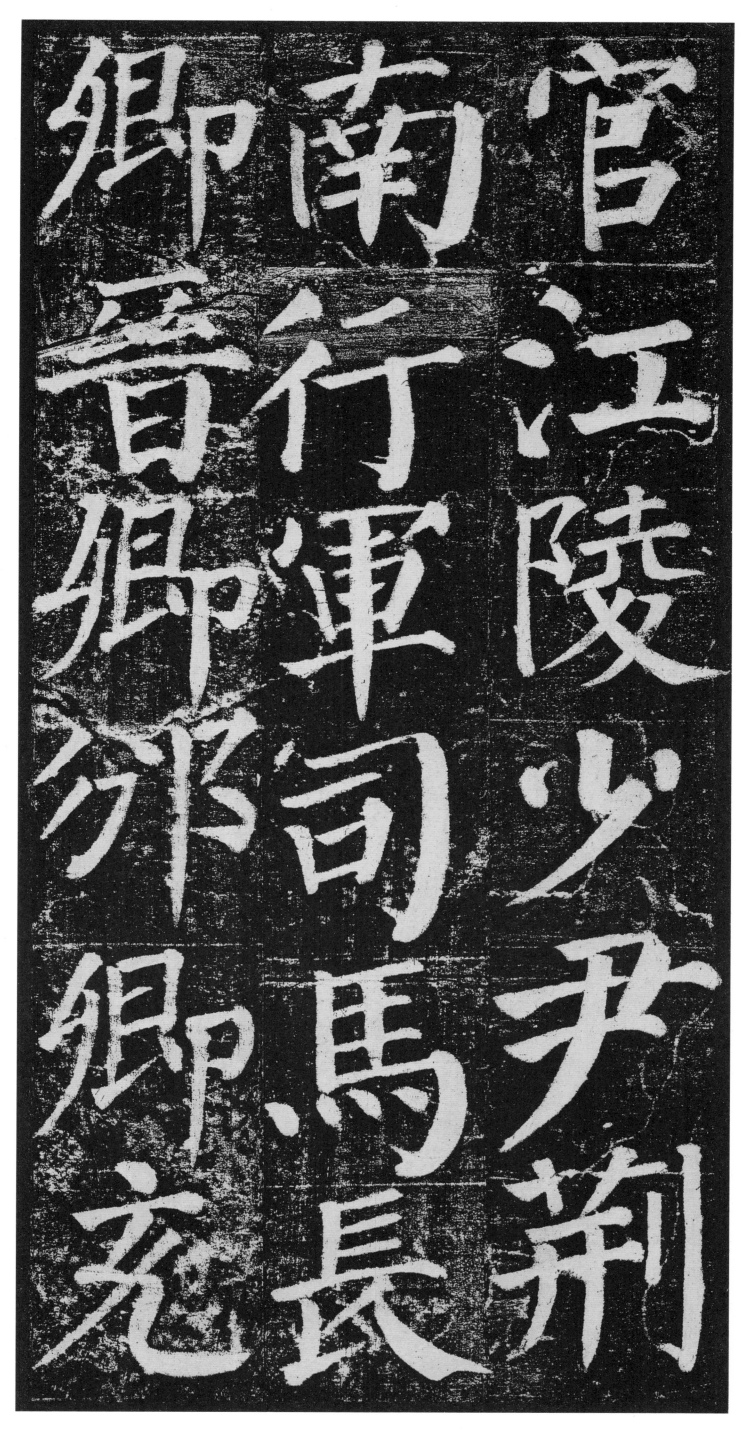

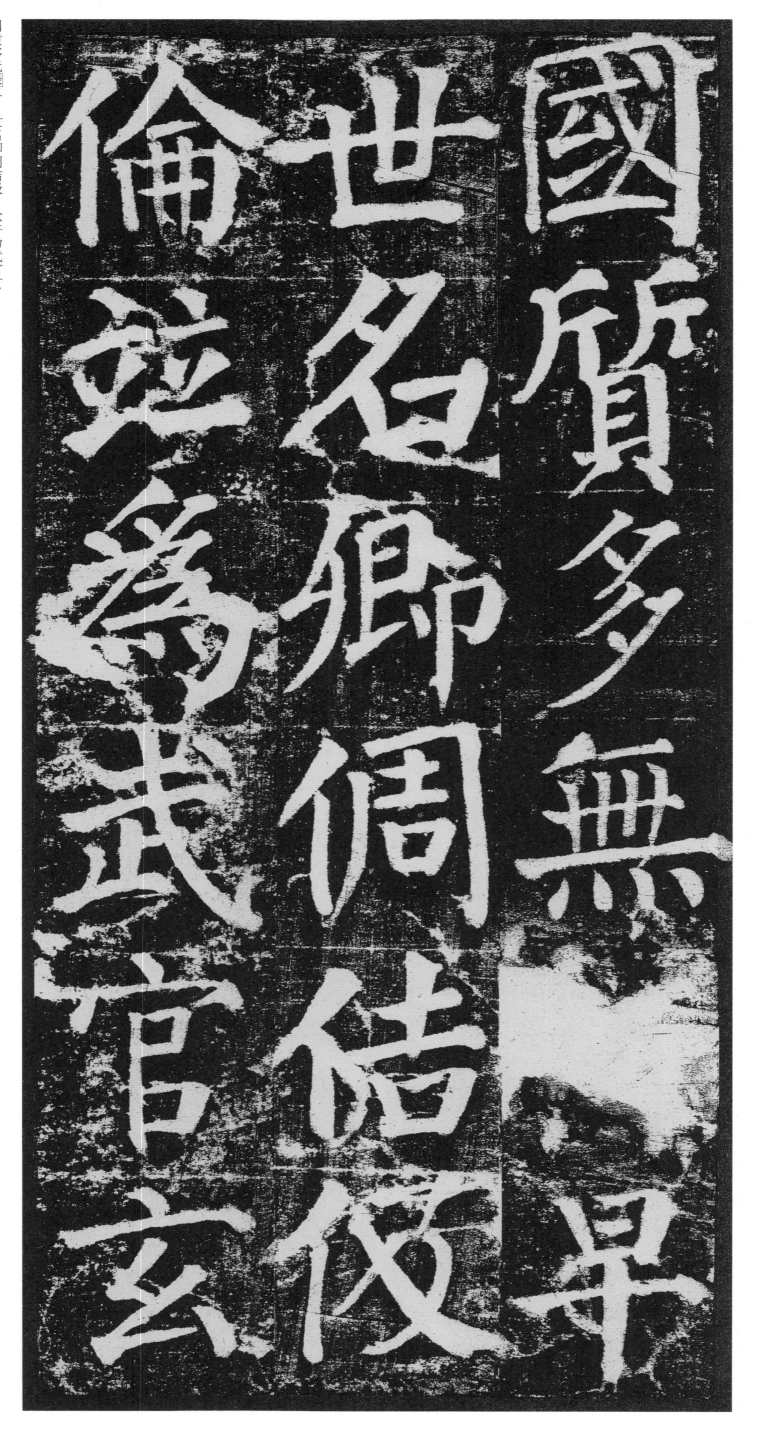

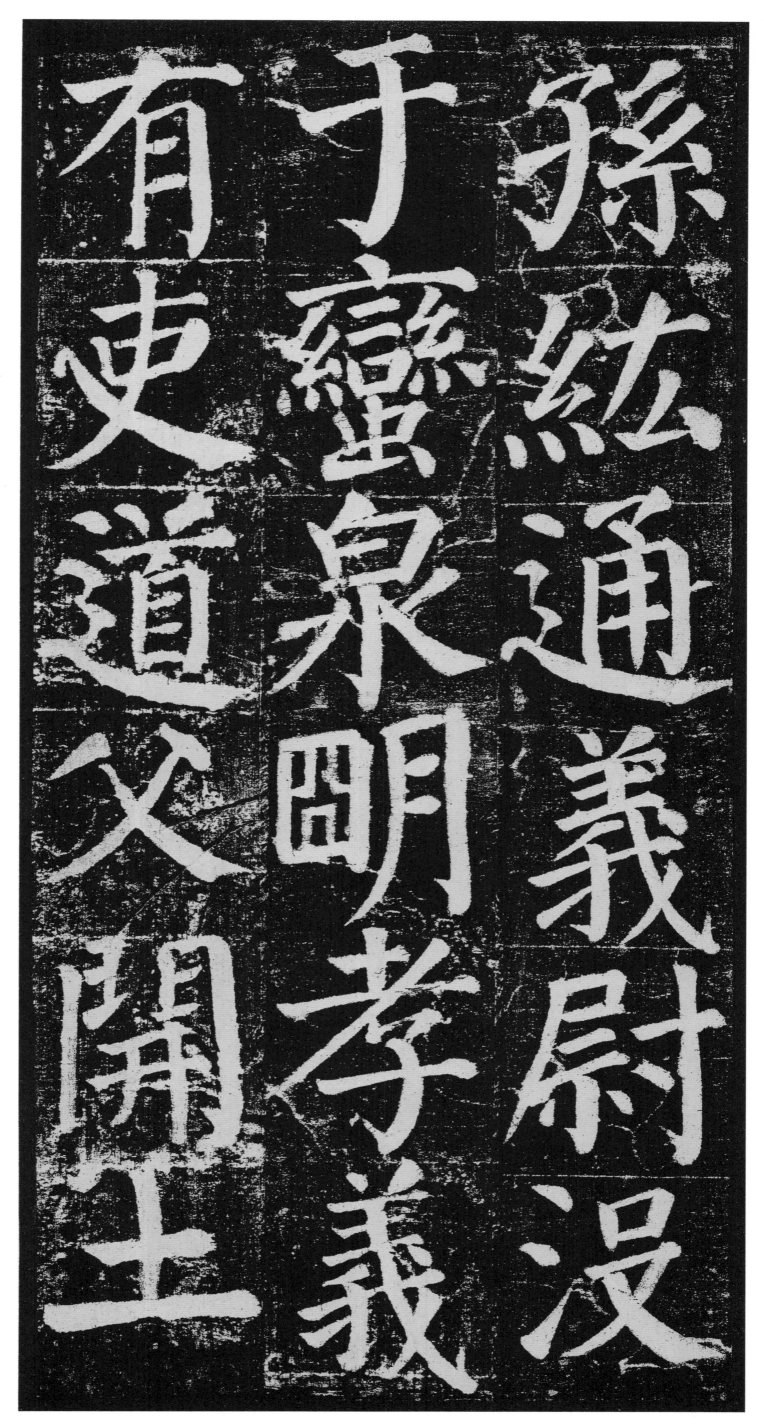

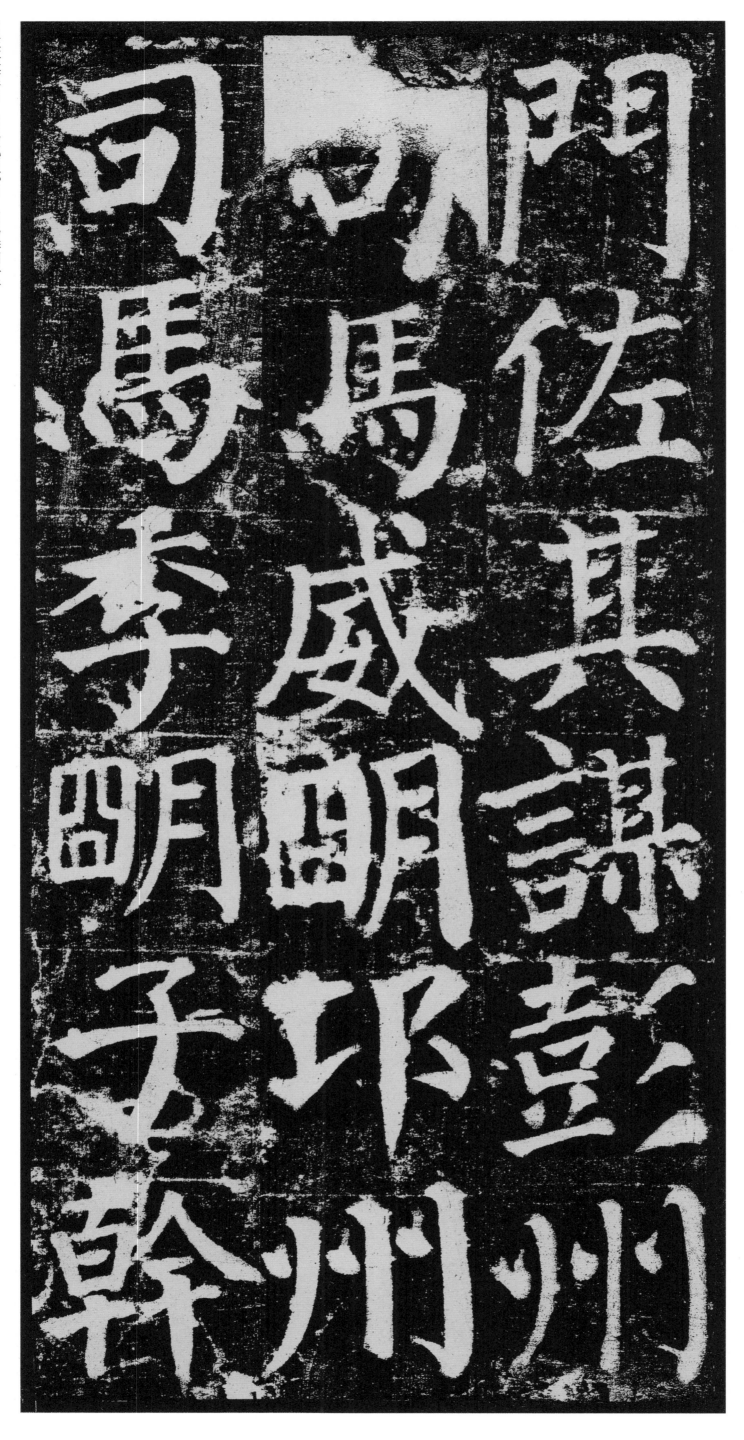

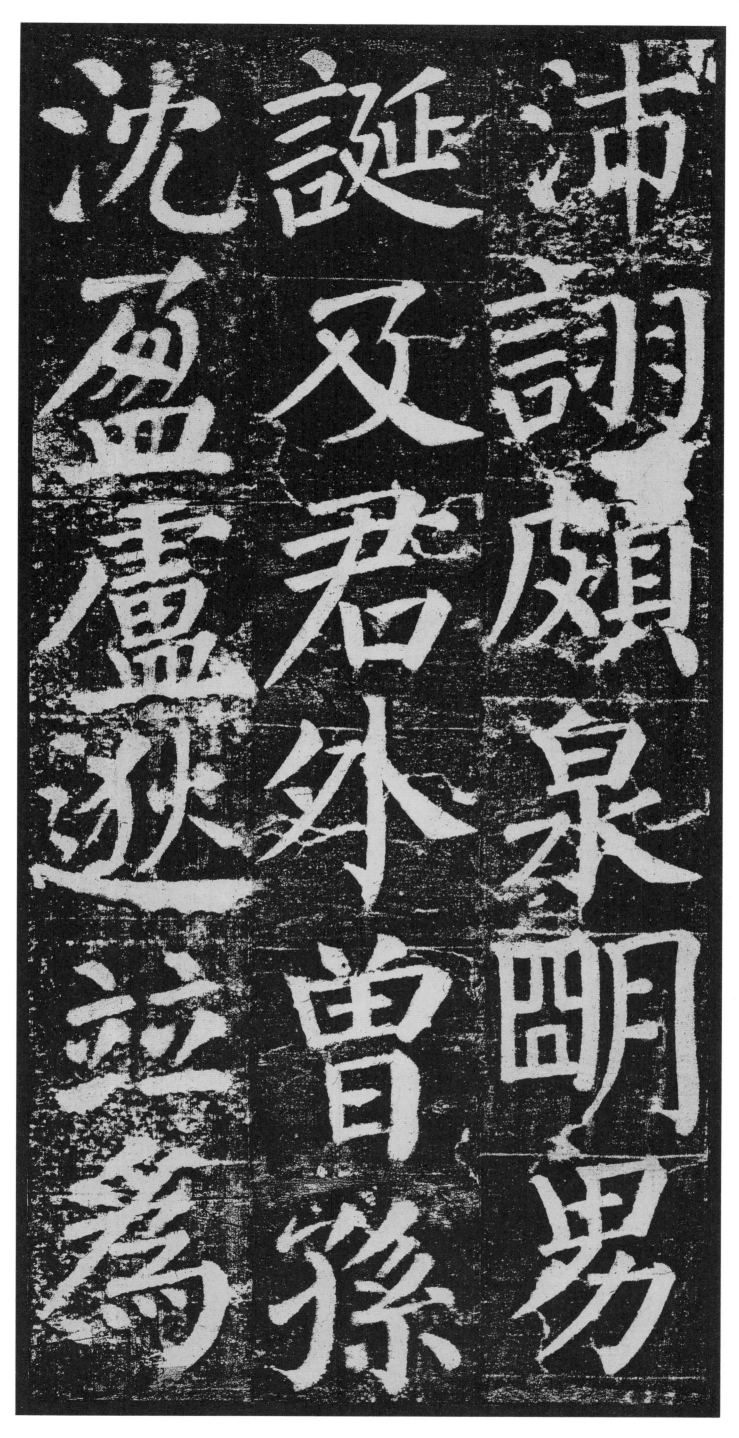

沛诩颇泉明男

诞及君外

曾孙

沈盈卢

逊

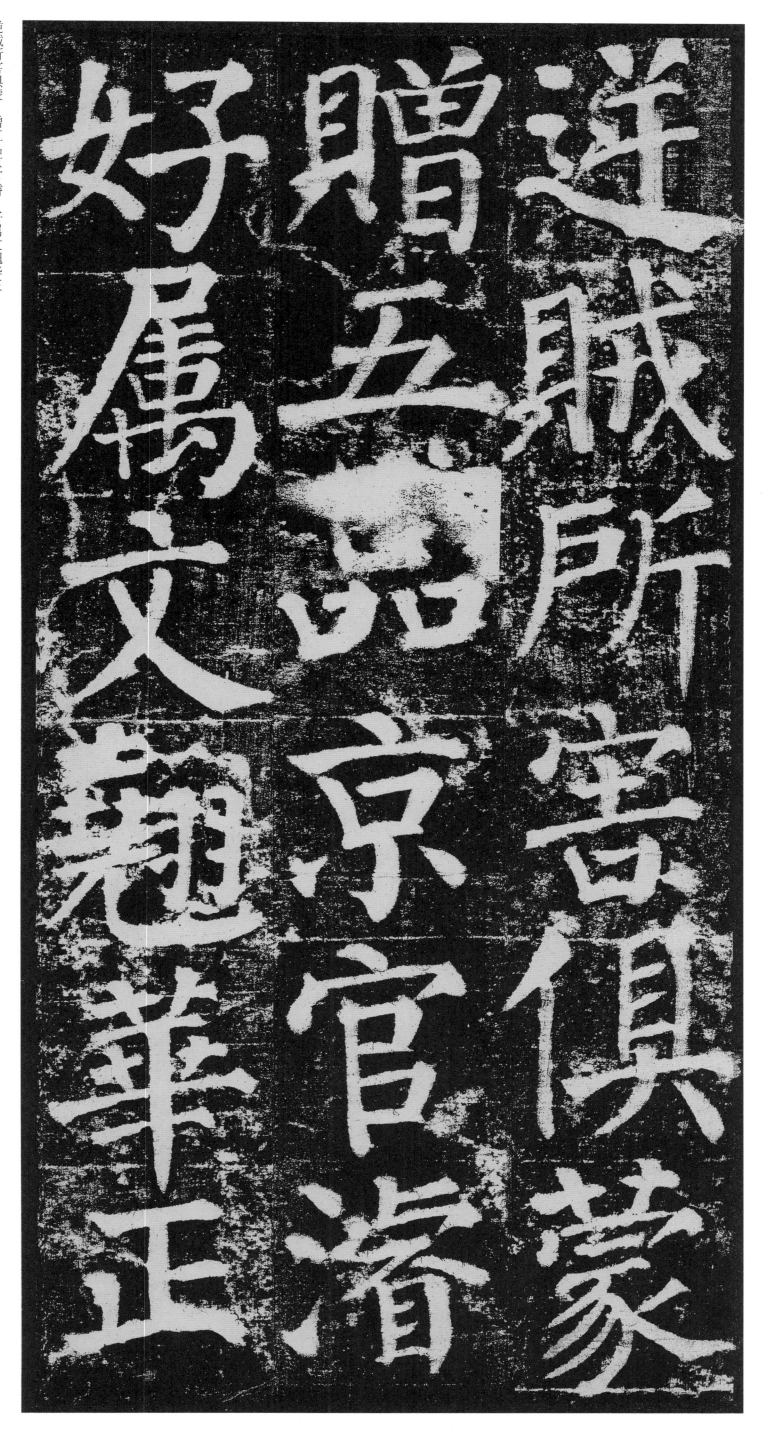

逆賊所害俱蒙
贈五品京官濬
好属文翹華正

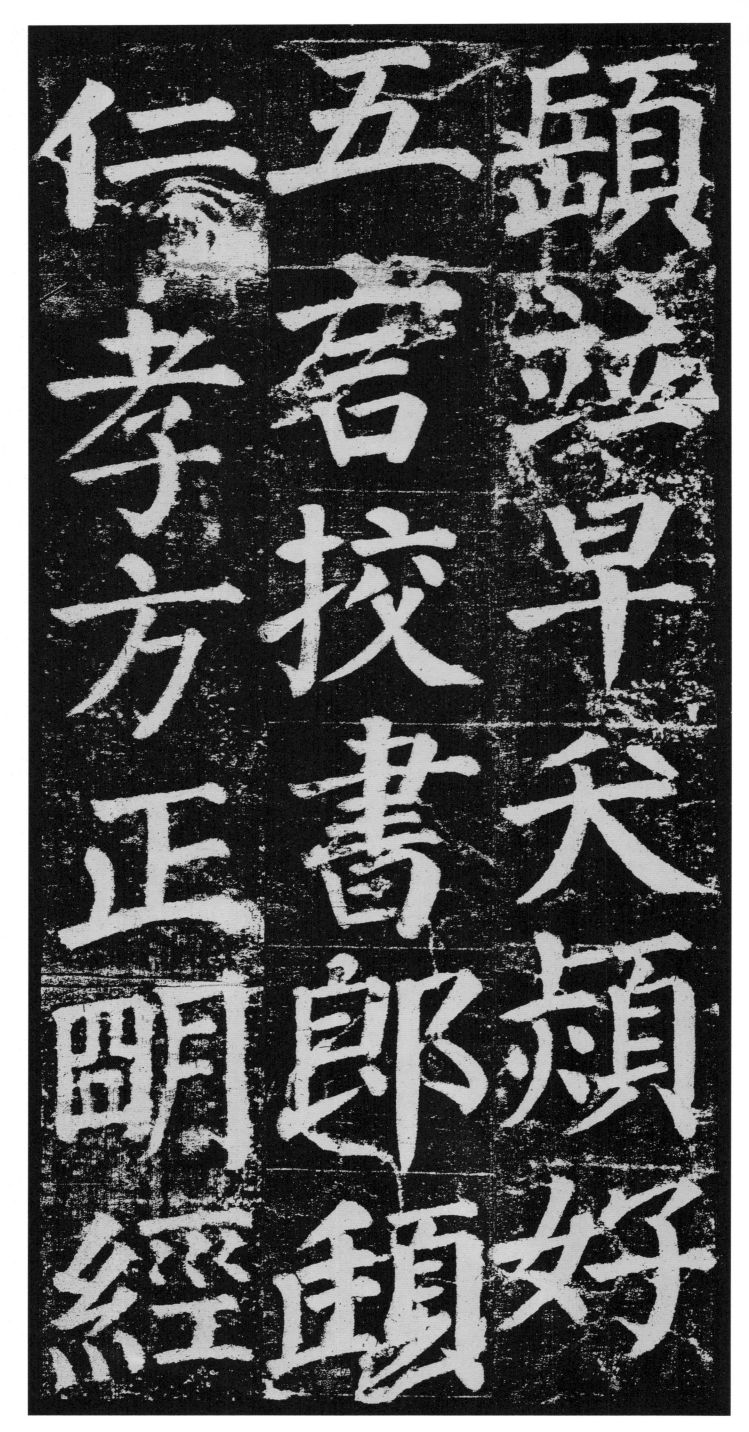

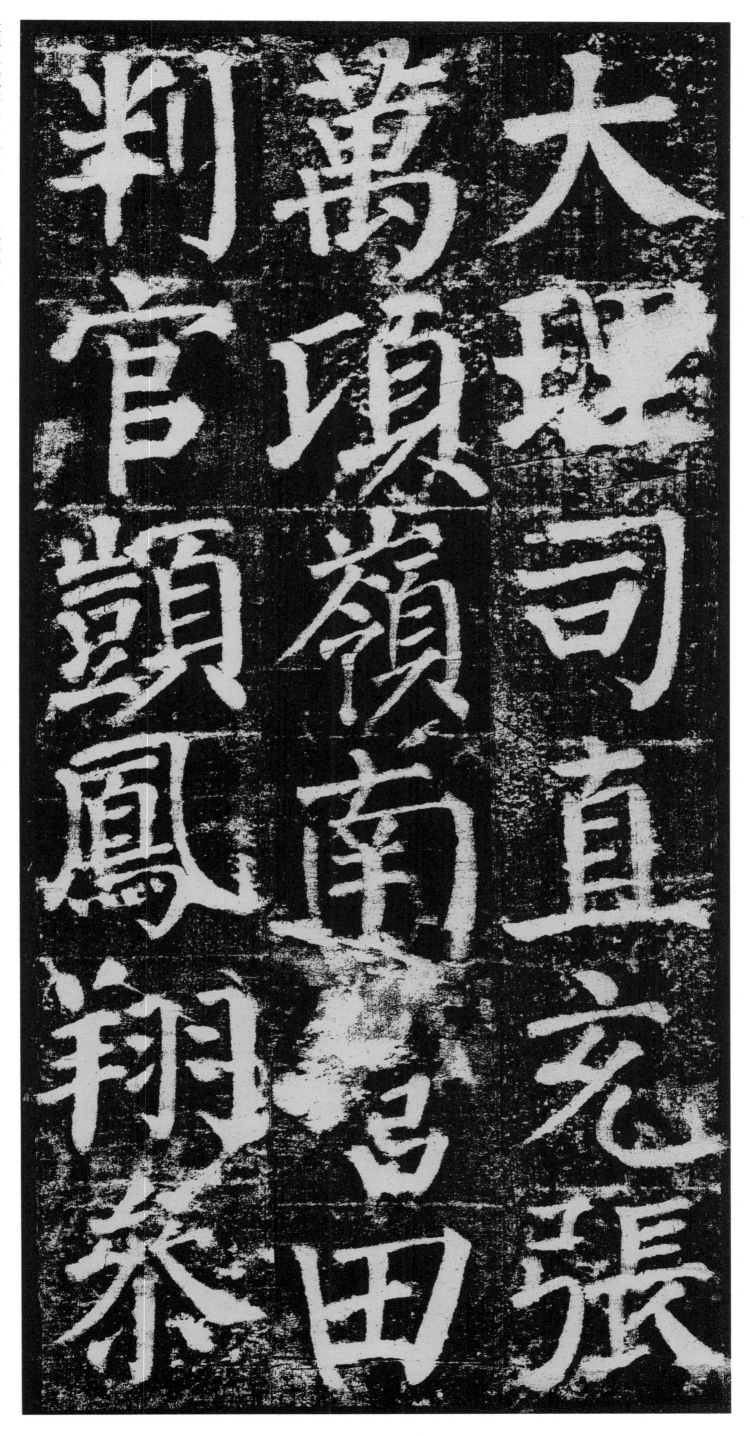

大理
司直
充张
万顷
岭南
营田
判官
颜凤翔参

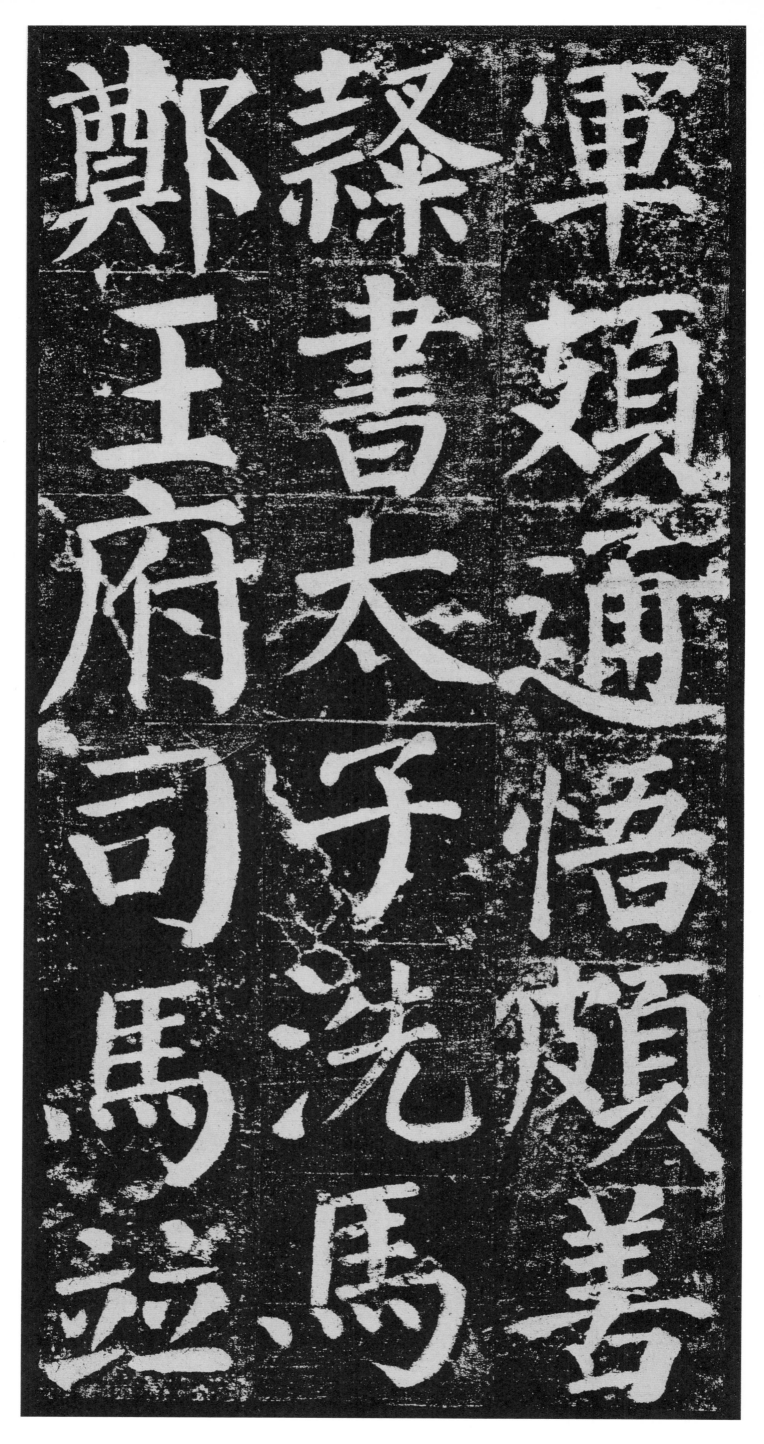

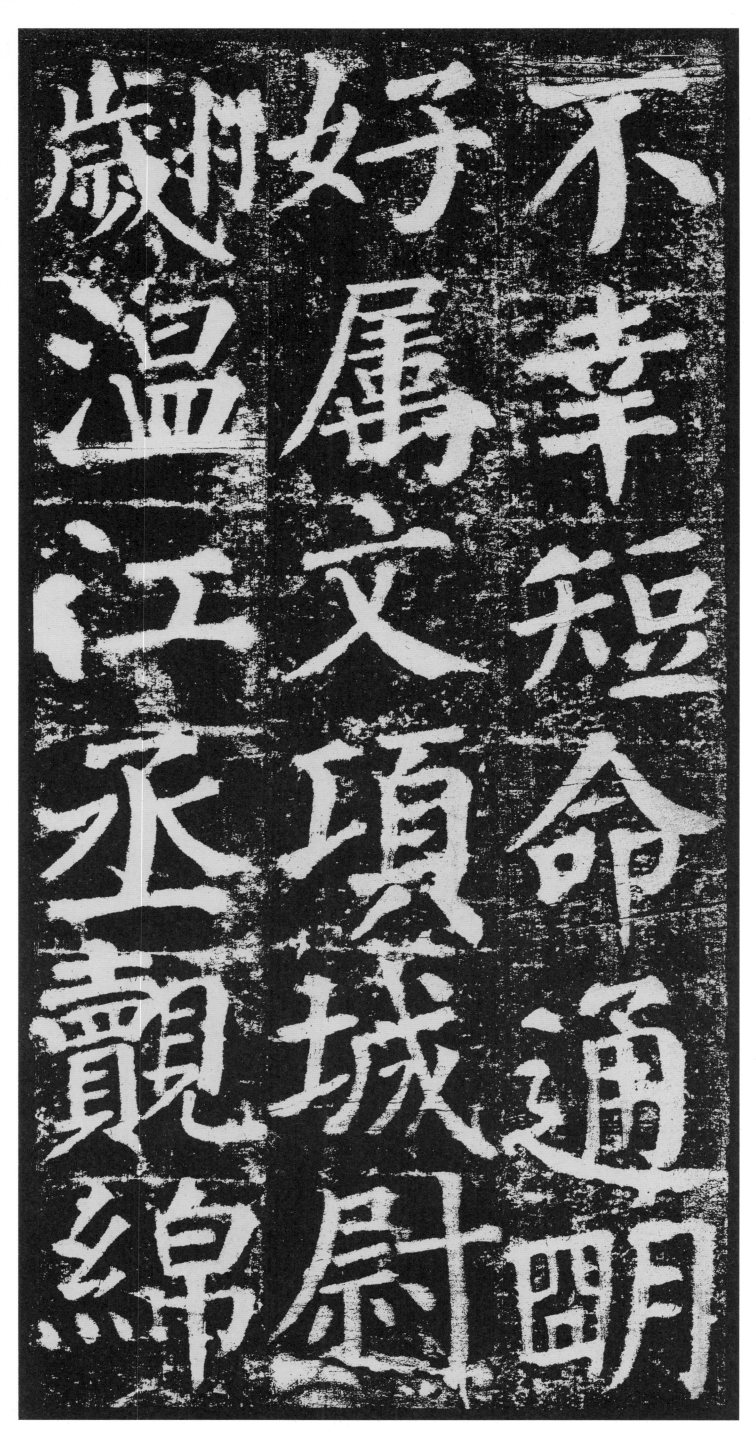

不幸短命通明
　好属文项城尉
　翙温江丞觊绵

77

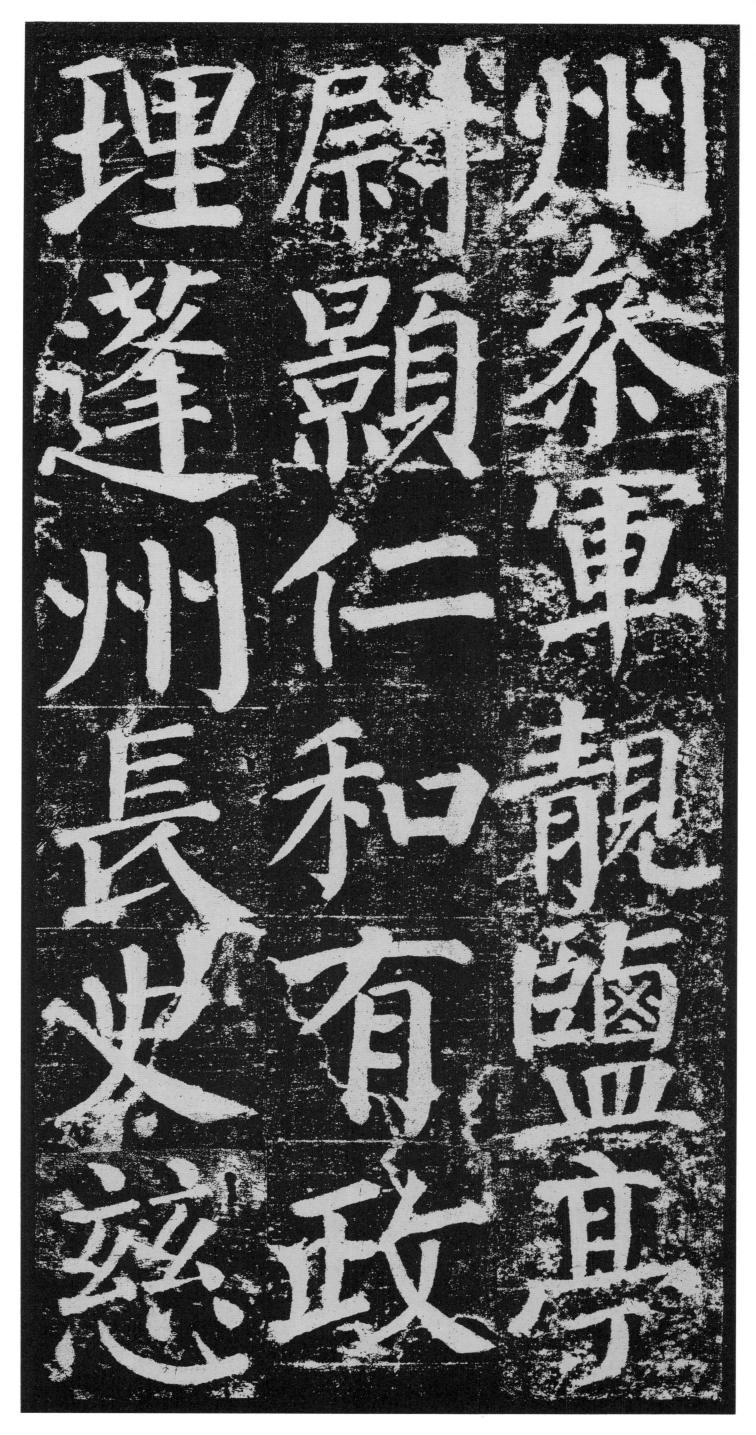

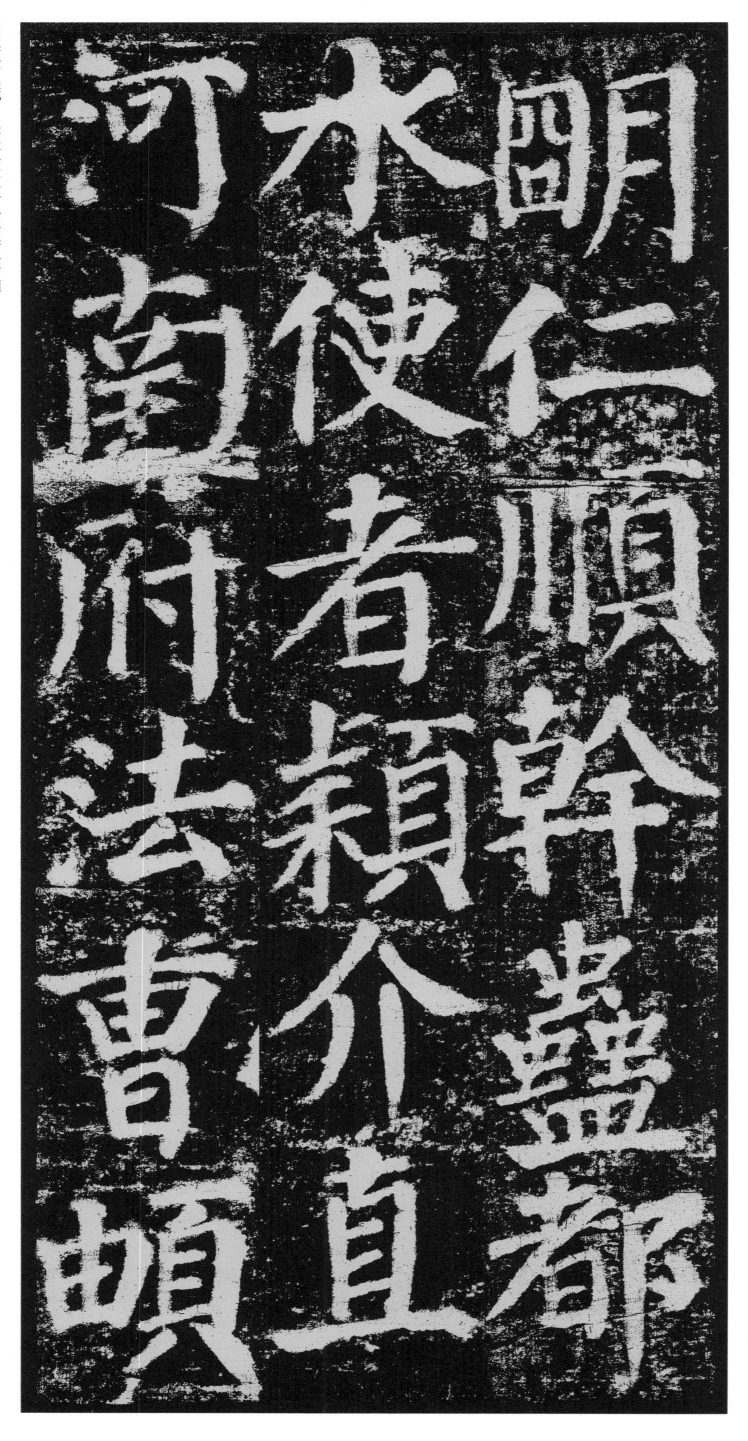

明仁順于盅都

水使者颕介直

河南府法曹頓

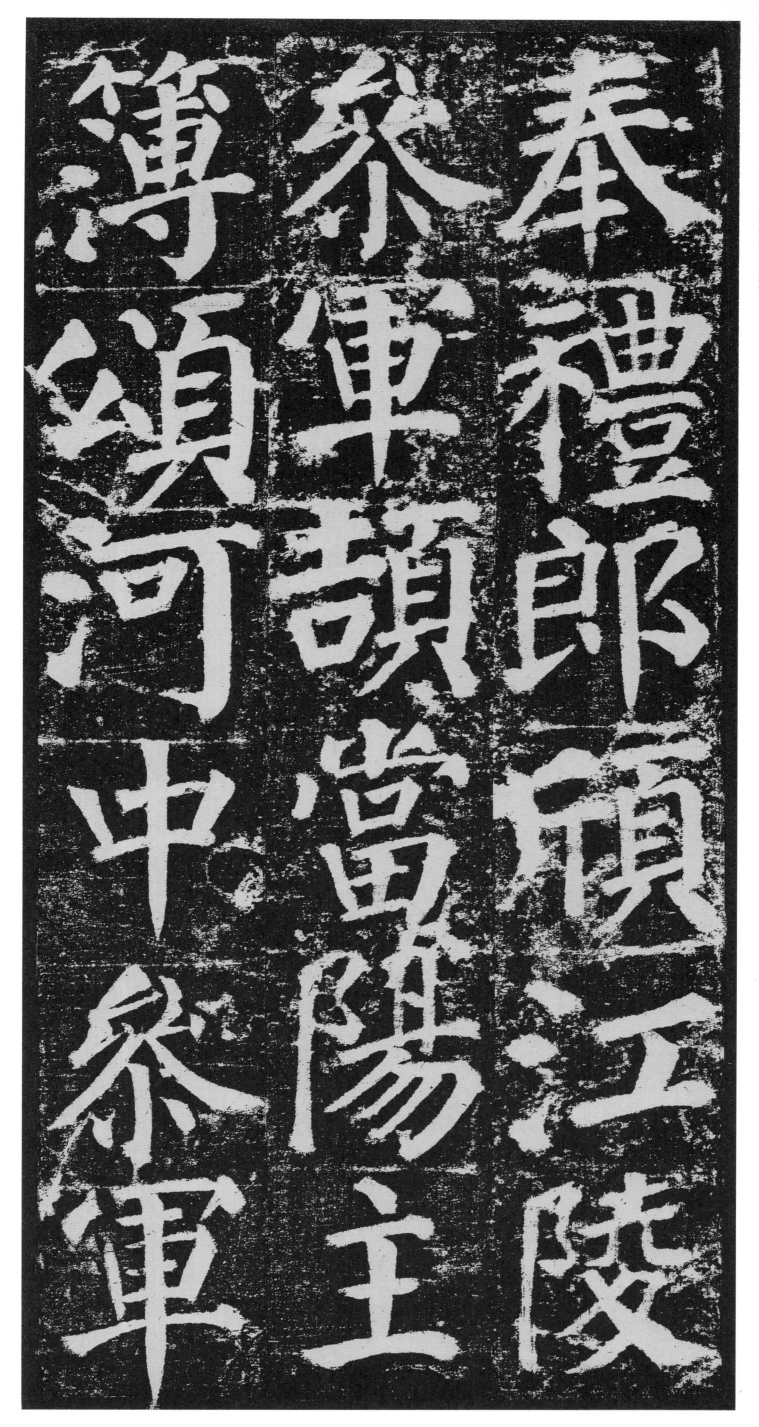

奉礼郎颀江
參軍颃當陽主
簿頌河中參軍

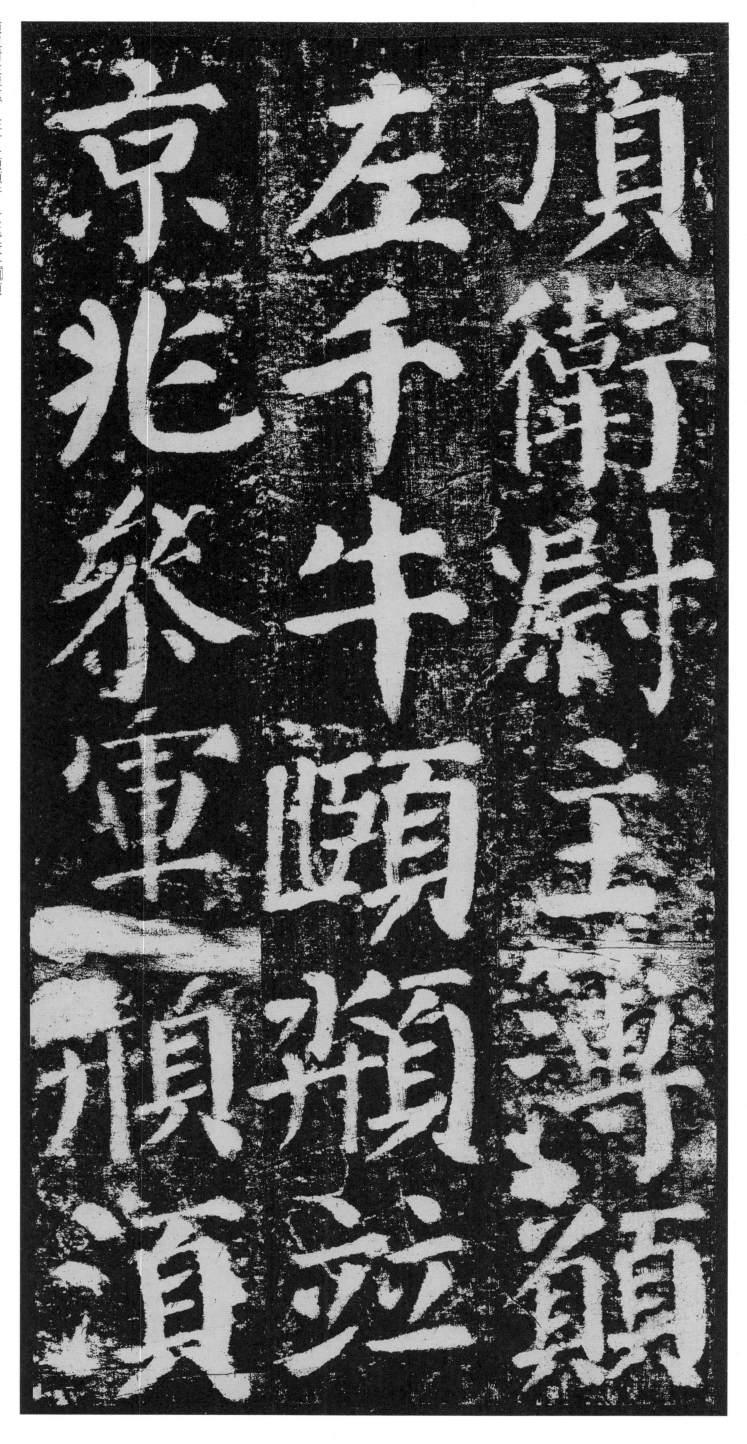

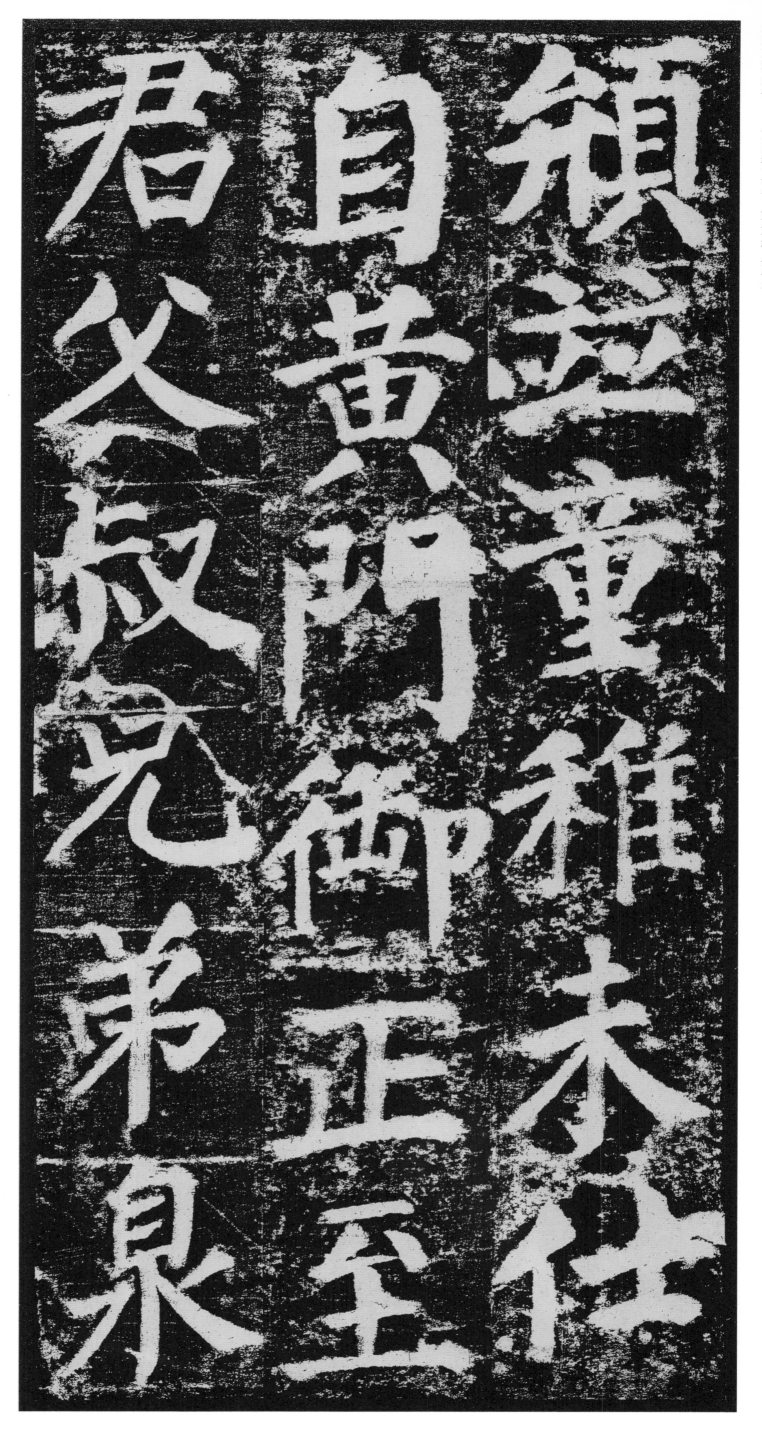

颍

童

稚

末

自

黄

門

御

正

至

君

父

叔

兄

弟

泉

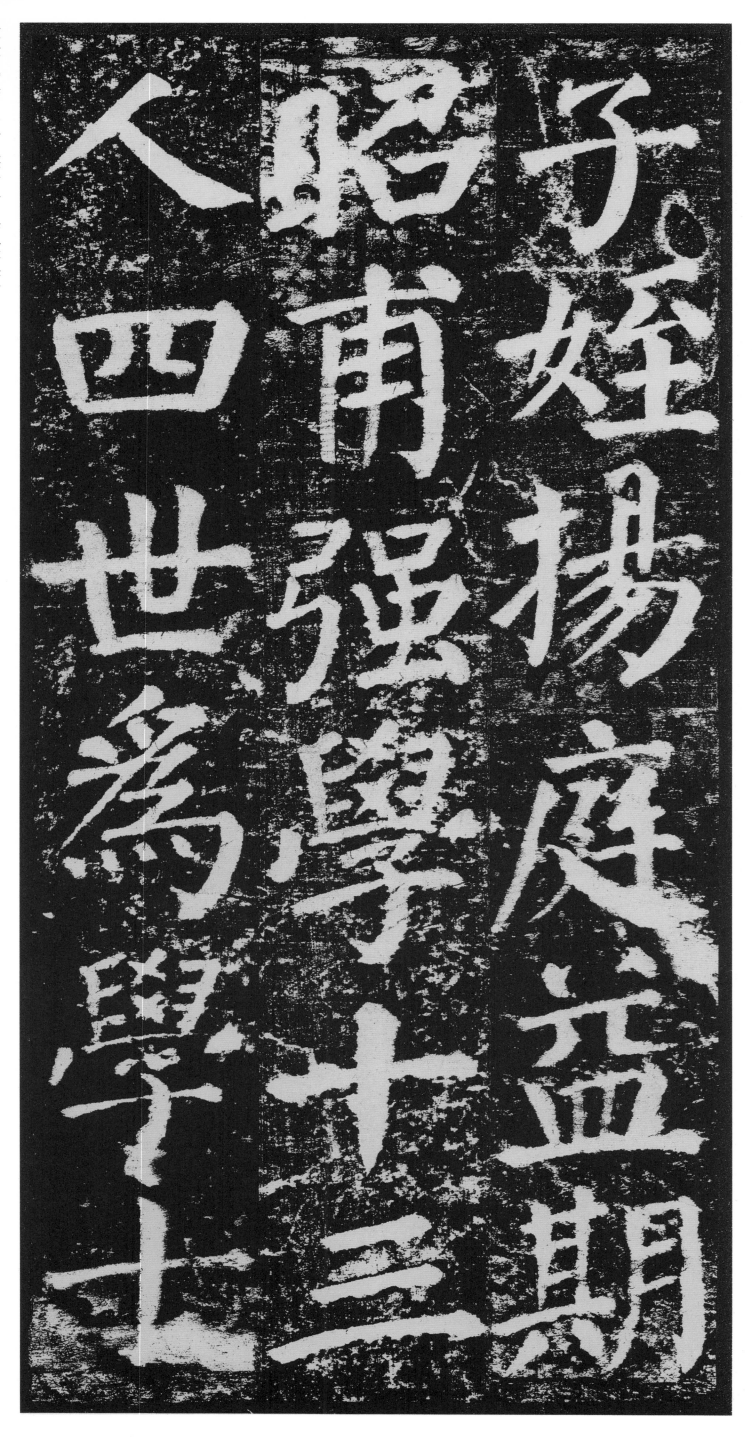

昭甫强学十三

人四世为学士

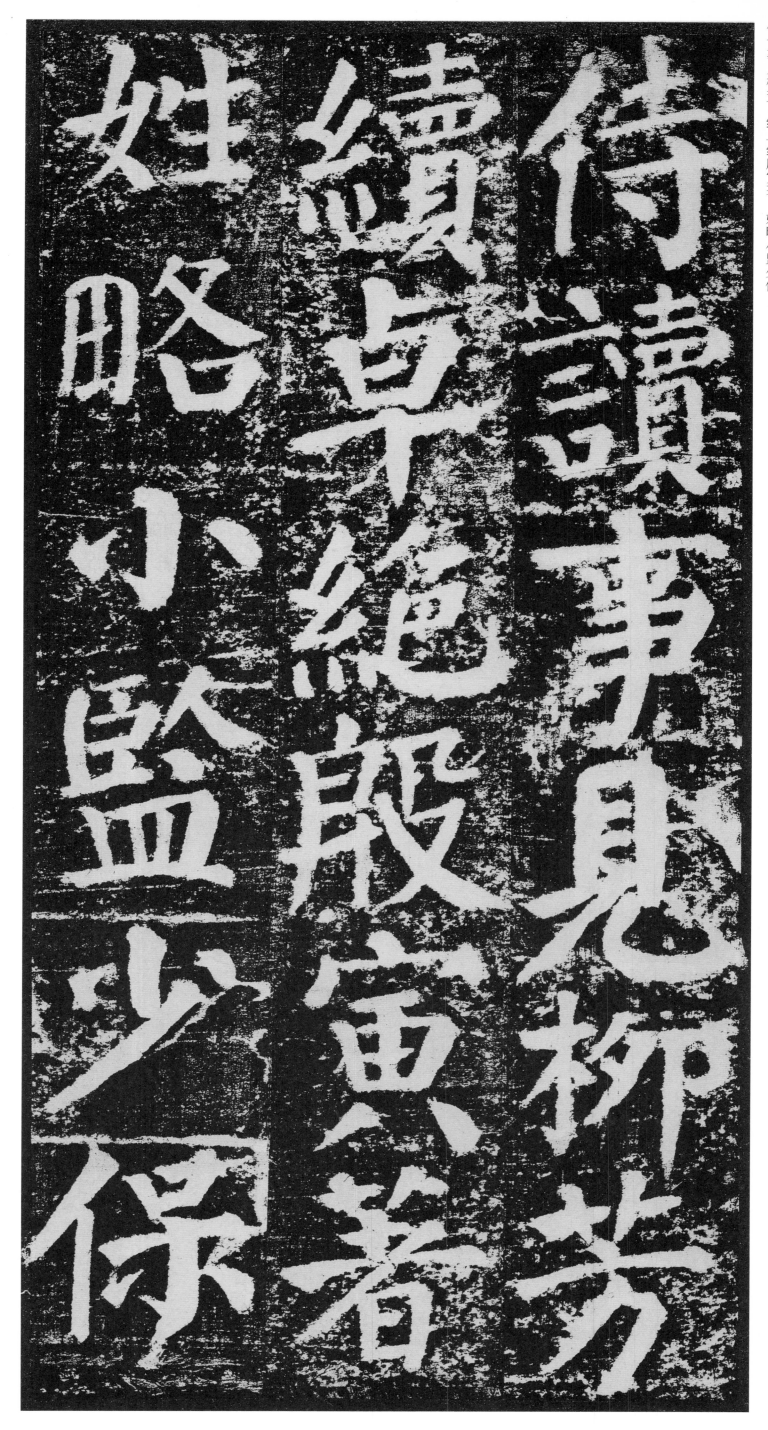

侍讀事見柳芳
續卓絕殷寅著
姓略小監少保

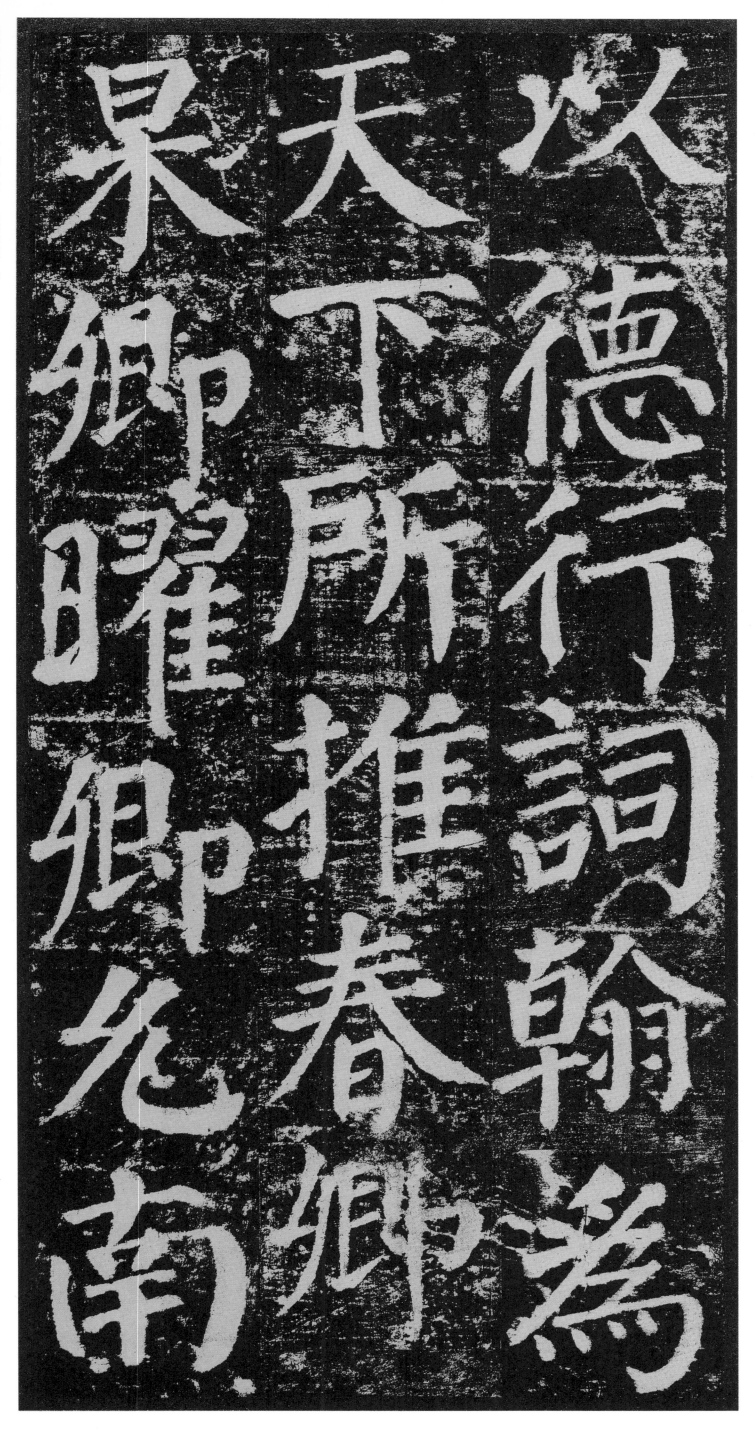

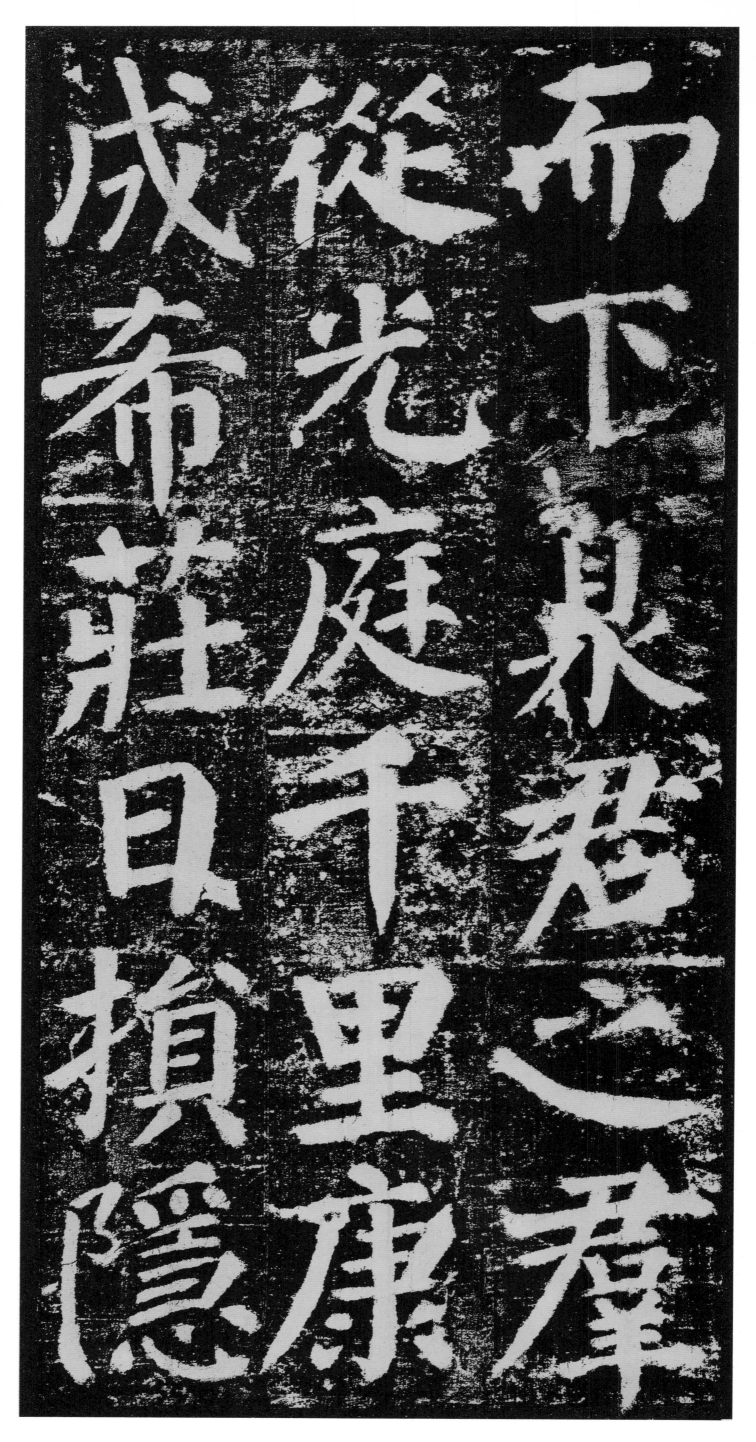

而下隰君之群　从光庭千里康　成希庄日损隐

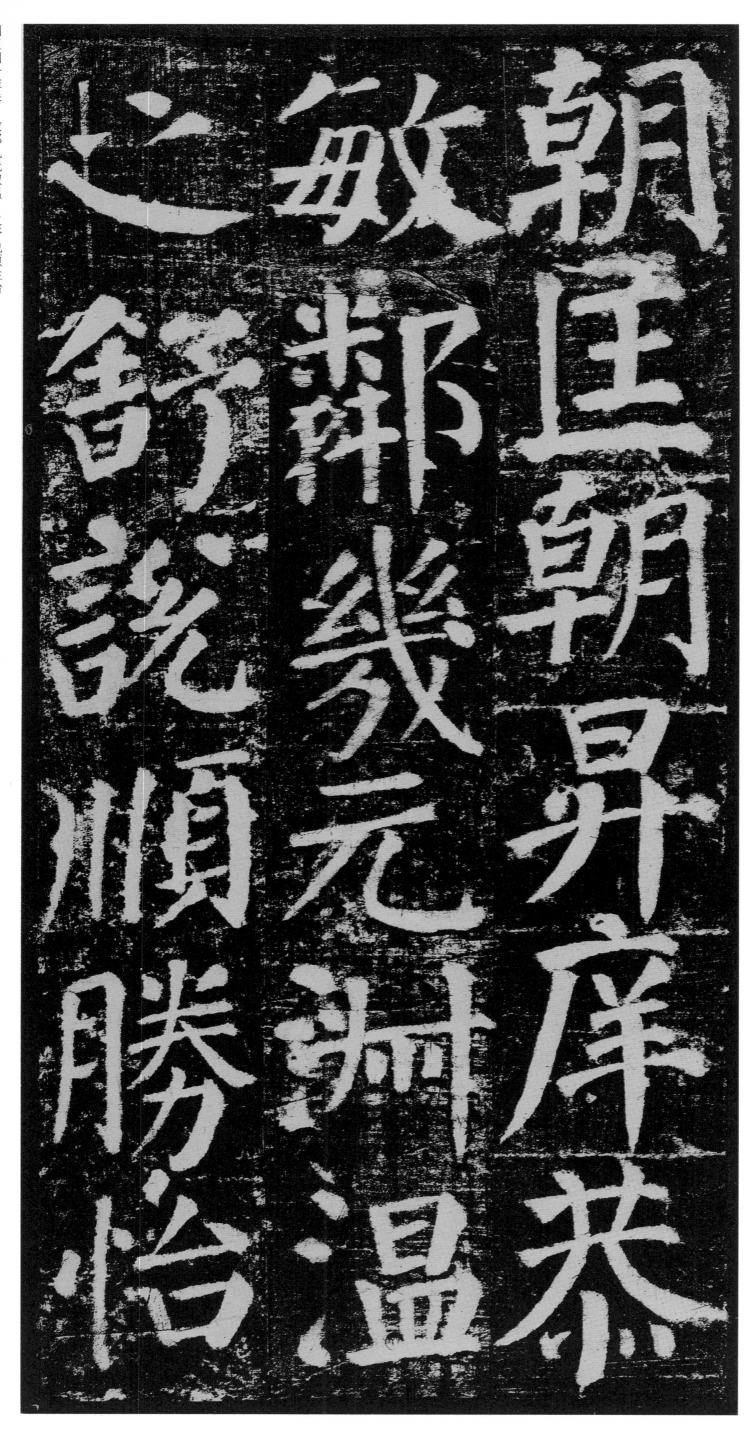

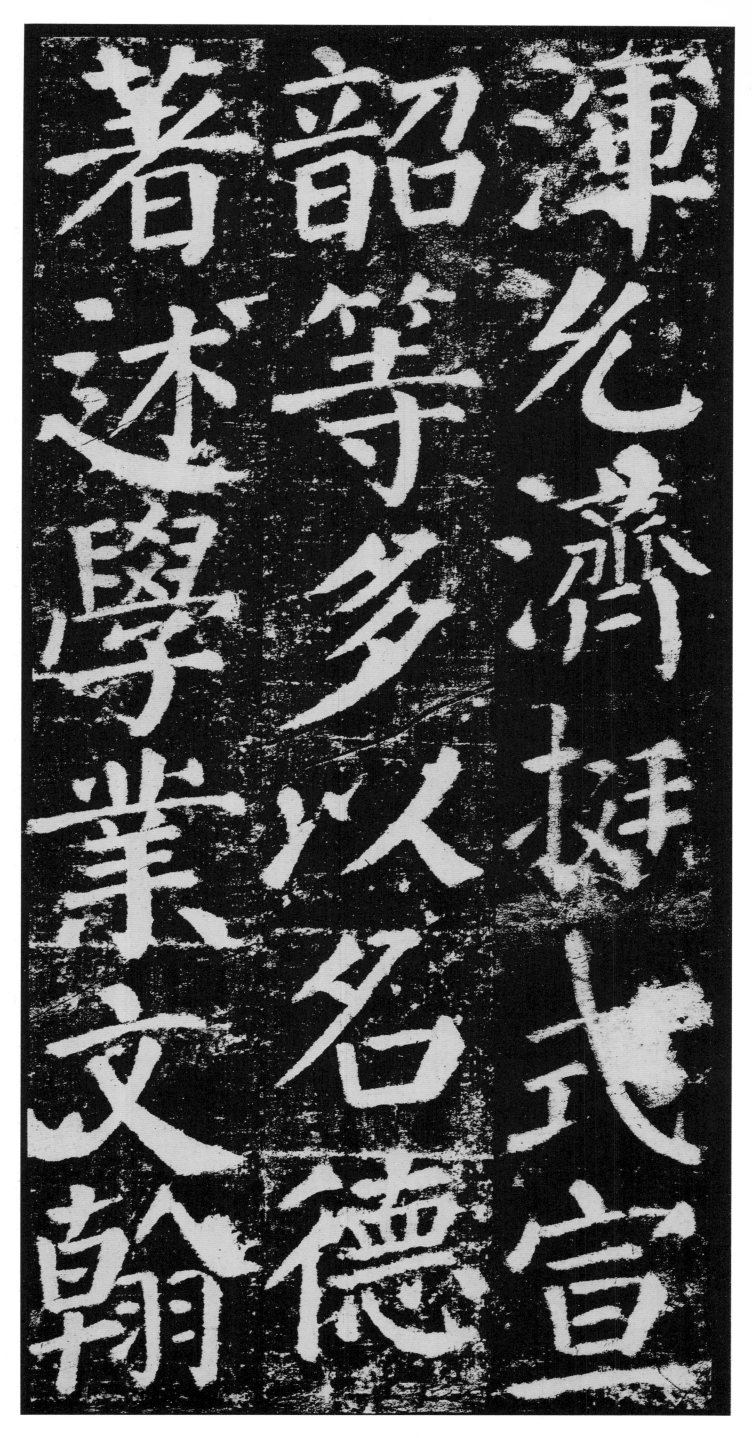

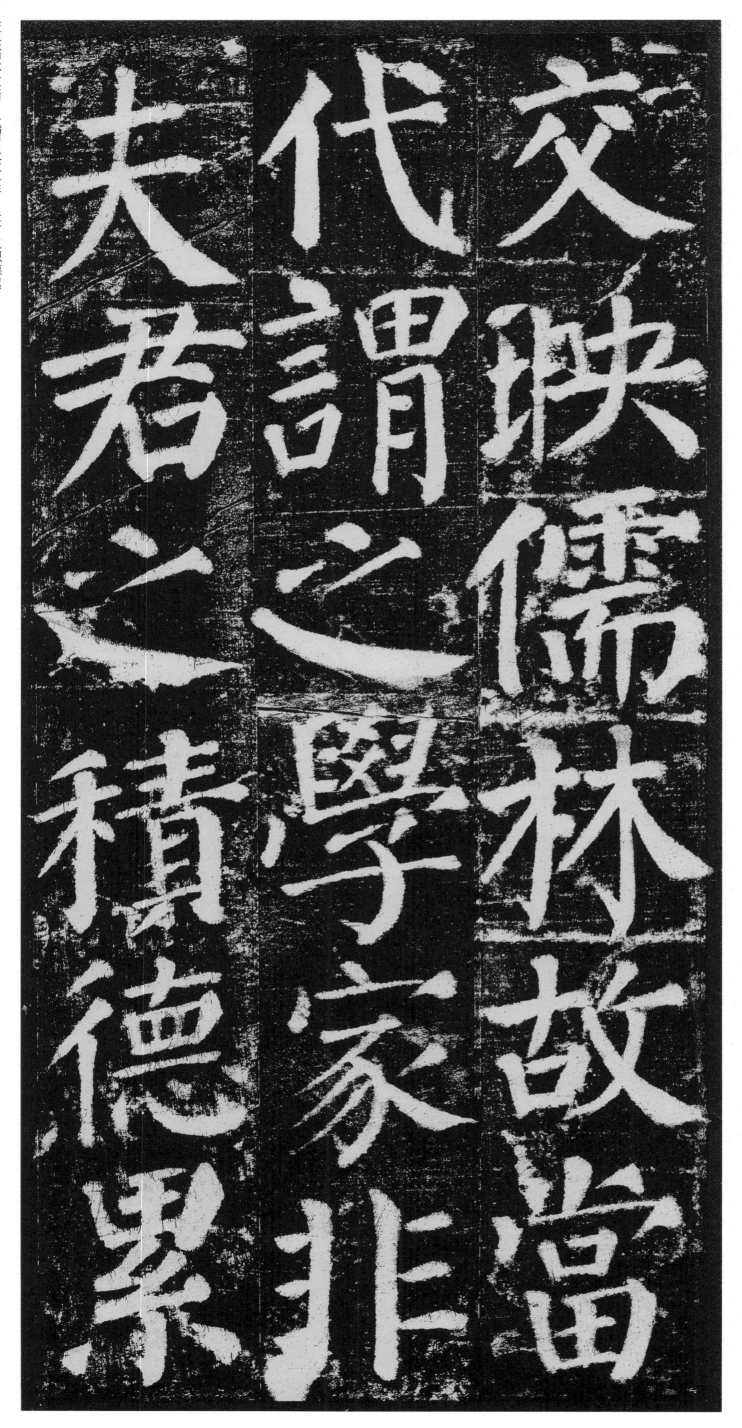

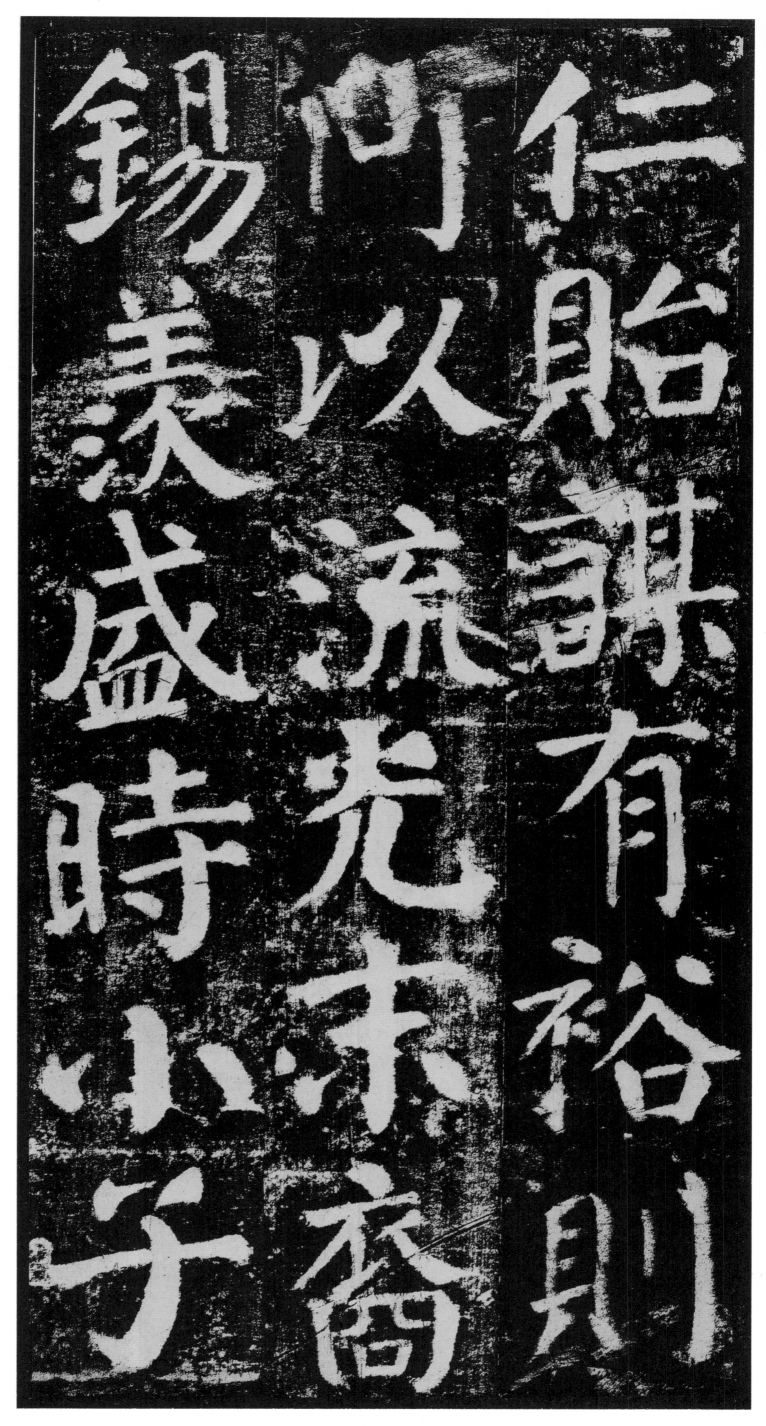

仁贻谋有裕则
何以流光末裔
锡羡盛时小子

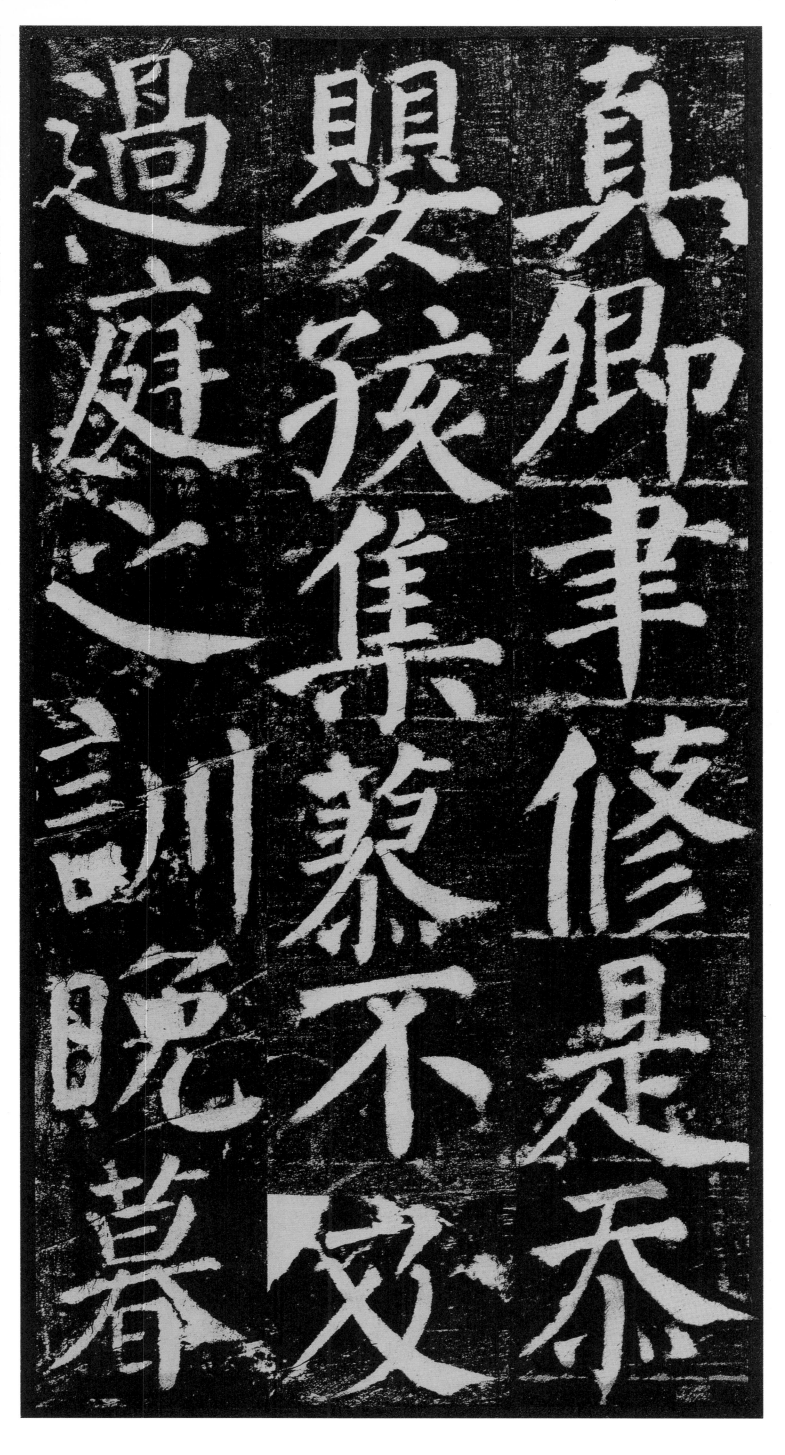

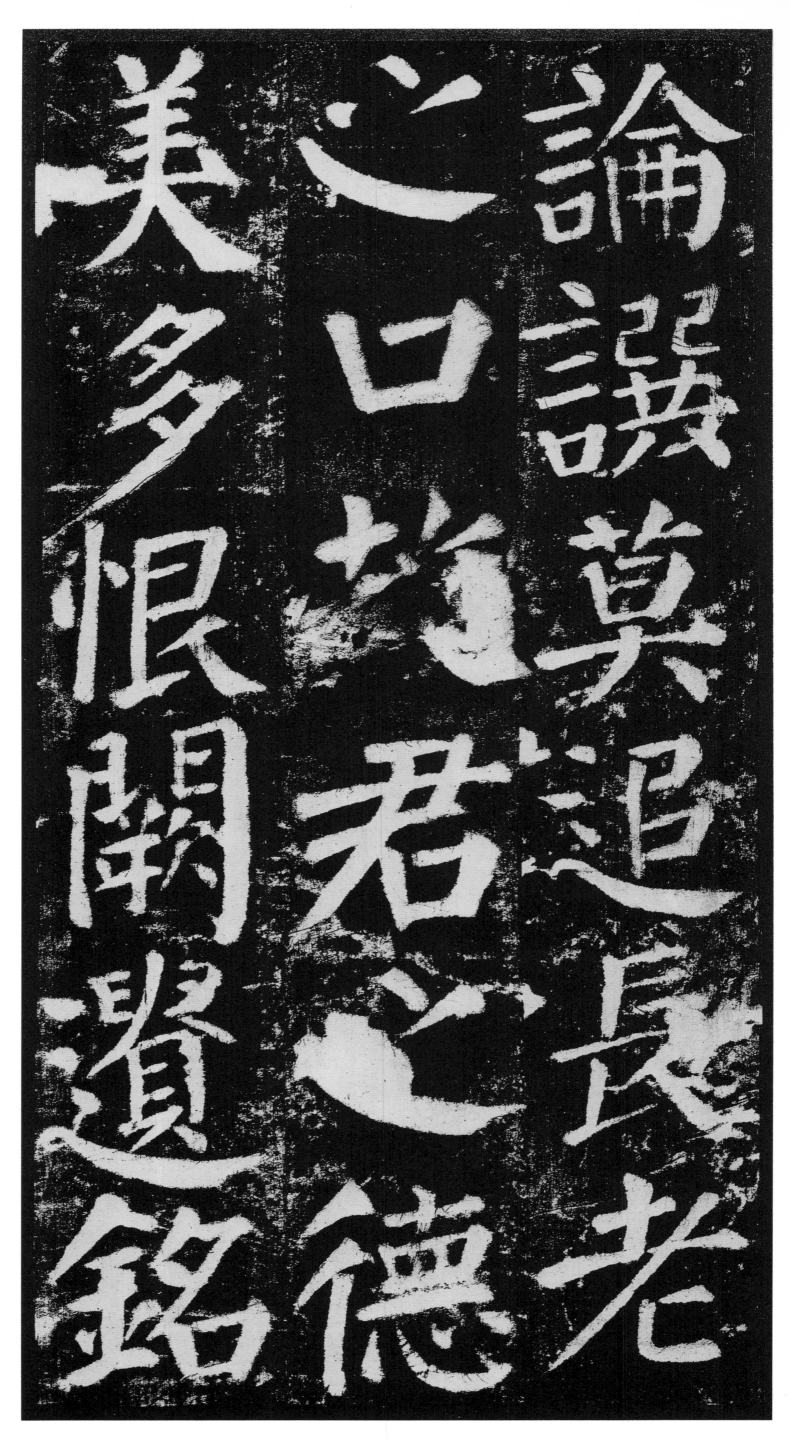

論，譔莫追長
之口故君之德
美多恨闕遺銘